U0044278

浮光掠影

攝影筆記

我以謙卑貼近土地

林錫銘　著

大大學堂學員　彙編

名家 冉茂芹老師 繪

林錫銘（1959-2019），台灣宜蘭人

1982年進入新聞界
1982-1983 台灣日報駐中正機場記者
1983-1987 中央日報攝影記者
1987-2002 聯合報攝影記者
2002-2003 聯合報攝影組長
2003-2013 聯合報系新聞攝影中心主任
2006-2013 聯合報系文化基金會
　　　　　「林錫銘攝影班」講師
2013-2019 「大大學堂」創設人

（2009年起，任政治大學「大學報」新聞攝影
指導老師，台北市政府公訓中心「影像行銷」
研習班講師，歷年參與各項攝影研討、評審、
教學、講座無數⋯⋯。）

1985 「金鼎獎」新聞攝影獎
1986 、1987「金橋獎」新聞攝影獎
1987 「吳舜文新聞獎」新聞攝影獎
1988 「吳舜文新聞獎」新聞攝影獎
1988 「世界華文報刊通訊社奧運好照片」金獎
1997 「曾虛白新聞獎」新聞攝影獎
1997 「兩岸關係暨大陸新聞報導獎」攝影獎
1998 「金鼎獎」新聞攝影獎
2000 「曾虛白新聞獎」新聞攝影獎
2000 「社會光明面報導獎」新聞攝影獎
2002 「曾虛白新聞獎」新聞攝影獎
2009 「客家新聞獎」新聞攝影獎

部落格：《浮光掠影・攝影筆記》 http://blog.udn.com/linshyiming/article
臉　書：https://www.facebook.com/shyiming.lin

作者簡介

Contents
目錄

典藏台灣真善美
回望錫銘的光影 　/翁台生

回頭細讀林錫銘的《浮光掠影·攝影筆記》，
彷如重新檢視林錫銘一生的傳奇寶盒(Legacy Box)，
傷感中帶著點欣慰！

　　林錫銘是個很不喜歡被定位的人，若用傳奇的字眼來説他，這個靦腆的蘭陽子弟肯定紅著臉跟你搶白，不要吃他豆腐。可是他的攝影筆記傳佈甚廣，連我在台灣的親友以前都跟我們提起要去上林老師的課。

　　錫銘有陣子常到全省各處傳揚攝影理念，還半開玩笑跟我説：「他們都喊我浮光大師」。

　　「絕美，都在每一個眼下瞬間」；錫銘能抓住瞬間，見證大時代，確實是大師無誤。

　　30年的新聞生涯，他是個很有感的記者，鏡頭記錄的時代縮影，串連起來可以看到台灣解嚴、開放關鍵年代的變化。

　　就跟他所説的觀景窗後的腦袋，決定圖片呈現的視野，錫銘的鏡頭總會出現令人驚奇的格局，見人所未見。我跟他在聯合報同事期間，總是習慣在半夜發完稿後，走到攝影組看他吃便當，順便聊聊當天的新聞處理，發覺他的腦袋點子還真不少。

　　錫銘也是個很會説故事的人，不只是鏡頭會説故事，他會拍、會寫，也很會講，能把攝影的專業轉化為普通的語言，貼近普羅大眾的需求，他在聯合報文化基金會開「傻瓜變聰明」的攝影課名噪一時，一開放報名就額滿，很快吸引許多不同年齡層的「錫粉」，也讓錫銘後來成立了大大學堂，滿足更多人的需求。

　　攝影如錫銘所説，讓他謙卑貼近大地，捕捉台灣許多美麗的光影，典藏台灣的真善美，而這也正是他人格與工作性格的三大特質。

　　真實：「紀實攝影就是記實才是王道」。所以林老師強調不搖黑卡、不擺拍、不修圖、不侵入、不趕人，完全呈現真實的現場。大大學堂也植入這樣的ＤＮＡ，同學很自傲的跟別人説那些矯飾的手法我們不做，因為「我們的老師是林錫銘」；「真情流露，才是真情真味」。

　　善良：錫銘有顆農家子弟憨厚善良的心，「攝影，先具良善感知，再求表象加值」，他的鏡頭慈悲喜捨，溫暖動人，理性兼具感性，多的是悲天憫人的胸懷：「攝影，可以良善改變社會」。

　　美麗：錫銘引羅丹的名言說這世間並不缺少美麗，只是未被發現。錫銘的美麗一如我在美國常聽到對往生者的禮讚 He is a beautiful person；老同事找出他當年在街頭運動時的留影，動盪的年代，飛揚的青春，如時髦用語形容是捕捉到美男子一名。相處久了才了解錫銘的美來自內心，是那種高貴美麗的靈魂。

　　也只有林錫銘的真善美才能有這樣超凡的凝聚力。回想2006年找錫銘與聯合報副總編輯康錦卿來紐約，給世界日報同仁講編輯、攝影美學。我們有幾天時間當林老師的學生，在紐約中央公園的大石頭上，在華府紀念碑下大草皮，盡情地趴下翻滾，對焦，享受林大師的指導。回頭再看錫銘留下的圖檔，那年的春花開得真是燦爛。「深春盡處花頻落，和風到時誰回頭？」他不也是欣賞風中最後絕美翩翩飄落姿態……

　　客居紐約這幾年，正是林錫銘在台灣大大發光發熱的時間，有時從臉書上看他貼出的圖文，真的是美到不行，特別是他帶團到新疆外拍的美景，不管是塔里木河畔的胡楊，還是喀納斯湖畔氤氳的山光水色，真的是靜美到不行。一直在等退休後能有機會，跟著林老師去捕拍那些腦海中揮之不去的人間淨土。

　　可惜後來錫銘的身體出了狀況，我們再也沒有機會跟著他外拍。2018年勉強跟著旅行團到新疆，卻再也找不到林大師鏡頭中那些絕美的光影。

　　「時間對了，光影對了，人人都能留下美麗的風景。」

　　懷念那些跟錫銘爬大山、無話不談的日子。錫銘那年去攀南湖大山，受困惡劣雨雪無法登頂，卻留下幾幀絕美山景，對人生風景也有不同的觀照：「既已攬盡路程上一幕幕絕美，完美終點到得了否？好像也不必太去計

較⋯⋯了無遺憾了。」

　　錫銘的人生舞台提早謝幕，沒有能走到完美的終點，難遣人間未了情，怎能說是沒有遺憾；只不過看到浮光大師作品終於出版，稍微有一點欣慰！

　　「留下感動要及時，不然一切就成過眼雲煙」；「醲肥辛甘非真味，真味只是淡。卓異非凡非至人，至人只是常⋯⋯。」

　　謝謝那個平凡，卻又如此不平凡的林老師留給我們人生的真情真味！

　　　　　　　　　　　　　（翁台生為前聯合報副總編輯、世界日報總編輯）

數風流人物　還看今朝

性靈在功利社會中翻滾，
一點一滴蒸騰流失自己最初最原始的感動。

我深信，如果冰冷相機還能幾分去擬人，
或還能在觀景窗中，定格眼中當下幾分悸動，
追回幾分曾經擁有的感知，與生俱來卻漸漸淡薄印記。

假若幾百分之一秒快門瞬間，都能如此多樣美麗感人，
自問：我們已錯失多少美好瞬間？

所以，我生活、我攝影、我繪畫、我書寫、我筆記……
試著把鉅細感覺找回來。

生活態度一直是認真的，但一年一日終還流逝，
所有的都被時空掩埋；攝影於我雖是隨心隨意的，
我卻計較快門百分之一秒間差異的精準；
在攝影的光影魔力變幻中，
還會在世俗生活中持續執著認真著……

沒有人可以自以為偉大，在自己土地上要永續，
我們只能謙卑以對。

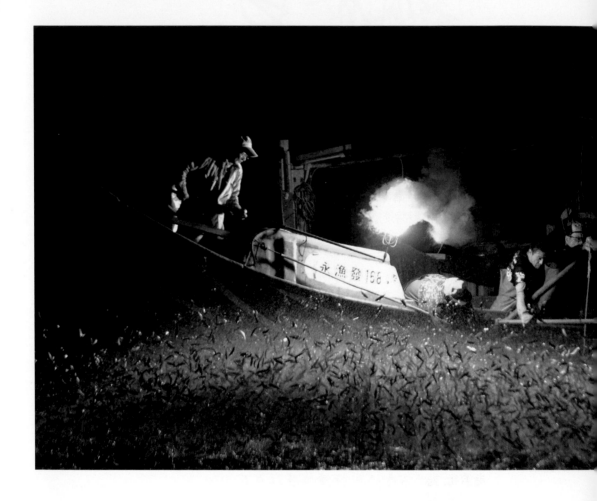

態度決定高度，
親近庶民、看見土地的初衷不變

三十年新聞攝影工作，我知道在真實、公義下，
攝影是要直搗見骨，聞不到槍口硝煙味，就知道自己靠得不
夠近；
出生入死、上山下海、披星戴月不就是要把現場的第一時間
影像留下，
就是殘忍著心、忽略真情感覺，
也都在工作前提下「無情」完成……。

離開工作的攝影就完全不同，我一如路人甲乙，
享受眼前影像魅力，沒有侵入、沒想佔有的享受光影世界。

走入世俗百姓家，淡出人間一心事，我在漆黑海上，
終究還是看見一道光……
攝影，對我來說，只是生活的其中一部分。

我不為攝影而生活，也不為生活而攝影。
雖然半生以攝影相關支助了生活，但從不變賣自己靈魂，
而攝影扮演角色，是讓我生活更添充實一二，
我想態度可以決定高度，或還能影響眾生三兩，
親近庶民、接近自然、看見土地與溪河海的芸芸眾生……。

所以攝影相關，我有自己的主張與做法，
走自己想走的路，「走入世俗百姓家，淡出人間一心事」。
初衷未變，一路再繼續。

我說：「路會孤獨，風雨會隨時，頭絕不能低下……」

而我，從不無厘頭製造無義虛相，
生命，本來就是存在於生活真實。

自序 林錫銘

一、回首攝影路，
我以謙卑貼近自己的土地

「理性」與「感性」都不能偏廢，堅持新聞
工作的「理」，攝影的「感」也不曾失去，
都因來自內心深愛這塊土地的美麗，多面
性、多樣性沉浸後，慢慢深深體會「攝影，
讓我謙卑貼近自己的土地」。

攝影創作可以很多元，畢竟藝術可以有更多
面貌展示，但太多攝影創作的表象、做作與
浮華，偏離真正生活；我確切知道：當所有
繁華落盡，都得謙卑回歸腳踏的真實土地。

農家小孩的成長

1959年出生在宜蘭鄉下的庄腳囝仔，打著赤腳上小學，在田野中玩著泥巴打泥仗，在台灣經濟困厄到發展轉型的世代成長，深切體會台灣半世紀以來變遷，對土地始終懷著一股深厚感情，只因生於斯長於斯，與土地無可分割，臍帶相連結。

農家小孩，生長環境並不富裕，小時有一餐沒一頓，卻慶幸曾在那個世代艱苦走了過來；當年，物質不甚富足，工業不發達，人民對土地的依賴甚過一切，「只要你肯流汗，就不怕會餓肚子……」老年人肺腑之言記憶猶新，他們的想法：「把汗滴在泥土上，土地就會結出溫飽日子的果實。」上一代不可低頭的信念，深深烙印在心頭，庄腳囝仔能夠感念歲月也不過這樣，只知道要懂得愛護自己的土地。

對台灣這塊土地的熱愛，都要回歸到孩提時淡淡的印記，純樸的民風人情、新鮮的空氣環境、美麗的田園景致，依然歷歷在目，任外在環境壓力丕變、時過境遷，豆小土地因經濟、政治帶來的無形壓力，更需生存斯土的我們盡心愛護，來自鄉土的小孩，我確認這一方土地的珍貴。

三十年新聞攝影

1982年進入新聞界，那還是黨禁、報禁戒嚴禁錮的年代，整個社會氛圍緊繃又帶著盼望的轉型關鍵時期，都因採訪工作見證了台灣民主世代興起、社會運動萌芽，新聞攝影工作者在第一時間在第一現場，直接面對時代瞬時劇變，體驗民主孕育的苦難痛楚過程，這過程有局部失控的族群議題，有些許失焦的政治操作，但也欣見台灣朝著良性大方向一路顛簸走著，偶有的崎嶇或也是時勢難免，慶幸都因工作親身參與，一直相信這土地子民都會逐日增長智慧，為台灣永續貢獻一己。

工作中經歷台灣近三十年大小新聞事件，除政治、經濟變遷，不曾間斷的重大天災颱風、地震、洪水也是採訪必須，見了太多生老病死、悲歡離合，也見證無數

露骨的荒唐悲劇，也一直目睹最深切人性，在患難中的真情或在權位下愚昧的無義，但影像記錄下的台灣依舊充滿生機，藉攝影工作讓我見識台灣的神奇。

新聞攝影，是退役後的第一份工作，也是一直為職志的工作，縱有太多機會可轉行發展，卻不改初心，持續投身新聞攝影，未曾把新聞工作當作只是職業，一直發心把新聞工作當為志業，我願意關愛社會、疼惜台灣。

因新聞工作所見所聞比大多數人都真實與感慨，這些都發生在生長的土地，看見台灣自立一步一步擺脫貧窮到富裕，也看見真情的土地被許多人深愛、或被少數人忽視或被無知疏離。

堅持攝影工作的「平實」「紮實」「真實」，不花俏玩弄技巧，以平俗凡人眼光去看、去記錄觀景窗所見自己的土地、人事物景情，定格的絕妙光影、絕美的台灣、絕對動人的故事，絕非一時興起興致所能夠，當越了解身處環境與土地，油然的心情與想法，都會因愛這土地的一草一木一生命而感動。

教學與經驗傳承

本身所學雖不是新聞、攝影科班出身，進入新聞攝影界過去承蒙許多先進指導，自己也戰戰兢兢深知媒體工作者責任，三十年來堅持，絲毫不敢玷污第四權。

當經驗累積與養成，提攜後進、經驗交棒也是種責任；如今，我總是告訴進入新聞攝影工作的新人：新聞工作是志業，不能失去對社會的熱情，不能背離生長的土地。

歷年來，在許多高中職、大專院校演講中，不斷強調新聞工作理念、攝影技術面、藝術面表現脈絡鋪陳，傳遞因攝影就會去關愛這塊土地想法，期望這想法被記得、被流轉。

進入數位時代，攝影不再只是少數人的創作媒介，「攝影」已是人手一機，庶民生活的一部份，人們記錄豐富生活、創作出藝術生命，2006年開始在聯合報系

文化基金會，擔任「傻瓜變聰明」的數位攝影班「林錫銘攝影教室」講師，也是國內第一個以所謂「傻瓜相機」攝影教學，作為號召招收學員的攝影班，歷年來學員包含社會各階層、各年齡層愛好攝影的初學者，有大學教授、企業主管、醫師、工程師、粉領白領族、學生……還有家庭主婦、退休人員等，在公忙閒暇假日，帶他們上山下海深入台灣各地，無非要散播透過攝影與土地連結的概念。

日常在新聞工作上，持續帶領一批攝影記者在新聞場合，指導提供經驗；假日則帶著學員進入美麗領地，探索台灣並學習與土地的相處。

網海流轉著美麗

好的圖像畢竟可以感人，動人的文字也能讓人陶醉其中，但影像與文字結合常有些落差，能夠輔助影像更多詮釋的文字，卻常讓攝影工作者困於短拙，也就無法讓兩者相得益彰，理念、概念無法清楚表達。

當網路興起，開啟另一個呈現介面，這是普羅大眾都可以接觸到的平台，比實體印刷的出版更直接更容易更快速被看見，2005年個人部落格「浮光掠影‧攝影筆記」就是在這樣的想法中誕生，透過無遠弗屆的網路，傳播攝影與土地的連結，現已超過二百萬人次點閱數（編註：截至2021年8月點閱數已達三百三十六萬人次），也曾獲得2006年世界華文部落格大賽年度最佳生命紀錄類決選入圍、2008年度最佳文化藝術類初選入圍，證明網路傳播的土地生命與攝影藝術可以一體依存，可以被看見與肯定。2006年由網路城邦出版成電子書「浮光掠影‧攝影筆記」。

「浮光掠影‧攝影筆記」部落格簡介上簡單寫著：「用相機話山話水，用觀景窗說感覺。天地處處皆有情，不能不見，人間也有愛，決定不泯！」無非就是要以攝影，寫台灣有情天地，文章與攝影均繞著台灣為主題，書寫土地美麗、描繪真情可貴、傳播愛台灣都是大家的責任。

　　由部落格衍生的攝影作品「台灣脆弱的美麗」、「2010來吧！」、「一位樂師與黑天鵝的愛戀」……等PPT檔案，直到今天仍在網海、E-MAIL被廣泛轉貼、流轉，尤其在八八水災後製作的「台灣脆弱的美麗」，曾在許多公開場合、影展、世博場地被要求授權播放。

謙卑貼近這土地

　　攝影創作可以很多元，畢竟藝術可以有更多面貌展示，但攝影創作太多的表象、做作與浮華，偏離真實生活。我確切知道：當所有繁華落盡，都得謙卑回歸腳踏的真實土地。「理性」與「感性」都不能偏廢，堅持新聞工作的「理」，攝影的「感」也不能失去，都因來自內心深愛這塊土地的美麗。

　　來自鄉土，對土地有更深層的情愫與依戀。土地命脈與經濟發展總處於緊張關係，我們是不是應該回身低頭謙卑看看腳踏的土地？

　　三十年來在新聞攝影工作孜孜不倦，記錄觀景窗中臺灣的蛻變，近年來付出更多心思，以攝影貼近觀察、關愛這片美麗的土地，這將是無止境的，也必須永遠被傳承下去。

　　橫跨台灣戒嚴、解嚴兩個時代，一直戮力在新聞攝影工作上，因工作比一般人見識更多、更廣，體會也更深更沉更直接，工作上力求客觀與理性，但也因攝影可以讓我更貼近認識自己的土地。

　　身歷傳統底片與數位相機轉換年代，因攝影看見、發現的會更多，台灣比任何地方都美都純真，大家會更愛惜這塊美麗土地！

感謝攝影，讓我知道謙卑貼近自己的土地

1.〈民主破繭‧見光〉1987‧台北街頭

　　台灣在解嚴前幾年，民進黨衝破黨禁桎梏成立，民主運動也方興未艾，在野黨帶著群眾在街頭抗議，衝撞威權體制，那時報禁尚未開放，街頭群眾對新聞工作者存有很大疑問，尤其攝影記者是明顯目標，採訪工作異常辛苦，有時會發生類如被抽底片的噩運。這些是民主之路的小插曲，也是新聞從業人員與群眾磨合的開端，當都走在一條對的道路上，打開了黑盒子讓它見光，威權崩解，衝突後取得平衡，不也是整個社會體制的進步嗎！

　　那些年街頭運動熱絡，這張照片我一直當作是民主運動過程中，辛苦危險的新聞攝影工作小縮影，而我們無悔在自由民主的路上走著，起步雖然有些跌跌撞撞。

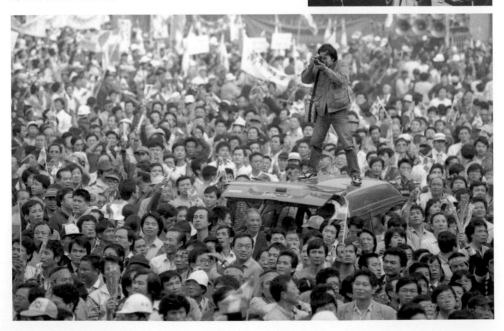

2.〈來時路艱・浴火〉

「自由時代」雜誌社負責人鄭南榕主張台獨言論，在警方拘提時引火悲壯自焚
以悲劇收場，也繃緊當時整個台灣政治環境，加深朝野對立與不信任。

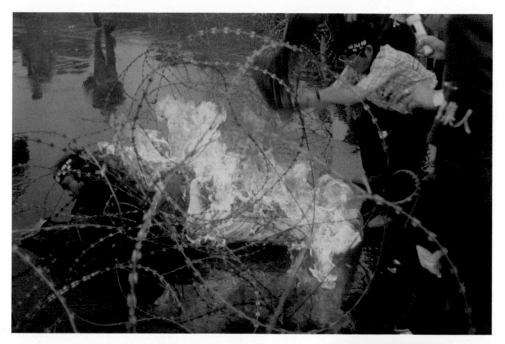

　　鄭南榕出殯時舉行大遊行，隊伍最後抵達總統
府前抗議，訴求言論自由，卻又再發生民眾詹益
樺當眾以汽油自焚身亡事件，事發當時我就近在咫
尺，轟然驚悚的火光聲響，人像火球倒趴在尖銳鐵
絲網上，這激情一刻的兩把火，把那年代挑戰威權
氣焰升到最高點。

3.〈以農立國‧農權〉19880520‧立法院

　　五二〇農民大規模抗議行動，爆發台灣四十年來最大的警民衝突流血事件，台北街頭一日夜火爆激情，一百多人受傷送醫，包括農民、群眾、學生、記者與警察；警方前後四次大規模強制驅離行動，逮捕抗議群眾一百多人，後來也稱之為「五二〇事件」。

　　萬名農民放下耕具步出田陌，走上台北街頭，訴求要求政府在會計年度編列二十一億元預算，全面辦理農保、眷保，降低肥料價格、增加稻穀收購量、廢除

農會總幹事遴選、將水利會納入政府編制、設立農業部、開放農地自由買賣……；不料引發一場街頭流血事件，其中一幅「農亡國亡」抗議布條，身為農家子弟的我感觸良深。

　　以「五二〇事件」系列照片「風雨後的寧靜」獲得當年「吳舜文新聞獎新聞攝影獎」。

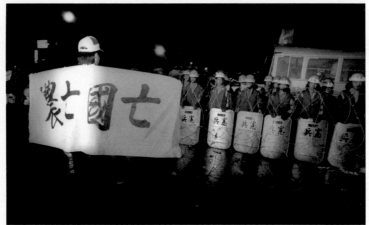

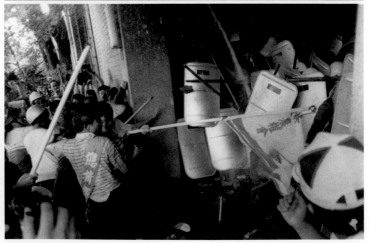

4.〈脆弱土地‧悲泣〉19990921‧南投中寮

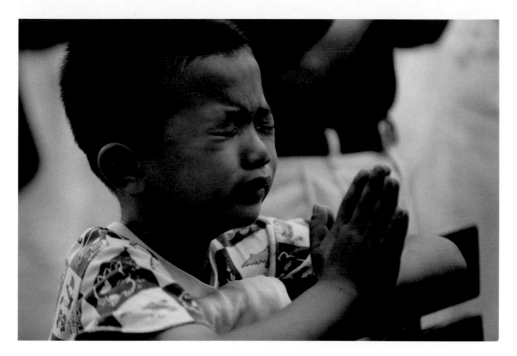

失去父親的幼童頓成孤兒，在挖出父親遺骸的當下，他本能悲傷淚如雨下，雙手合十喊著「爸爸！爸爸！……」無法自己，時間長達一小時。九二一集集大地震，是台灣世紀最嚴重的天災，數萬棟屋宇瞬間倒塌，台灣處處災情橋斷路阻，一場地震造成兩千多人死亡。

地震發生後幾分鐘即出門，採訪台北最嚴重的東星大樓倒塌現場後發稿，隨即連夜南下進入重災區南投，清晨後克服萬難深入震央附近的埔里，然後魚池、水里、集集到中寮，是所有新聞媒體在九二一當天即巡梭重災地區的第一人，深切感受所謂的城鄉差距：天地不仁，人民都受災，但當地震發生後幾分鐘，台北東星大樓已有數百名消防隊員齊集搶救災民，但天亮後的南投窮鄉僻壤遍地慘狀，民眾只能用簡單工具自己挖著倒塌的屋舍搶救親人，然後失望悲泣……自己抬著親人屍體……，情何以堪的畫面，怎不悲？怎不泣？九二一地震許多的畫面，也都是漾著

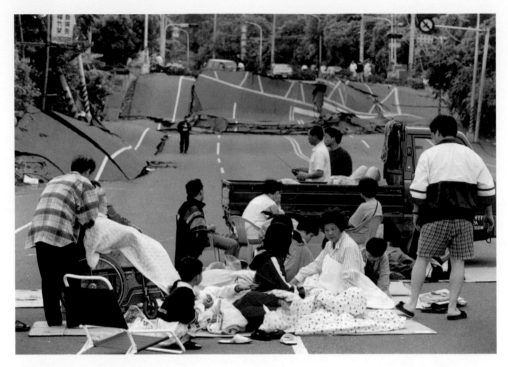

淚水按下快門。

　　深入重災區採訪九二一地震新聞，除藉助當地人機車協助搭載，在路阻橋斷災區跋山涉水，晚間也在醫院裡發稿，後來也成為災難採訪範例，採訪過程與經歷也被拍攝成記錄片「拿相機的人」，在第一時間深入第一現場，順利完成採訪工作。1999年IPI REPORT《THE INTERNATIONAL JOURNALISM MAGAZINE》國際新聞學會第四季季刊特別隔洋邀稿，要我敘述在如此大災難中，如何克服環境困難與心情轉折的採訪始末，作為未來新聞記者在類似災難新聞採訪經驗參考。

5.〈社運聲響・憫人〉19880109・萬華

　　包括「婦女新知」、「彩虹專案」、「原住民權利促進會」，及基督教、天主教等團體數百人，前往台北市華西街風化區，展開援救雛妓再出擊、抗議人口販賣活動；警方當時雖正實施「正風專案」，但雛妓問題仍然嚴重，販賣人口惡行依舊存在。

　　當隊伍到達雛妓最多的寶斗里巷道時，原住民的團體代表開始以原住民語大聲喊道：「人口販子不要臉！山地姊妹趕快逃出去，外面的世界有陽光，我在等著妳。」、「山上的孩子，純潔的孩子，不要留在華西街……。」群眾呼喊著專為雛妓求援設置的電話專線，鼓勵雛妓趁機逃出慘無人道的黑街，群眾並把印有電話號碼的原子筆丟進早已門窗緊閉的妓女戶內。

　　社會運動在台灣開始萌芽，類如這樣的營救雛妓活動、工運……等等弱勢聲音得以發出，以對抗不公不平，現在求公益、公義的社運已是常見，都因當年許多突破性作為，得到社會普遍認同與支持。

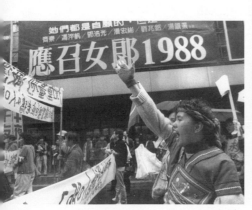

6.〈安身立命・行舟〉19840603・台北

　　一場凌晨豪大雨落在台北，破了台灣地區八十一年來六月份梅雨季最高雨量記錄，台北地區完全陷入水鄉澤國，誰也沒料到熱鬧繁華的台北街頭頓成災區，未能及時預測一場洪災也造成三十人死亡；天亮後，一名老者以掃帚當槳，無奈在「路」上行舟，這是台北市最慘重的一場「六三水災」。

　　天災一直圍繞著台灣，在板塊與板塊的接壤處，在颱風必經路徑上，地震、風雨、洪水不曾間斷，台灣人民的韌性總以為人定勝天，與大自然不停災難抗衡，安身立命在這土地上。

　　新聞採訪經歷許多大的災難現場，風災洪水或是地震，甚至是意外的車禍、傷亡慘重的火警、飛機失事……等事件，悲痛的場景總讓我震撼與感動，生命的脆弱、真情的可貴，生老病死、悲歡離合都在觀景窗中曾經被定格。

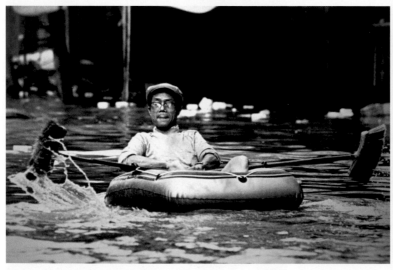

7.〈執子之手‧偕老〉20021111‧台北

　　公園的午後，餘暉暖暖，老夫婦手牽著手緊緊握著，享受寧靜的時光，一對新
人剛好切過畫面，灌注滿滿幸福溫暖。

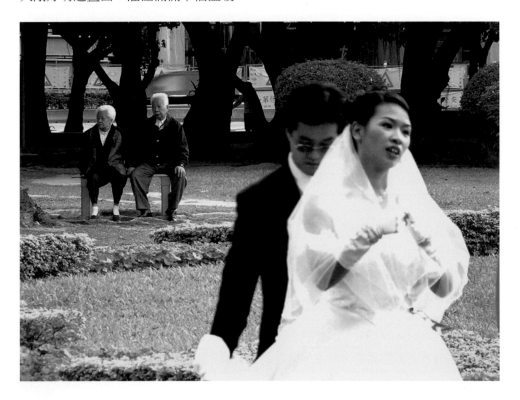

　　在部落格詳細寫下這個故事〈執子之手，與子偕老〉——紀念一個美麗的愛
情：要從一張照片說起，要說一對恩愛老夫妻的故事，我的觀景窗曾記錄、見證一
個美麗的愛情。多年以來，我總在假日下午的公園，看到一對每天來散步的老夫
妻，總是手牽著手慢慢走著，在偌大公園裡，不得不讓人注目與羨慕……常與他們
擦身而過，看著他們迎面走來，錯身後，我一定回過頭去看他們牽手的背影；他們
散步時談話不很多，聲音也很輕聲細柔，印象裡，我沒清楚聽過他們散步時的對
話。

有一天，夕日餘光斜照著，色溫也偏暖暖的黃，老夫妻靜靜坐在公園椅子上，他們的目光總游移在同一個方向，而他們的手一直緊緊握著，彷彿隨時怕失去對方……同一個時間，剛好有一對新人，來到公園拍攝婚紗照片，在他們橫過相機與老夫妻中間霎那，我輕輕按下快門；手上是一部兩百萬畫素的相機，反應速度有些慢，就這麼一張快門機會，下一個時間點新人已掠過觀景窗。很低階的傻瓜相機，留住很高貴畫面，恩愛的老夫妻對照眼前的新人，還真的是非常讓人感動的照片。

不久後，這張照片配合一次離婚率升高的報導，刊載在2003年2月報紙版面，以老夫妻白頭偕老畫面，正面敘述「幸福在這裡」……後來，老太太身體微恙，雙腳比較無法施力，總坐著輪椅到公園透氣，雖然他們雇有外勞幫忙，但每次看到他們，推著輪椅的總是老先生，外勞只是跟著他們，僅在旁邊陪伴走著。之後，好長一段時間我沒看到這對老夫妻到公園散步了，後來輾轉得知老太太更虛弱了，還入院療養。

2006年2月27日，剛好又有一個版面探討銀髮族離婚的專題，我自然又想起這個最貼切的畫面，我又讓這張資料照片配合再度刊出，讓它再作一次正面的示範。一周後，2006年3月7日，老太太往生了！她的家人透過管道轉給了我一張訃聞，告訴我老太太的事。這兩天她的女兒聯絡上我，希望能加洗六十張6X8吋的照片，要在老人家告別式時，留給兒孫做永遠的紀念，影像見證他們老人家白頭偕老的愛情。也知道老夫妻的恩愛，數十年來是眾人稱頌，連兒孫都稱羨，他們都以老人家一生神聖的愛情為榮。

8.〈文化承傳・搶珠〉19880612・宜蘭

　　我出生在這裡，在宜蘭鄉下的一個小村莊「二龍村」，這裡有著超過兩百年歷史的傳統「龍舟競渡」，是台灣地區最悠久的龍舟賽，跪著划槳、上下村兩船對抗、不設發令員、裁判等，獨幟一格的比賽方式，充滿鄉野、文化氣息，也展現最鄉土的力與美。

　　小村莊也是大社會的縮影，1984年二龍村選舉糾紛，藍綠對決也影響龍舟比賽，上下村各自打造另艘龍舟端午自娛，原有的龍舟競渡停賽三年；最後在村人以文化傳統才是永遠，選舉勝敗只是一時為共識，才恢復傳統賽事，現在每年端午小村莊又回復鑼鼓喧天、熱情亢奮心情。

　　台灣許多傳統文化被重視、被保存，都是這些年許多人不懈努力、發揚，點點滴滴保持美好文化與傳統已是共同想法與作為，祖先給我們的，我們還要保存留給子孫。

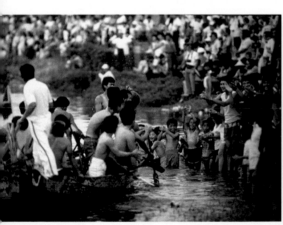 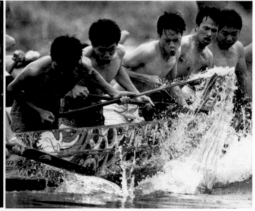

9.〈婆娑之島‧和鳴〉20080531‧明池

　　一位樂師與黑天鵝的愛戀。

　　「相不相信？一個已婚男人與一隻黑天鵝談戀愛，外遇地點是在海拔一千二百公尺高山湖泊，宜蘭明池國家森林遊樂區內，音樂連結了這段奇緣。」

　　素有「北橫明珠」美名的「明池」終年雲霧籠罩，遊客常可在迷濛霧中聽到裊繞的豎笛聲，悠揚旋律迴盪山谷如泣如訴，原來是池邊有一位男士先是對著池面獨奏，不久就有一隻黑天鵝緩緩游來，在他面前凝神聆聽不去，曲目從世界名曲民謠「天鵝湖」、「歸來吧蘇連多」到中國民謠「送別」、台灣民謠「丟丟銅」、「望春風」等。演奏這些曲子的林源泉，因緣際會騎單車遊北橫，受聘在明池湖畔單人演奏。

　　「剛到山裡時難免孤獨，而且池邊不是隨時有遊客，這隻黑天鵝往往是唯一的聆聽者，我把黑天鵝當作傾訴心裡怦動的對象。」林源泉談起與這隻名叫「阿娥」的黑天鵝交心的過程，他們常常在濃霧中靈犀獨處，音樂變成他們溝通的共同語言。

　　「現在，只要我的豎笛聲音一起，『阿娥』再遠都會馬上發出兩聲長長『嘎…嘎…』聲音來回應，彷彿告訴我聽到了。」然後緩緩游過來，一如往常在他面前靜靜聆聽，他每移動一個地點演奏，天鵝也會游動跟隨。

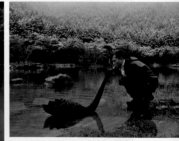

10.〈謙卑和諧・土地〉20091003・福壽山

　　久旱的水塘泥地斑駁龜裂，一場小雨積水，又重新映照出生機。

　　台灣哪裡最美？大家可以各舉出一百個、一千個。有人愛山好水，已是車水的阿里山或是馬龍的日月潭、故鄉的小山丘或是路過的小湖畔，都可以是個人上上選；有人喜海，北從東北角、到花東海岸線或墾丁一角，不管是嶙峋蒼老的海岸，還是陽光燦爛的沙灘，在彈丸的台灣，都可以找得到不同色彩與風情。

　　小小的海島，超過三千公尺的山岳就有兩百六十八座，要閑步登上百岳都不是件太難的事，拜交通便利之賜，幾個小時就能從平地直達登山口，然後就在三千公尺高山上散步輕鬆吐納。

　　年紀越長，越喜愛這塊土地，從北到南的知名景點，或只是一條無名小澗、小池塘大海邊都是讓我喜愛不已。美，無處不在，都在這塊土地上分布。

　　生於斯長於斯，也將老於斯。只因這塊土地，越來越讓我覺得更要去珍惜。

11.〈人與環境・悲天〉20060617・花蓮

在太魯閣國家公園的登山步道上，遇上一個原住民獵人，卻發現他揹著一隻活生生的保育類動物「長鬃山羊」下山，盜獵行為又被相機抓個正著，罰鍰、官司是躲不掉了……。

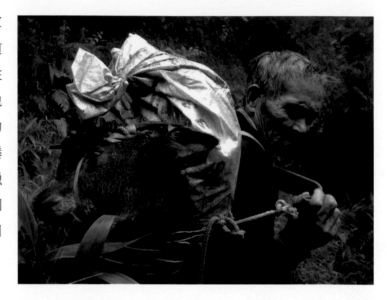

在部落格〈攝影兩面刃・悲天或憫人〉文章中我寫下：「攝影」於我像一把雙邊刃的刀，一邊是無可妥協的理性，另一邊卻要保持委婉動人感性……，我總不忘提醒「相機」只是工具，它只是冰冷的機器，賦予它產出生命意義的是「掌機者」的你，按下快門定格瞬間，善用者常化腐朽為神奇，有心者使力可翻天覆地，匠者讓它只是有了證據，有意者卻可以變成致命武器，殘酷與慈悲一如刀之兩刃伴隨不離。

所有的邂逅不都只有美麗，這山徑的巧遇，不也是這樣迷離。弱勢的生物遇上人類，命運堪虞，只因物競天擇道理嗎？若這只是生存法則必要一環，原住民的獵捕行為是不是應該有折衝的餘地？不因所謂文明後人訂定罰則扼殺基本生存條件，當剝奪與給予無法對應，所謂的法律是不是也會失去平衡？

我是舉雙手雙腳贊成生態保育，尤其台灣這樣豆小生存的土地，小樹有向陽的空間，山林有安穩的環境，所有生命適得其所安身立命，覓食、溫飽、繁衍代代生生不息，沒天災無人禍快樂永續。

12.〈斯土斯民・陽光〉20020816・台北

下水道工人在都市幽暗地底工作，全身沾滿惡臭污泥，當爬出人孔蓋面迎著陽光時，瞬間露出燦爛的笑容。

台灣這裡有著可愛、勇敢充滿希望的住民，會哭、會笑、不曾放棄希望，也祈禱著這塊土地可以永續，各行各業、各個角落、不分男女老少或貧賤，台灣始終充滿著陽光氣息。

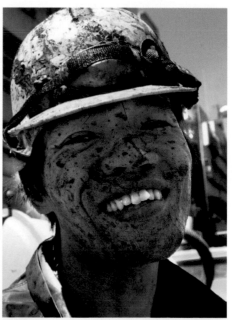

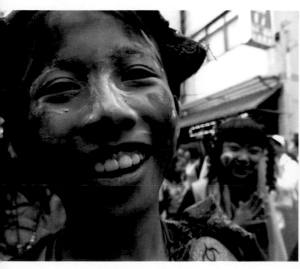

二、《以心寫心・將心比心》
給攝影初學者的建議

「攝影」最後的作品不是唯一，而是要享受
攝影過程的感受與獲得。知性的、理性的、
感性的獲得。學好攝影並不難，但基礎很重
要；基礎其實就在攝影者自己身上，心態和
體態的觀念與感覺的正確與否。

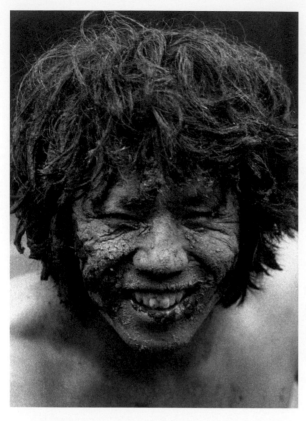

我常說：「攝影」最後的作品不是唯一，而是要享受攝影過程的感受與獲得。知性的、理性的、感性的獲得。

記憶裡最精彩的一場球賽，是業餘的一場橄欖球比賽，就在風雨過後泥濘的場地比賽，兩隊球員全場都在爛泥巴中打泥仗，但誰也不退縮，鬥牛、傳球、攔阻、達陣……，球員全身從頭到腳都是泥巴，嘴裡也是泥巴滿口，還是拼命到底，全程都見飛奔、觸身、撲倒濺起的泥巴水，唯有人泥巴噴到眼睛張不開了，才到邊線用水沖洗一下，眼睛張開了……繼續入場奮戰。

比賽結束，拍了幾張球員特寫，滿身的髒泥巴笑著，牙縫裡還是沾滿泥巴，眼睛都張不開來，贏球沒，此時已不是最重要，團隊不退縮、不迴避的精神讓人感佩，讓大家看見他們打了一場好球。

西元2000年之後，攝影數位化因品質驟升、價位普跌，才慢慢普遍被大家接受，傳統底片器材瞬間退出攝影主場……，曾經像雨後春筍冒出的彩色沖洗店，也一家家悄悄收攤關門大吉，世界知名傳統攝影器材、材料大廠，若沒搭上數位脈動，也都被無情拋棄而關廠；數位攝影很年輕的科技，卻默默豐富改變世界上眾人的生活，影像不只是在紙本觀看，一個按鍵即可迅速流轉傳播。

　　十多年來數位相機普及化，「攝影行為」儼然成為現代人生活的一部份，慢慢變成工作、生活、課業外，必定的「吃喝拉撒…拍」般天性起來，隨手記錄了影音動態，昔日高成本、高門檻的攝影投資或技術，如今隨拍隨看一切變得經濟，即看即學讓攝影技術不易分出生熟與高低，人人可為的低門檻數位攝影能力，記憶卡重複讀寫的經濟、現拍現學的簡易正是數位攝影強項。

　　因為日常攝影工作、攝影授課的關係，一直不斷接觸到對攝影充滿興趣、沒什麼經驗的人，也常被問到「可不可以給我些建議？」，每個人想問的建議都不同，新聞系的學生想問「從事新聞攝影工作建議？」「政治人物怎樣拍好？體育照片呢？」；一般攝影初學者想問「我該買哪一部相機？」「我如何拍好照片？」「我如何跨過攝影瓶頸？」……；甚至比較專項的「人像怎樣拍？有何建議？」「風景呢？」「美食呢？」「怎樣搖黑卡？」……形形色色的各項攝影、技巧、器材等等問題不一而足，大家都是想把攝影學好，卻摸不著真正頭緒。

　　我只是想，學好攝影並不難，但基礎很重要；所謂的基礎其實就在攝影者自己身上，心態和體態的觀念與感覺的正確與否。

　　所以就想用一個脫俗觀念，給攝影初學者一些基本功建議，這些建議初學者可把它當作建築般的打地基，打好穩固地盤後，就可逐層往上把建物加高，慢慢向天空直聳挺立而美麗。

　　畢竟攝影中百變不確定的影像，常讓攝影者迷惘，在不確定優劣好壞，往往陷入一種沒有立足點的「隨拍」「盲拍」「亂拍」……反正就是生活記錄之一種，真正想學好攝影進階者因而躊躇，彷彿處處卡到瓶頸，總感覺在原地打轉跳不出框架，甚至有些走火入魔到不可自拔的境地。

　　累積四十年攝影經歷，我寫下這五點建議，想讓初學者可以從基礎點紮實打起，已有些攝影經驗者，或可能也不曾在其中跳脫，可以再細細自我檢視，每一點都可相互連貫，對攝影來說或都會有些助益。

給攝影初學者的五點建議

1.別急著升級換掉手上的相機

攝影初學者總有一個感嘆，看見別人優秀攝影作品同時，總會跟著問：「你是用什麼相機拍的？」總認為別人的相機可以拍出質感兼具的畫面，我自己的相機總是很遜，拍不出那個質感；歸根究底總以為問題是出在相機上，「我覺得……我的相機該換了！該升級了！」

但我總是有一個疑問？你手上的相機有多少功能你不曾用過？是否已物盡其用？你的技術是否已超越自己的相機性能？如果都不是，怎可只考慮相機升級的問題？

站在成本與效益上衡量，物盡其用回收成本甚至得利，應該也都要算計。站在環保立場想，最佳的環保概念是延續物件生命到最長遠。

你的手上可能只是一部操作簡單、功能普普的相機，請相信我，它一樣也可以拍出不凡的作品的，手上的相機正好是初階練習利器，操勞它、使用它、善用它，直到你已超越它，它已跟不上你，不然你憑什麼資格要換掉相機？

相機已是3C消耗性生活產品，廠商每季都推出新的機種，你換相機的速度、能力永遠追趕不及更新，別只盲目追著新相機跑，掏腰包衝動同時也要切記：不要被相機玩了，而是要去玩相機。這樣將意外得到成本內再加值的樂趣，效益遠大於成本。

投資攝影器材有三：財力投資、體力投資、時間投資。這樣攝影上投資的成本才有效益可能，不然就浪費了、可惜了。

學攝影的最初階段，第一要務應該升級的是自己，而非相機器材。

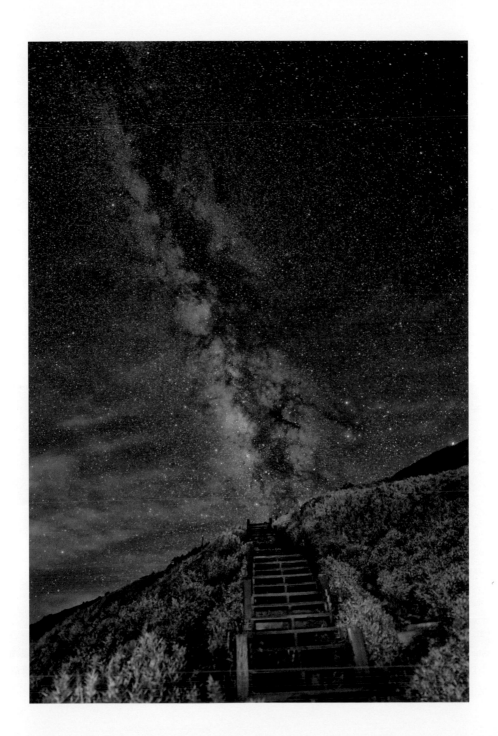

2.別迷信器材是好作品的唯一

　　好的攝影器材、鏡頭與配備，不可否認當然會有較優秀畫質、性能呈現，但是否能百分之百發揮到極致又是另個問題；相機只是攝影的「工具」，與其工欲善其事，必先利其器，不如先「知」其器、「善」其器。

　　「知」就是確切透徹知道器材的優缺點、各種功能與設定到極限，還有你能忍受的底限，在每一個不同攝影環境，「知」道它、「善」用它，讓它百分百甚至超越發揮。所以我會建議，重新把你的相機說明書找出來，重新細細瀏覽相機的各種功能性能，把相機在各環境下設定出最佳狀態，並充分隨時隨機應用它。

　　相機等等器材都只是攝影工具，影響的或只佔了作品百分之二十至三十，而觀景窗後的那顆腦袋，卻有七、八成的決定性，也就是說攝影者才是作品依歸重點，人心與感情永遠贏過科技器材的冰冷。

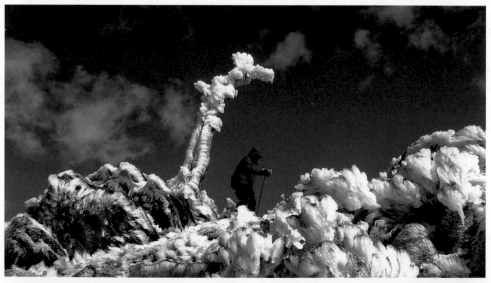

小DC一樣有很棒的色彩與質感表現。台灣的高山，冬景不輸北國，往南湖大山途審馬陣草原上，新雪、枯木、登山客構成簡單之美。

　　很多的攝影老師總在第一堂課，就搖頭直接告訴學生「你的攝影器材不行……」「要學好攝影，先把相機換了……」或第一天就開出長長必需添購的器材配備名單，昂貴的大光圈鏡頭、各式濾鏡，笨重又貴的三腳架……甚至連黑卡都一起買了。

　　我呢？哈哈，剛好相反，我的學生從不因為手上的相機很簡單太陽春，而不敢在課堂上掏出來把玩，因為我總會先告訴他們：「不要急著想換相機，不要忙著添購各種配備……攝影的好壞不完全在器材優劣上來定輸贏。」若有好器材好工具當然是好事，但也要好的知心攝影者善用，完全發揮出器材極致，而非一意想依賴器材來造就作品。

　　不諱言許多器材迷專研的態度令人佩服，把每個品牌機型、鏡頭等優劣研究得很透澈，談到各類器材可以引經據典頭頭是道，但看到當事者作品又是另一回事了，知識學識要贏過常識，不能本末倒置，知其器然後盡用其器才是依歸，所有的作為都要在作品上見真章。

　　別迷信器材的同時，請開始試著相信自己：自己才永遠是好作品的來源與保證，器材只可以輔助。

2003年8月8日台北破百年高溫38.7度。一樣是小DC的街頭即景，拍攝當下台北氣溫熱不可當，破了百年紀錄。街頭即時、關鍵加上運用得當的氣氛營造，整個城市彷彿燒融了。

3.別離棄攝影「質」「感」靈魂

「質」與「感」是攝影的兩大靈魂，但也常被忽視或忘記。

畫質、品質都需器材被發揮淋漓盡致，攝影者可以完全掌控器材性能，除了硬體上給予的空間，如何在不同攝影環境下應用得當，是不可或缺的學問，應用不足是一種浪費，使用過度則只是濫用蹧蹋而已。

當智慧手機的攝影似乎有了基本功能，加上app許多攝影程式千奇百怪，隨便拍隨便新奇，各種風格模式可供選擇套用，五花八門萬紫千紅，讓人迷惑已不知質感的重要。方便、即時、分享或是智慧手機攝影的強項，但app各種數位情境模式套用，壓根與攝影技巧只算勾上邊而已，真正想學會攝影，至少目前手機功能還沒能幫上大忙，但若迷戀手機與app將背離攝影初衷，不可不慎(P.S.這倒是我目前對器材的唯一要求，雖然手機有可能拍出好作品，但當前手機還無法完全達到全功能的攝影，想真正學好攝影……目前手機還不能)。

「質」的要求，要從初學攝影時就開始堅持，畫質、光質、美質一一不能捨棄背離；畫質在硬體本身，在容許程度，大多出在超過器材極限(譬如感光度極限、光線極限、曝光極限、能力極限、器材使用不當……產生噪點雜訊等等)，還有攝影者沒能確實對焦、曝光不準確、震動等等讓畫質模糊不佳的可能。「震動、貪多、疏離」是攝影初學者最容易犯錯的三大毛病，前者與質有關，後兩者就是感的部分。

攝影有好大一個空間就在光影的奧妙上加值，光質變得舉足輕重，可以讓你的作品加分，光影畢竟還是攝影的靈魂，懂得應用、轉化、昇華光影與美學，影像會變得不同。但切記數位功能讓光影質變不是攝影真髓，只是因視覺經驗被衝擊，一時迷惑眼睛，當它變得容易可得平常稀鬆，所有都將回歸光影正統。我常說要讓照片說故事，沒有骨肉的影像，終將消失不被記得。所有的攝影影像，得是攝影者因自己感動而留下，進而感動別人，攝影可以不只是寫日記純生活記錄，也可以是影像、藝術的表現或創作。

　　對「攝影」的堅持，我每每說到「攝影，不單只是複製眼前的人事物景，而是要拍出氛圍與感覺，還有故事與情節。」這就是攝影能輕鬆勾繪營造的能力，一定要切記。

　　離棄光影靈魂、捨去生命故事，攝影將只是形象軀殼的表徵。

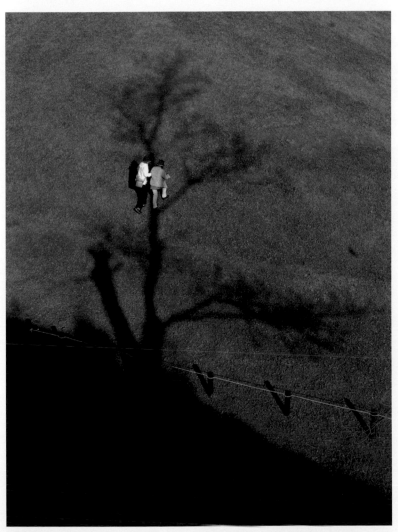

光影是攝影的靈魂，一定要堅持。也不要與他人同樣視野去拍攝……想想，用不一樣手法去拍熟悉的主題。

4.別固守想法拍法變成了匠氣

　　「來來來，站中間一點，看我這裡！」「來，笑一個，比個YA！」「西瓜甜不甜？」「排一排，大家靠近一點，看相機」等等，都是大家在攝影時耳熟能詳的對話，這樣拍成的照片期望別太大，可能只是到此一遊、大夥合影的紀念。

　　攝影常因循、從俗、習慣等一般手法，把活的影像拍死，把動的能量凝成僵直。攝影若因瓶頸卡住無法提升，試著想想：是不是自己都用同樣手法技巧拍同樣東西？是不是跟別人一樣拍出很相像的東西？是不是拍不出自己想要表達的？是不是失去想要呈現的感覺？

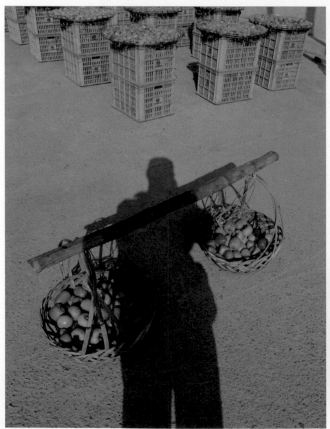

別故步自封，把活的影像拍死了……

在最不起眼的地方去發現，在最平淡的故事裡也能探得真情……

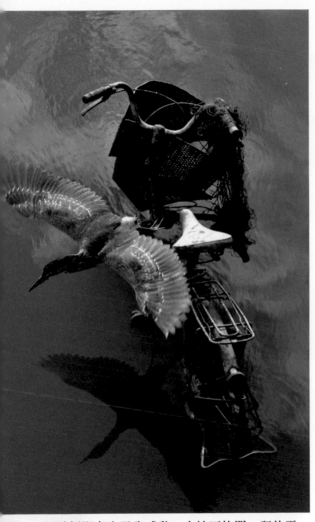

因為攝影者自己先感動，才按下快門，留住霎那……讓觀賞者感染那份攝影者當下那感動。

我們總改變不了舊思維，站中間笑一個，同樣的許多的攝影主題，或你都已經有先入為主的概念，它們就是要這樣擺這樣拍，人就是這樣拍、景就是這樣拍……永遠的模式套用、複製、再出現，直到有一天你發現有大家一樣的「風格」，大眾化的結果只是俗，你只是大海裡一瓢水，被混和融入稀釋，不會是用力撞擊礁岩的浪花而被注意。

匠氣，也都是因循、從俗的習慣造成，要確切知道表象終將無趣、無意義，賞心悅目當然可以，但要變化，不能一成不變用相同想法拍法。

要讓拍攝的影像產生質變「靠近、觀察、感覺、營造」，每次的靠近觀察或可有不同感受，當然也會有不同表現方式，讓相機與思維靜如處子，也讓相機自由活動有如脫兔，或脫韁之馬。

想法與拍法若如從模子裡脫出的蠟，永遠只能在一個被固定的模子裡成型，那什麼蠟進來結果都只一樣。試著去脫胎換骨就不被匠氣所困擾……

5.別與他人同樣視野高度攝影

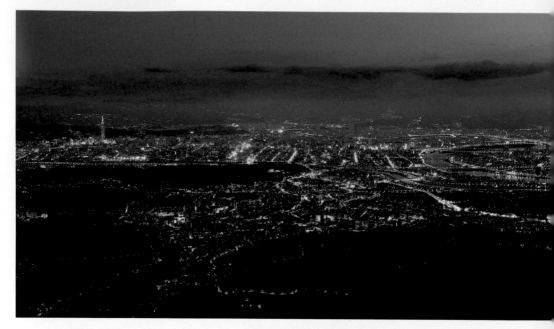

學習攝影到真正去攝影要有寬度、高度、長度、難度、氣度等五度。

寬度：涉獵主題要寬、活動範圍要寬，碰到需處理的問題也會多，不管硬體的、感覺的、技術性的，在其中遇見、處理、解決，都是好學習方式。在寬廣主題中，走得寬、看得廣，就更能容易找到自己的方向，如此眼界自然也會寬廣，然後專注自己想要的攝影題材或故事，也就更能深入到精髓。

初學攝影時，不管什主題、環境、氣候、地理都去嘗試，人文、地理、人物、風景、寵物、生態……都去嘗試拍攝；不管什風格，平鋪直述也好新銳風格也好、文藝復興式、寫實、印象、野獸或抽象都沒關係都去嘗試，嘗試中難免感覺一時失敗或挫折，這些都會是學習動力，也會看到無限寬廣視野。

高度：要出眾，就別普普一般見識，觀點、想法、作法雖不是要拔萃，至少也要出類，這就是心與眼的視野，也就能讓你的影像異於他人。觀點的高度、心眼的視野，決定作品的深度與寬度。

當然還有攝影時的基本，改變攝影位置、高度，離開平常視覺經驗的角度，就

讓照片張力與構圖取巧變化，異於平常的視覺，能輕易抓住觀賞人的目光，眼界也能在其中玩味。

長度：對攝影的堅持，也會左右作品優劣。現在攝影數位化，舉凡任何人都可以、可能、可易拍到「傑出」「優秀」的照片，也就是說過去傳統底片的難度與普及不夠，業餘或一般人很難突破的界限，在這幾年瞬間拉近不分軒輊。

但話又說回來，很多人可能會很意外、無意間，甚至是客觀環境配合無間下，拍得優秀作品，偶拾、偶得的意外不能斷定攝影者真正實力或高下，唯有堅持長路者，累積作品的總和，長期耕耘的結果，不會被稀釋不會被瓜分，才能見高下。

毅力、熱情、堅持攝影長路，不斷學習與應用，終有成功作品產出。堅持下去就是最可貴之處。

難度：雖然數位化後的攝影變得輕鬆簡易，即拍即看即改即得，但可以挑戰的空間也就相對壓縮，如何與普普分出壁壘，也就要慢慢在難處發揮；這些難處很多，去一個別人難以抵達的地方、去尋找一個別人難以拍攝的主題，或也是很取巧的方式，冷門常也造就許多攝影家，因為「難得」。畢竟生活、工作、家庭外的攝影總會客觀被侷限，不可能一年365天都在旅行，每天都專注單一想要的攝影行程，時間、空間都受限制。

難處在於挑戰自己，每一個階段給自己出一個難題下手，越拍越精、越拍越有味、越拍越有感覺。

氣度：小鼻子小眼睛成不了大事，但過度膨漲自己心胸也未必成事。

許多很不錯的攝影者，長期也有不錯表現，但都僅在好與優之間漂浮，而非頂尖或真正成就，問題都出在「氣度」兩字。氣度可以在一貫作品中嗅出，初學者在養成階段就要放開心胸，不是膨脹更非鑽牛尖。

接納所有不同資訊，承受所有美醜是非善惡，體會所有悲歡離合恩怨情仇，當然就會走對的路，拍出對的東西，影像至少不被「想當然爾」私心所扭曲。

放開心胸，才見大器，隨著攝影活動伸展，你將會越看越多，越看越細越看越有感覺，眼不再狹隘、心不再自私，攝影可以讓自己學習生命中最難能可貴的氣度學問。

不同視野不同高度去看世界，攝影者會體悟更多……

換個不同角度，尋找新的視野。

貧乏的主題，因光影加值，影像變得難能可貴。

攝影技術可以養成，多看、多想、多拍就可慢慢或快速練習，但是作品好壞常不是因為技術，而是內容。所以，攝影不只是複製眼前人事物景，而是拍出氛圍與感覺，故事與情節。練習去看美感的一切，生命、生活、生態的任何都可以像一幅畫。

三、我想傳授的不只是技術，而是態度

大大學堂一向不流俗、不從派，要給的不只是攝影技術，而是態度。

態度決定溫度，溫度決定高度。

攝影，學的不只是技術，那些時間可養成，但每個人都有特質，那些特質都能融化冰冷相機。

攝影的本質

技術有時盡，眼界無窮高

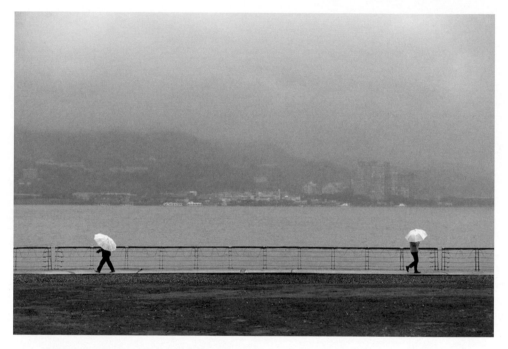

攝影，技術有時盡，眼界無窮高。

攝影，學的不只是技術，那些時間可養成，但每個人都有特質，那些特質都能融化冰冷相機。

攝影，其實可開發自己潛能，藝術的、美學的、觀點的、感情的……激發出屬於自己風格的無限可能。

人機一體很難嗎？看似很難，其實很簡單，只在溝通。與冰冷機器的溝通，與自己心靈的溝通，與眼前所有人事物景的溝通，那麼你拍出的作品就會有溫度，是活的、是有生命的……

攝影不是技術，先在態度

攝影到底需不需要學習？

有兩說：

不學說，天生我材。

要學說，良師開路。

前者小心只知皮相而誤入歧途，後者不要被框住才能破繭而出。

攝影到底能拍攝些甚麼？

數說：

天馬行空無邊無際

藝術是主觀的創作

寫實紀實真實結實

唯美唯我賞心悅目

修身養性閒情逸致

豐富豐美生活生命

攝影不是技術

攝影先在態度

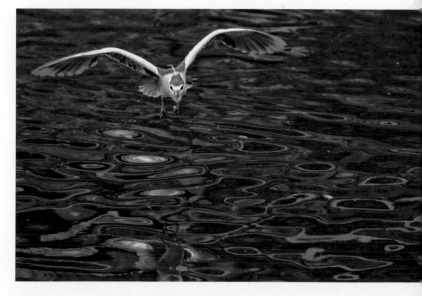

攝影，先具良善感知，再求表象加值

　　來說一個三十年前的故事。

　　約莫三十年前的夏天，台北植物園荷花池出現一朵並蒂蓮花苞，一群愛好攝影的人私下爭相走報（那年頭沒手機、沒網路），大家日夜期盼並蒂蓮花開那天來到。

　　等到花要開那天清晨，大家帶著長鏡頭大砲到荷花池邊，準備迎接並蒂蓮，誰知，只看見並蒂蓮已被人無情打成碎花、打落在荷塘，殘花旁咒罵聲不息。那是這天清晨植物園最讓人扼腕的大事……。

　　不免懷疑，是有人提前大家一步拍攝了她，然後把花朵打掉，並蒂蓮花影成了他的獨家畫面，所以攝影界也就默默互相傳話，注意此後沙龍攝影比賽時，這花影是否會出現江湖？那將就是兇手……最後是打草驚蛇還是猜測判斷錯誤，這朵並蒂蓮影像始終不曾出現（那年頭，植物園也沒有監視器可緝凶……）

　　兩三年後，植物園神奇又再出現一朵並蒂蓮，為免重蹈覆轍被有心人再破壞，許多愛好攝影者開始二十四小時輪班守護十天，直到並蒂蓮花開。那是一次愛花、愛攝影者的惜花惜物主動合作，那年頭玩得起攝影的人很少，攝影對一些人來說：

那是有錢沒地開（台語）的興趣……。

　　那年頭除了風景區偶見專門兜售幫忙遊客拍攝紀念照者，少有遊客自己帶著照相機，能有自己的相機少之又少。如今數位化，攝影普及深入每個人的生活裡，它已是生活的一部分，人手一機不足為奇。

　　但我想，見獵心喜的本性，始終不變；但願意分享者，其實還是大有人在。以前我們對少部分人持著長釣竿去拍荷花，覺得很好奇，後來才知大有學問。還良善者，只是用釣竿把荷葉一一撥開、把荷花拉到他想要的位置，釣竿是他構圖布局的工具；惡者，就直接用釣竿把荷葉打掉、把荷梗去除，甚至把影響畫面的其他不順眼花朵去除，以便達到他理想畫面，釣竿就變成凶器。也就難怪，他們會懷疑那朵並蒂蓮是被釣竿打落的……

　　我只是想說：攝影，先學態度再談技術，先具良善感知，再求表象加值。

那一年
妳剪掉迎風跳舞柳枝
春風從此後嘎然停止
柳絮於是失去新消息
那一年
有人當廢材燒了一整個四季
我恣意把春天列入了考古題

許多年後
河岸新柳
也剪去春風

我只笑笑
考古還得需要體力

攝影，可以是心身靈融合的表現或發揮

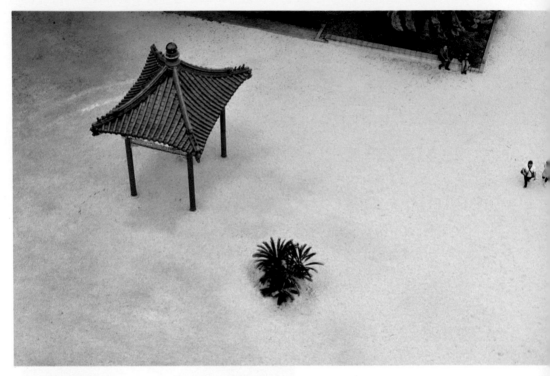

　　佛寺裡靜靜午后，小和尚匆忙穿過庭園，想去面見老和尚。才進門，老和尚就先開口淡淡說：「且稍安勿躁，先深呼吸吐納兩下，再想想你的生氣，說或不說？」

　　小和尚一臉訝異：「方丈，你何以知道我此刻心情？」

　　老和尚徐徐轉身看著窗外：「你走來的路上，步伐已清楚洩漏你的心情，急躁、不安、生氣也猶豫，但已經是風過水無痕。」

　　小和尚：「方丈，你是如何看透我的？」

　　老和尚笑著說：「當你走進滿布碎石庭園時，匆忙飛快卻也凌亂的腳步，知道你的心情急躁與不安；偶又踢起的小石子，飛散四周，落下不甚協調的聲音，可以想見你的忿怒與不平。」

「然後，你一度停下腳步不前，知道你心裡猶豫掙扎著，你還在思考，到底跟我說或不說。」

「最後，你踏著堅定果決步伐推門而入，我與你眼神接觸瞬間，我已經知道事情紛爭其實都已化解。」

老和尚說：「你的眼神還帶著微笑與天真，明白告訴我事情都等於沒發生了。」

照片裡的日月潭畔著名地標「慈恩塔」庭園，也鋪滿細小石子。

1971年建在九百五十六公尺沙巴囒山顛上，加上塔身四十六公尺，剛好湊整一千公尺高度，當年是蔣介石為感念其母親王太夫人所建；雄偉「慈恩塔」右側有鼓亭，塔頂還有一门大銅鐘，有著晨鐘暮鼓意義，不過鼓高沒人能擊，銅鐘倒是登塔遊客人人都試之，洪鐘每每響徹山水間。

慈恩塔讓人印象深刻除了當年興建時，一磚一瓦都以小船載過潭水，然後流籠接駁上山，才蓋出雄偉九層寶塔。庭園設計滿布著白色小石子，也是特色，除了一座鼓亭、一叢鐵樹，廣場庭園寸草竟也不生，有些日本園林藝術、禪宗院寺「枯山水」意境；枯山水以紋路的細沙細石表現出水意，錯落石組則呈現山境，面之可沉思可冥想，可以看山不是山、看水也不是水。

也有一說，古時候庭園布滿細石也是防止刺客近身，不管日夜有人走在其上，一定會發出唽唽唰唰聲音，也是最天然的警報器，加上小石子滑腳抓地力不足，人在其上也無法快速奔跑。

慈恩塔庭園廣場鋪滿小白石，一定也有它深沉的道理，我也試著去猜想。

庭園鋪滿白色石子，除了高雅、樸素襯出肅穆的氛圍，彷彿滄海中鼎立砥柱；滿石也可以讓雜草不長，更像是在地面鋪了一塊大反光板，隨時將陽光反射到塔身，讓身在日月潭任何地方，都可以看到咄咄的光耀其上，日月光華也都是明潭裡的名字（日月潭、九二一後改名為拉魯島的光華島）。

　　這些鋪滿庭園的細石子，很簡單卻美的出塵，最後我體會的是：「放慢腳步」、「優雅走過」道理。現在人們世俗工作、生活步調快速，放慢與優雅最是欠缺，都只顧汲汲營營忙碌著，但走在這些細石上，很自然就會放慢、放輕腳步，輕步能靜心、優雅而肅穆。

　　我試著坐在庭園邊，聆聽人們與小石子合一發出美妙的聲音，似乎也能聽出誰正悠閒環視看著風景，誰彷彿正匆忙趕著行程……。一介凡夫俗子的我，暫離惱人煩囂片刻，竟也可以更耳聰目明些，因為放慢看得更清、更細，體會的也更深層。

　　原來，老和尚悟出的有幾分他的道理。

　　而且，失去的微笑與天真很難找回來。

　　而攝影不只是攝影，一張攝影作品可以包含著有骨有肉故事、情節，可以是心身靈融合的表現或發揮。

攝影，是心與眼加減乘除

攝影，是心與眼加減乘除，定格。

於是，喜怒哀樂七情六慾，濃縮。

來與我切磋攝影，要學是態度。

「技術」與「取巧」，只是像風中的皮毛，可惜了，我並沒有……。

一如手機拍攝的這張照片，我看見都市低矮的雲很暗沈，卻是伸手可及的歡喜。

手機，只是點、滑、按。

心機，難逃貪、嗔、癡。

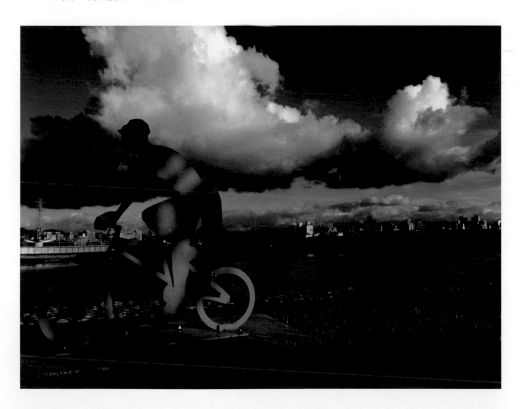

照片拍得多、看得少，多了熱鬧聲光色彩虛表，卻失去感覺靈魂與純真

　　懷念初學攝影那年代，沒有多餘的錢可以買彩色膠卷，還有支付沖洗彩色照片昂貴費用，但能有黑白底片可拍，已滿足地捨不得隨意按下快門，珍惜每一個當下，眼睛看得多、相機拍得少。

　　數位化普及後，攝影技術彷彿不再艱深，尤其攝影器材精進，人人一機在手，有照必拍、有聞必錄。數位化後，發現到一個有趣現象：大家拍得多卻看得很少……雖在當下，眼睛看得少、相機拍得多，雖多了熱鬧聲光色彩虛表，卻無形失去感覺靈魂與純真。

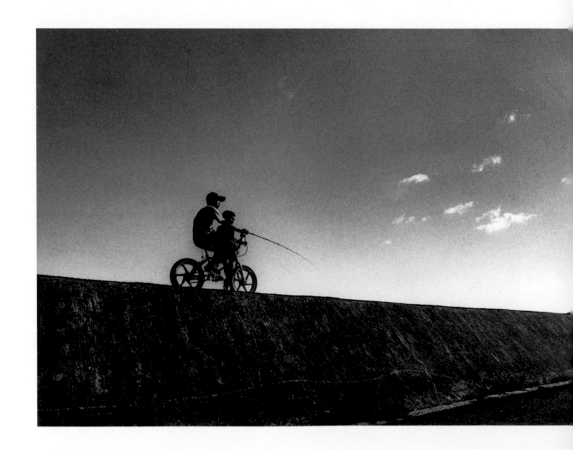

　　大家照片拍得多了，都只是到此一遊，不然就是走馬看花、熱鬧的表象，只拼命爆肝上山下海去追大景，卻不知慢慢與自己的心隔閡，再美的景色都沒有感情的連結，原因都出在只在表象追逐，卻與土地、生活、感情疏離。

　　我告訴我的攝影班學員，攝影不只是趕集似的走馬看花、看熱鬧，而是要花些功課、時間身在其境去感受，大自然也好、接觸的人們也好，人事物景背後的故事與今昔未來，都會是影像的養分。

　　學習攝影，不只是學習相機光圈快門的調整而已，而是如何找回自己敏銳的眼睛，去看、去想、去感覺然後去拍。學習攝影也會學習到謙卑，學到如何與自己生長的土地親近，去發現這塊土地的美好，去發現生活周遭的美麗。

攝影，讓我們謙卑貼近自己的土地

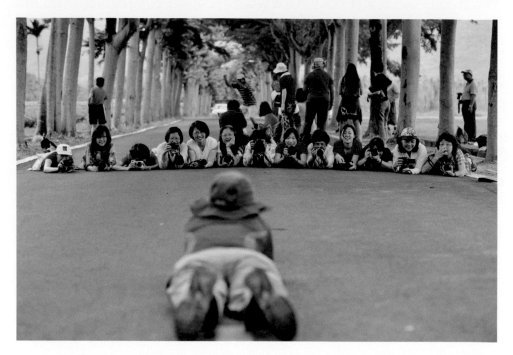

　　自2006年起，我在聯合報文化基金會就有了攝影教室，直到2013年自己創設「大大學堂」後繼續攝影教學工作。太多人問我：「你為何長年要委身親自傳授這麼LOW的基礎攝影？不就光圈、快門……之類？」我都一笑置之。那時我的攝影初階班名叫「傻瓜變聰明」，有異於一般坊間攝影班需單眼相機，所以來自各階層的學員，十之八九都是帶著小傻瓜相機自在來上課，而且我也一定是使用小傻瓜相機，從頭到尾以身作則：小傻瓜在一般日常也可以拍得不錯的照片！「攝影作品優劣，不全因為器材，而是取決於觀景窗後的那顆腦袋！」

　　我希望每一個攝影者的啟蒙階段，一定要遇上好老師，才有很好紮實的想法與體認，而非只是追求所謂表象皮毛的匠氣技術。所以我傳授的不只是技術，最重要的是要引導初學者，走入奧妙光影世界，與生命、環境友好態度的開端。在學習攝影啟蒙階段，若有好的老師帶引入門，那攝影的長路，不單只會追逐表象光影浮

華，而是進入另一個層次，融合生活與生命的開始，因攝影學習，也激發出自己潛能的藝術細胞，活化對美學態度或本質的認識。

　　長年，我也一直持續在大學裡傳授所謂專業的「新聞攝影」，那是一種無法以理論、想像或自以為是的扎根實務課程，教課書裡無法尋找的實務經驗、知識與技能。長年，我也都在各級學校、機關、企業、社團，傳輸攝影的天馬行空，從紀實到生活或人文，從政經體育或社會災難的攝影範疇無所不涉獵，一種經驗的交流與喟嘆……而攝影基礎班才是我的初衷，在帶領進入攝影奧妙世界的啟蒙，我願意給他們一個指引。那個指引，就是我所有最希冀的期望：「攝影，讓我們謙卑貼近自己的土地」。

　　「讓攝影進入生活，生活變得有故事、有藝術，感動從此沒有距離與隔閡。」我攝影班學生，正練習放下身段看世界……。越接近土地，就越有生命；有生命就是好生活。

　　我想：放低就會謙卑，謙卑就願放下，放下就能放心。

疼惜大自然，作品才有溫度

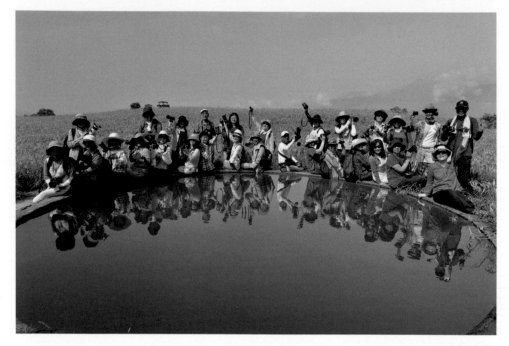

　　翻找照片，看到大大學堂在六十石山的一張合照，然後想起那時一段對話。六十石山這圓形水池是很有名氣的，許多攝影的人總會去尋找，讓水池映出天光雲影花色。

　　我在水池邊與土地所有人的花農聊天，我說：你這水塘很吸引人，大家都很愛。花農嘆氣說：「明年準備把水池打掉了……。」

　　我問為什麼？花農說：遊客不自愛，水池邊泥土踩硬也就算了，他們常常踩入金針花園裡破壞，水池打掉了，遊客就不會進來。

　　然後花農說：你們要攝像現在卡緊去，明年來可能唔嘸啦。於是我們到水塘邊留下合照，在花農眼前我們很心虛，好像也是做錯事的小孩，不好的示範，只因這景色明年可能不再。拍完照，想與花農再聊兩句是否考慮考慮？但他忙著與人說話，我忘了道謝，也留下嘆息。

　　機會教育，照片很美但不是好的示範，雖然花農首肯，但我也是農家小孩出身，懂得如何愛土地。我一直相信疼惜大自然、土地與人們，作品才有溫度，「攝影，技術贏不了態度」、「疼惜大自然、作品才有溫度！」

　　天還未亮還沒有其他遊客，一行三十多人就騎著蜈蚣車去伯朗大道看金城武，去天堂路看晨光，我們在台東住宿大坡池會館，業者也盛情讓工作人員的阿美族少女在我們離去前，教大家大跳山地舞，我們就在一望無際的油菜花田裡，隨著歌聲起舞，這些都是很難得的體驗。

　　攝影行，不只是要拍好照片，享受整個過程才是重點，融入地方特色文化、沉浸土地溫度才是我帶隊出門的初衷，我們不衝大景或走馬看花，我們用腳走、用眼看、用心感、用力拍……

　　攝影行，也得有到此一遊留張紀念照，池上天堂路天才剛亮，把美麗油菜花田當背景，大大的風景、大大的心情全映在天地之間。

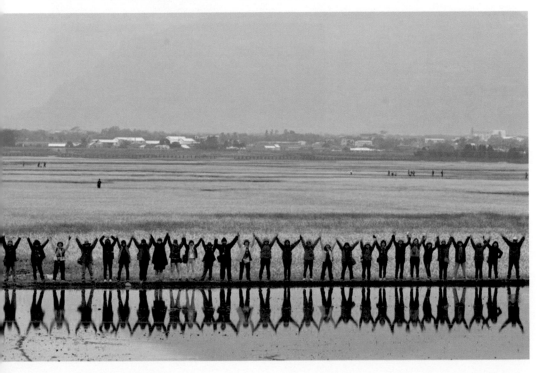

認識生態、貼近生態，就會懂得愛護與保育

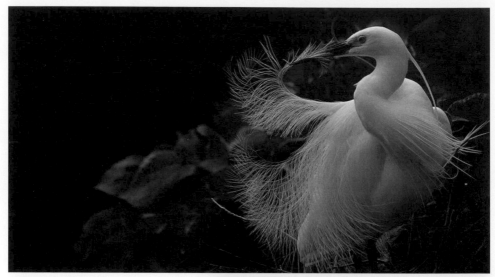

不要問：來這裡攝影除了攝影還有甚麼？

我都只是默默傳遞一種概念與初衷……

生生不息的大自然，因我們多了一分心意，就能多十分延續的可能。

所有美好的、溫暖的、自由自在的，因我們友善，就又給了一次機會。

大大學堂都只會是這樣默默走著……

認識生態、貼近生態，我們就會懂得愛護與保育，所以繼續往年的行程，只是讓大家繼續看著美好的延續，感謝學員們都能同心體會：我們沒迫害環境下，安心過得一日歡愉，享受攝影過程的豐收。

　　在台灣攝影風氣昌盛的這年頭，拍生態鳥禽也很風行，但大家為拍得「好照片」往往無不用其極，最慣用的就是定點定時餵食，或是以飼料魚放入水下的水盤，誘來翠鳥入水叼魚，或是以釣竿加食物誘來台灣藍鵲，拍攝飛翔版畫面。

　　這幾年有關拍攝鳥禽最被撻伐的是，有人以釣線綁著小鳥飛，讓空中老鷹追逐獵食，還有以大頭釘釘著麵包蟲誘鳥達到拍攝目的、夜間數十閃燈齊發拍攝夜飛鳥禽之類，以上，我都沒有去拍攝過，也不曾帶學員去攝影過。我說：我不喜歡這樣的拍攝方式。

　　我想這些拍攝手法慢慢會回歸原始，在最自然的環境下攝影，才見攝影者的功力與毅力，認識生態、貼近生態，我們就會懂得，愛護與保育攝影美好的基礎，是從美好出發而攝影。

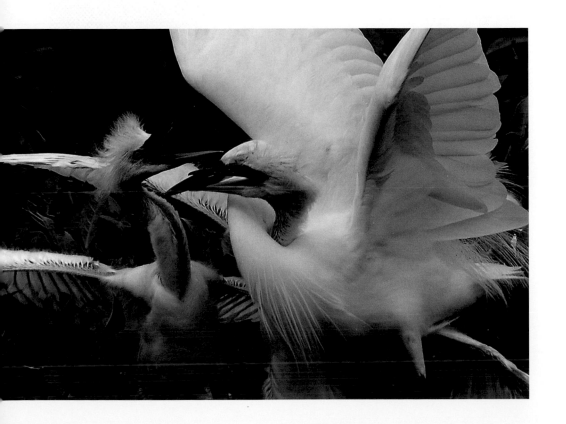

用心、用眼去看去感受，立足土地紮實起步

　　在漁港，有很多題材可攝影，漁船、漁工、魚販到鳥禽、生態、人與海洋、土地的故事一籮筐，就算是新手練習鳥禽攝影，在這裡也能輕易上手拍得飛行、覓食之美，那是一種基本技術養成，心眼與相機能否人機一體結合的開始。

　　談攝影或傳授攝影，打高空不是壞事，但我知道也絕不是好事，如果連基本技巧與拍法都說不上口，空泛理論都只是渺渺茫茫虛無；但若只單單傳授匠法技巧，也只能再造就另一個匠氣而已，帶領學生用心、用眼去看去感受，但也要讓他們能上手，不用甚麼外來派別說法，讓他們從自己立足的土地紮實起步就可以。

　　這是一種態度。

　　在漁港，我說：等著看白鷺鷥如何去魚攤偷魚……

　　在漁港，想想漁家、魚販與生態關係，想想有千百個答案……

　　而影像能呈現的或只是千萬分之一而已，但眼前畫面就都是故事，而影像背後的意義更值得思索……

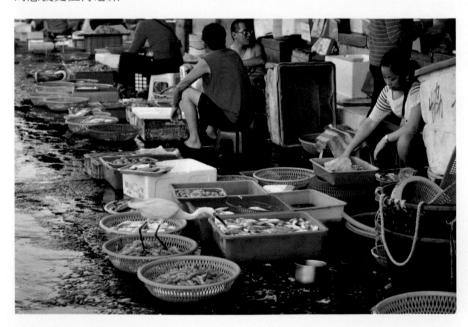

攝影，是發自內心感動的影像記錄

　　再來幾個月份，是各地原住民舉辦豐年祭的季節。我不曾帶攝影班去拍攝豐年祭，其實只有一個理由：深怕大批人馬會不小心干擾了隆重民俗祭典。

　　豐年祭是否能當作觀光賣點？論點各異。有在地人說可以促進文化交流、地方產業、經濟活絡，有族人說：豐年祭不是要跳舞給觀光客看的，不是要賣紀念品，批評觀光局拿原住民豐年祭作觀光重點宣傳。

　　我走過很多很多部落，原住民朋友都好客熱情，我非常喜歡……我也很想多多參與他們的活動，只要族人表明歡迎，不然很多慎重節慶、儀式或祭典，我們不請自來總還是會影響，互相的善意與接納是很重要的。

　　攝影課堂上，談到攝影的街拍問題，我說行為與行動的善意、溝通、了解，自然就能縮短彼此距離，舉起相機也就沒有什大問題，而不是只當竊賊似的到處「偷拍」而已。

　　攝影，是發自內心感動的影像記錄，不是無病呻吟或只會盲目無由製造問題。

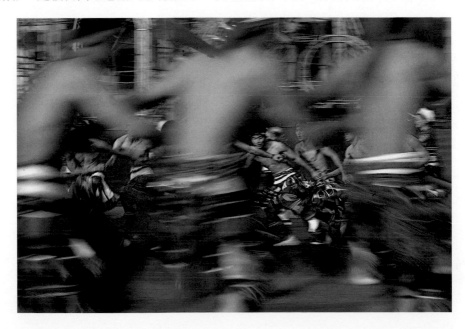

站在適度善意距離，不要太侵入性攝影

　　柿餅婆姐妹硬是留一園熟透的柿子，在我們再次抵達這日才開始採收，柿餅婆劉竹英還親自上場，爬上又細又高的柿子樹上摘果，越爬越高驚呼聲也跟著四起：「大姐！小心！小心！好啦！好啦！別冒險……」。

　　這是一個攝影人與被攝影者之間的心靈默契，勞動者從事以往孩提以來的工作，那是貼近土地的美，攝影者想抓住這樣真切的影像，心與心交流在豐收這當下，迸發著火花。

　　樹枝越爬越高，越來越細，只因果實都在最接近陽光的地方，所以都需謙卑伸展身體去迎接。樹上、樹下這樣一幕，讓我在觀景窗後有些感動，豐收甜美的果實背後，都是一連串辛苦汗水所累積。

　　站在一定的遠度，看眼前，這鏡頭幾乎沒有扭曲的問題，我一向不喜歡，過度誇張扭曲影像的失真，寧站在適度善意距離，也不要太侵入性攝影。所謂侵入性的攝影，是值得探討的問題。時下太多侵入、不夠善意的曲解、想當然爾、以為……，讓影像墮入虛空不知所云。

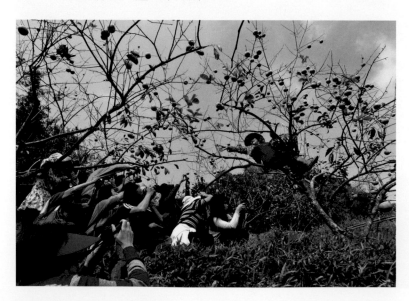

相機等同刀劍槍，如何善意使用是不變的課題

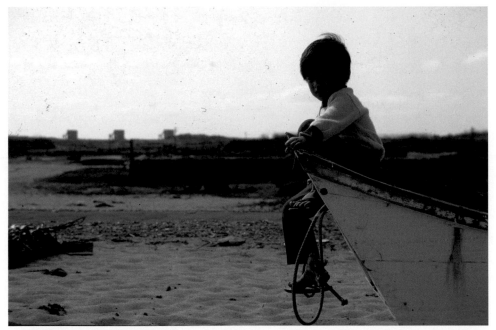

〈海的孩子〉1981·西嶼

　　喜歡這個孩子的表情與姿態，小小年紀眉頭卻深鎖，但透著堅定自信，夾腳拖、坐船頭，銳利的眼睛彷彿巡搜海面大魚，那時就想：他若還留在這小漁村，未來一定是一個不畏風浪勇敢的好船長！

　　照片早已泛黃，但拍照當時的感覺還在……

　　自學習攝影開始，我就常以善意距離攝影（新聞攝影工作時除外），風景也好、人事物……都同，只是想留下最自然影像，不想讓影像有被強迫侵入的感覺，那感覺其實你我所見都同，只是快門時機留駐與否而已……直到今天，我都還是保持同樣態度：相機等同刀劍槍，如何善意使用？是不變的課題。

態度是一種憑藉

我家老三小非，三歲時帶他去機場跑道頭看飛機，想幫他與飛機入鏡，他總是拉著我的褲管不放，最後他說：不然我躲在椅子後面，那我就不怕了⋯⋯

一張小學生木椅，不知哪個遊客帶來看飛機，然後留下的；有小椅子當依靠，多了憑藉他不怕了，淡定看著飛機往他飛來⋯⋯

我的攝影課程，傳授所謂的技術、技巧這部分其實都是免費的，技術上疑難雜症我都可以免費教你，但攝影課程為何還收費？因為我傳授的是一種態度，一種開發自己的開始，一種對人事物景的關懷，還有對大自然對土地的愛。

對攝影有了新認知的態度，那你的作品就有了憑藉，不會只是虛有其表無感的「空洞美」，不會只是人云亦云的趕集、一窩蜂，沒有注入你感覺的照片就只是照片，不會被稱為作品，就像每天到處觸目可見充塞滿眼的照片。

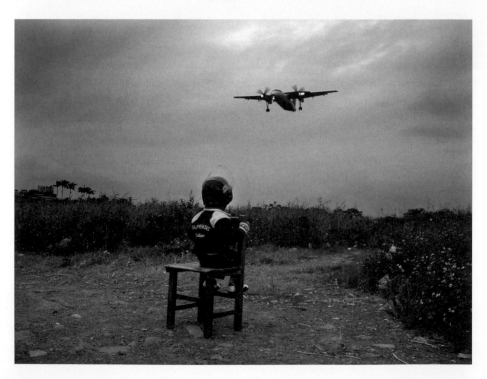

留下感動要及時，不然一切就成過眼雲煙

去年春，應該冒出新綠的樹，依舊枯索冷白如雪，在紅色古城環繞中獨樹一格，難讓人不見到它的存在，入夜後，冷白的燈光投照著冷白的樹，雖冷冽卻亮襯了起來，除了淒美就還有靜止的淒美，單調風景多了感慨，多了莫名傷懷。

第二個月，又備好器材等了好天氣、好時機，等新月斜掛，想要再為它好好拍些照片，但樹卻已不在，紅色城牆變得落寞孤獨了；聽說這樹得了褐根病，植物的愛滋，就怕再傳染、就怕腐蝕的樹根突然倒下傷了人……樹不在了，風景怎好像跟著缺了凍結生命的姿態。

總感慨過眼雲煙、稍縱即逝，想當時、想當下……

淡水紅毛城旁這棵大樹，曾經綠意盎然參天，然後有天枯死成白白樹幹，在雨中的夜裡，多了一分蕭蕭瑟瑟似索然卻悠遠的意境，定格的風景卻有無形生命。

然後枯樹還是被砍了、被移除了，曾經的歲月，惟剩下影像敘訴過往風華。

留下你的感動要即時，不然眼下一切就都成過眼雲煙……。

攝影與優雅

攝影會讓人的腳步放慢，會讓人慢走、慢看、許多過去身周遭不曾注意的美麗，都在「慢」中一一顯現。

攝影讓我們偶會抬頭，欣賞當下瞬間天光雲影，也會低首看見野花開了、昆蟲來了……世界變得有情起來，更加體會了日子更迭，因攝影會更珍惜變幻的每一刻。

攝影，讓人心思更縝密，浮躁者變得安穩，粗心人變得細緻，讓所有汲汲營營於生活的匆忙，變成出世般的優雅。

攝影，會讓人重新審視自己的視野與高度，一如我們會讚嘆欣賞鳥飛的優雅，而攝影者也可這樣優雅美麗。

這些都是攝影帶來的好處。

攝影不要只是複製，懂得翻新才是難得

1983年10月10日雙十國慶大會施放和平鴿後，遊行隊伍開始魚貫行進通過總統府，一隻和平鴿翩翩落地，就在隊伍中間也踢著正步，彷彿引領學生隊伍前進。

每年十月，總是忙碌著這些例行慶典活動，想到當年這隻曾在總統府前的鴿子。每年都是同樣新聞大拜拜，也祇得找些不一樣的畫面，小景反而常是雋永畫面。

攝影不要只是複製，懂得翻新的攝影者才是難得。

攝影大哉問

　　「善問者，如攻堅木，先其易者，後其節目，及其久也，相說以解；不善問者反此。善待問者，如撞鐘，叩之以小者則小鳴，叩之以大者則大鳴，待其從容，然後盡其聲；不善答問者反此。此皆進學之道也。」《禮記・學記》卷十三

　　一如給你一個礦場，你只是撿拾地表幾顆美麗石頭已雀躍？或是掘之得鐵銅若干自滿？還是你要流汗再深入挖掘找到真正綿延金脈？

　　一如學習攝影，你只是追逐表象浮華之掠影已自得？還是願意費神費力深入內涵與質感，懂得入世與出世之分野？直入探得本心人文美學藝術之奧妙？

　　方寸之大，斤兩互見，一如頑石數噸，並無兩金之價值。

　　功名富貴，唯心立判，一如虛名薄利，獨缺清風與明月。

動人的影像

攝影，要先讓身心完全感受，影像就會多了感情與厚度

　　年前多雨的台北，雨一直下著不停，很多人都說快發霉了。

　　那一天外拍，適逢雨歇，大家的心情就像放出籠子的飛鳥，輕快展翅。然後我們遇見這樣一個場景，雨滴還是緊緊封閉被留著，彷彿映著逃出籠外快樂的一群外拍者。我說：把自己的心情加入、把感覺加入，那就是攝影作品！

　　光影是攝影的靈魂，就算沒美麗光影，更要注入自己感覺，觀景窗看到的影像就有了生命；好的攝影者是把死的東西拍活了，不懂攝影的人卻會把活的東西拍死了。

　　拍照和攝影還是有生命與否的區分。

　　人間處處有情，眼底風景也就都有生命。少了你的心情、少了你的感覺、少了攝影者與被攝者之間的交流，那影像就只是影像，就只是一張死的照片……沒有意義的定格罷了。

攝影，要先讓身心完全感受，影像就會多了感情與厚度，而不只是表象浮華的軀殼。

在好壞天氣接壤處，風景的光影最美

　　冷雨不停下著，黑壓壓雲霧籠罩，躊躇還要不要上山？最後一夥還是穿過霧雨，蜿蜒陡峭入山去，笑說到得了山上，卻已不見人家。在霧中我們抵達，在霧中點了咖啡，才喝第一口，濃霧突然間迸開了，慢慢看清楚眼前櫻花樹，看得見枝上紅花……看得見近峰了，然後也看見遠山……藍天都乍現。

　　但雲霧散去又掩來，就這樣來來回回十數次，每一次都有不同風情，像一幅幅水墨畫迤邐眼前變幻，直到天色暗了下來。我們又在伸手只見五指的黑夜霧中下山。但美景值得了。

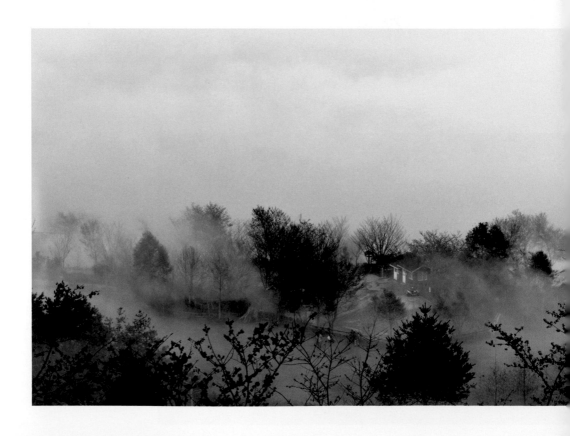

　　我一直說的：在好壞天氣接壤處，風景的光影最美！就是在好壞天氣接壤時分，大氣變化最劇烈最快速，加上水氣充溢、陽光陪伴，光影也就最漂亮，可以看見平日不常見色彩的雲朵，絢爛彩霞金黃夕日，都在這交壤時刻得以出現。

　　晨昏攝影別放棄太早，一般說來日出前三十至十五分鐘，曦日雲彩最美，而日落後十五至三十分鐘的彩霞可能最棒，若看見日落了馬上就收拾返身，就可能錯過最美雲那。別放棄太早，颱風靠近，在好壞天氣接壤時刻光影最是美麗；人世亦是，好壞接壤之間最刻骨銘心。

你自己的感覺勝過一切

我最常被問到的問題之一：老師，這張照片可以嗎？

我最常回答的方式之一：你自己覺得呢？

我們都知道為別人而活，很辛苦……

攝影，若也為別人而拍，不值得……

所以，何不只為自己的感覺，透過影像留住當下。

陽光最曬的地方很熱，但花開的氣焰也最高，既然看見陽光、看見花開，那是當下心情的組合；只是透過ISO、光圈、快門的組合，不必作假動手腳、費心後製作，不必只說一口好照片，拍下感覺就會是。

攝影，會讓人重新審視自己的視野與高度，一如我們會讚嘆欣賞花落花開，體會萬紫千紅與繁華落盡的滋味。這些都是攝影帶來的好處。

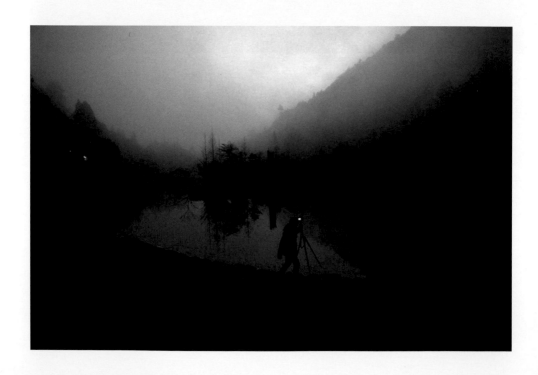

影像隱含的意義，可加值加分

　　近年看到的桐花照片很多，但真的能耳目一新的照片其實不多，落花滿地裡的小桐苗，算是一張很不一樣照片，若當年拿去參加年度桐花攝影比賽，肯定會受到肯定，因為它會在數萬張照片中與眾不同，顯得突出也就能吸引分數。

　　作品優劣有時就因為入世從俗或出世脫塵分野而定奪，所以陳腔濫調也可以有新意。

　　而影像隱含的意義更上一層，更是可加分加值：「落紅不是無情物，化做春泥更護花」，不就是這照片內涵？

　　想起人世做人道理，老媽從小就教育：「吃人一口，還人一斗。吃果子拜樹頭！」不也是這落花道理，盛綻的一季，以最美的姿勢翩然落地，躺在母株身旁回饋最後養分給小桐苗……

　　生生不息，來年花還會繼續再盛開！

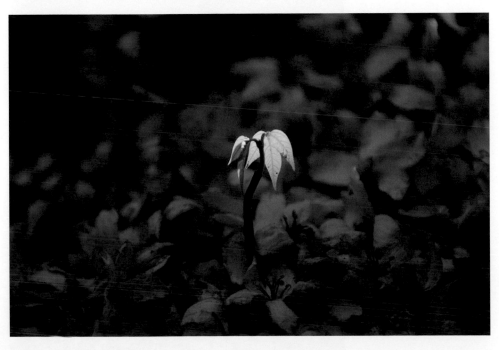

真性情，才是真味！

拍攝家裡孩子照片，我從不叫他們：「站好，站中間，看我這裡，笑一個……」（更不可能說西瓜甜不甜）

如同我從不叮嚀孩子功課好壞，我只要他們懂得是非對錯待人接物道理……（也不會拿他去跟別人比）

攝影同，別被框框限制，拍出真性情就是好照片……虛、假可以拋棄。

我家小非想玩水就去玩吧，只要他懂得安全界線……就是條可以界線。

拍攝他，我只知道只要隨興，都可以拍出好心情……真，就會是善美。

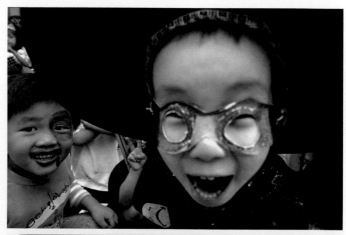

影像隨時間加值出厚度

四十年前，剛開始喜歡攝影那幾年的照片，懵懂的少年時。

而這照片，只是底片頭多出來的影像。三十六張的黑白底片裝片到傻瓜相機上，總翼翼小心，轉軸卡榫卡到底片後就關上機背蓋，總能把三十六張底片拍成三十八張照片。

但前兩張還是不敢拍攝想拍的東西，總是就近拍攝手邊景物當作額外附加的練習……片頭照片常是附加的歡喜。

然後窗台上，我喜愛的小雛菊就這樣成了片頭的影像主角。

四十年後的心情，不再只是一張單調的雛菊影像，而是一個時代消失的縮影，而越加珍惜這樣的額外獲得；只是當下雛菊的美、光影的簡單，在晨光下的靜謐……如此那般這樣而已。

日子歲月都走了，當時少年就要開始老了，底片的景物遠了，但惜物愛物的心情，至今依舊能體會自己，於是看到少年那時的雛菊殘影斑駁了，但卻變得高貴雅緻起來。

於是我想到：「每一張照片都有它專屬的故事，而價值未必在於它的藝術，而是歲月累積的厚度。」影像是隨時間加值出厚度，當年或只是片頭一張隨意影像，如今卻想放成大大的照片掛在廳堂，緬懷它不凋的開放。

攝影，不只是影像瞬間姿態的定格，也是心情感受的素描；老底片斑駁落塵髒污水漬與刮痕，一如世俗歲月悲歡離合喜怒哀樂的總成，我體會的不只是自己，也照見自身周遭所有錯身而過或一直還在的你。

進入主題核心價值，文化背景歷史或意義，攝影成為感性理性知性的書寫

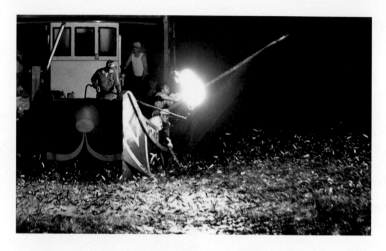

夏夜的北海岸，海面上總是星光點點，其實是漁火閃爍，成為特有的海上夜景，這季節有白帶魚、小管等魚汛，漁船在海面以強烈燈光吸引聚魚，或垂釣或下網圍捕；這裡還有四艘傳統蹦火仔的磺火捕魚方式，以磺火強光聚集被白帶魚追趕到近灘岸邊的青鱗魚，然後以手叉網捕撈，我喜歡看這樣有著聲光與力與美的傳統捕撈。

幾年來都在這季節帶著「大大學堂攝影家族」學員去欣賞去攝影，我們不是純看熱鬧或趕集，我說：「去體會感受庶民生活辛苦的一面，去感受聲光與力與美」，至於拍得作品好壞都是其次，期望不要只看影像表面，用心眼去感受、體驗人與土地、山巔水湄才能親近這塊腳踏土地。

攝影初學階段可能會追逐浮光掠影、表象浮華，也許還在光圈快門數字上琢磨、躊躇，但一過了那門檻，你就會開始進階，影像開始有了溫度……

影像內涵的溫度與厚度，都來自於攝影者用心、用感、用情所增值，相機還是相機，因你而不再只是冰冷工具。

進入主題核心價值，文化背景歷史或意義，影像不再只是影像，而是你另一種很感性、理性、知性的書寫。

山上孩子遇見數位相機，孩子的童年無法被複製

　　2011年9月，攝影班去了花蓮，只為富里六十石山金針花季，回程火車上偶遇高嘉嘉、高嘉琪兩個小姐妹，發現兩個小姐妹初遇數位相機的好奇，擺著各樣表情要求拍照，然後極欲學習相機操作，開始拿著相機現學現拍的興致。

　　就是感慨，現在普遍的家庭裡，父母總是用影像記錄孩子的童年，成長歷程與環境週遭人事物都一一被留下畫面，但是在數位落差的偏鄉或部落的小孩，或許就沒能人人這樣幸運，就發想是否有熱心單位或可信賴的公益團體願意發起：把家中閒置的舊相機捐出，送給偏鄉、部落孩子，讓他們留下童年的記憶。

　　文章 PO 出後，有好多朋友留話願意捐出閒置的舊相機，海外的朋友詢問是否可直接捐款促成活動？最後得到「公益平台文化基金會」嚴長壽總裁應允：「若偏鄉孩子有需求，公益平台文化基金會願意發起與承辦。」公益平台基金會工作人員探尋花東好多個學校，回覆的答案都是：數位相機記錄童年，都會是偏鄉小朋友的需要，大家都希望、歡迎有這個機會促成。

　　一次與基金會執行長當面溝通討論，商談未來活動可能的細節，最後就敲定活動展開，於是「公益平台文化基金會」願意全權承辦：「捐出你的舊相機・為山上孩子開啟另一扇眼睛」活動。我也答應，承諾未來當義工上山教小朋友攝影的初衷不變。

　　你或會問：僅只火車上偶遇小姐妹，所以就發想這樣活動？

　　我來說一個故事，因為2005年的某一天，翻找抽屜時看到一捲泛黃的底片開始的，這部落格的第一篇〈管理你的記憶〉文章與照片寫著：「打開塵封的櫃子，又見到多年不曾翻動的一堆照片和底片；記憶也一直封存在裡面，已經有些潮濕、有些霉味……。那一些都是年少時的點點滴滴，歡樂多於痛苦的畫面，屬於歲月私密的一節，不願意他人分享；有的單有發黃的照片，有些只剩斑駁的底片，不禁陷入沉想，某年某月的某一天……。」因此開始了《浮光掠影・攝影筆記》這部落格。

　　我來自宜蘭鄉下，經歷困苦年代的孩提，童年與青澀少年時期的照片非常少，很多的畫面都只剩單純記憶而已，當看到這些泛黃畫面，才驚覺很多生命段落少了影像連結，有感而發才有這個部落格存在，持續忙碌新聞工作外的「攝影筆記」。而且，我讓我的幼兒小非從幼稚園就去接觸相機，隨意讓他去拍自己喜歡的東西，譬如自己的玩具、自己的朋友，還有常去的公園一花一樹，我沒奢求他未來是一個「藝術家」，只要他紀錄下童年的畫面。

　　火車上的小姐妹，讓我想到我的童年，沒有更多的影像可資記錄留下來（就想：如果當年家中經濟條件可以，我也能擁有自己一部相機，那該多好！）。每個人的童年不可能再被複製，過了就過了……除了自己，沒有人會為你惋惜。這幾個月來，因校友間活動關係，又翻箱倒櫃找了好多年塵封的底片，又看到少年時零星檔案，又再次驚覺原來好多的影像，已成故事，隨手隨心隨意按下的快門，歷經歲月洗禮，變得彌足珍貴起來。

　　然後直覺想到身週遭朋友，大家手機、相機不時更新、升級，讓堪用的電子產品閒置不用，我都認為物不能盡其用，就是一種奢侈與浪費。我常說的一種觀念：「讓物品持續生命，就是極致的環保概念。」所以我的攝影背包儘管使用近三十年，已破破爛爛還是跟著我上山下海，學員總笑我背一個破包包，可是我總會開玩笑說，看到這攝影包破爛的樣子，就知道我資歷有多深！我包包掏出的鏡頭，少說都有十五年以上歷史，我說：惜物就是環保，惜福因為感念。

　　大家閒置了相機，如同提前了結它的生命，何不讓它在另一個山林恢復生機，重新寫下另一個美麗生命，或是一個純真的童年？這就是我發想，捐出舊相機給偏遠地區小朋友，紀錄他們童年的緣由。

　　從愛心、公益與環保想法出發，所以它並不是一般以為的慈善義舉，也沒有所謂施捨大愛出發，更談不上所謂弱勢需要，也沒有要強加這「工具」，試圖培育出有大創作的未來，只是想讓眾多被閒置的相機再出發繼續生命，適當其所給予需要的孩子，相機重生也不浪費，也就是環保。寧願相機是被拍壞掉，也不要因閒置而擺壞，我想每個相機主人都會很願意一起共襄盛舉。

　　你或會問，難道這也是那些泛泛揮著大旗大聲嚷嚷的藝術下鄉？沽名釣譽以為的藝術播種？

　　從沒這樣膽敢去設想這會是藝術的教育或啟發，也沒想過這活動要去培養出一堆小藝術家，所以這活動背景就是很單純，影像可記錄不能被複製的童年，相機可再繼續生命，它影像的背景會是田野或山林，如果還可以聽到聲音，它也將是風聲雨聲水聲和歡笑聲。感謝活動發起後眾多朋友支持，及公益平台基金會FB訊息，一下子就超過數百個轉貼分享，捐出的小數位相機開始湧入基金會，大家有共同心願：也讓偏鄉孩子留下美麗的童年。

攝影的堅持

保留攝影當下最原始味道與感覺，反而是難為堅持

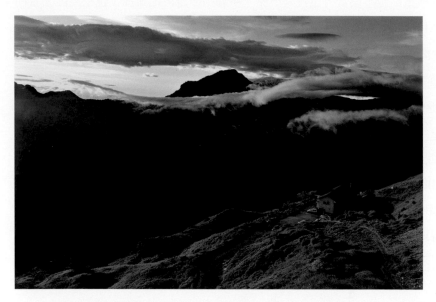

　　一直碰到同一種提問：「為什麼別人的照片都好艷麗？」

　　我說，有些都是後製過度所致，已讓影像本質與原味盡失；我說，保留攝影當下最原始味道與感覺，反而是難為堅持。

　　自然本色（包括非黑白）、原始原味（不修飾更改）、簡單自在（就像不濃妝豔抹）、感覺到味（不做作虛假）的保留，反而是攝影者必須面對挑戰的底子。

　　攝影，最後還是會回到本質，中間的歧途或嘗試，或也是回歸原始本質的養分。我如是以為。

　　攝影，最難在態度。

　　攝影保留當下最自然最原始最難，所以這張照片只是等陽光灑進滑雪山莊時拍攝，沒加任何濾鏡或時下氾濫搖黑卡做手腳，就是裸鏡一次快門的當下，也完全沒有後製影像調整改變，保留了日出時一片金黃感覺。照片中間即為奇萊北峰。

影像迷人在真心真情真味，絕非追逐表象華麗與虛無

　　前些日子的外拍行程，有學員「見識」隔鄰攝影者拼命「搖黑卡」，那人說：「你們老師沒教你們啊？」學員答：「我們老師不教！」「你們不會啊？」「你們老師是誰？」學員總會說：「我們老師不教我們搖黑卡，他不鼓勵搖黑卡。」「我們老師是林錫銘……」

　　我不是不教，是台灣攝影圈已搖得太氾濫、太走火入魔，好似不會搖黑卡就是沒技術！大家已誤解攝影內涵真義了，就算「搖黑卡」是技術一環，攝影作品優劣從來不是技術本位掛帥，失去真情真理真味、只得晨昏溪河浮面如真似幻美麗表象，儘是死命衝景然後搖出來的人工風景，張張相似又一再複製、重拍，對我來說那些照片是絕對無法感動我，我不以為它會是好作品。

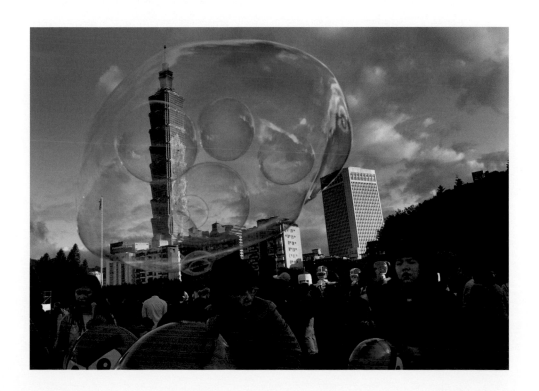

　　有人甚至會說：「不搖黑卡怎能拍出什麼好照片？」我只好安慰學員：「用黑卡搖出的照片，如果失真了，再美再豔都不會是好照片！那只是假象……」「難能的攝影作品就是用心眼合一，用溫暖感覺融化冰冷器材而來。」「表象的浮華終是一瞬，不會亙古感人肺腑」「留住原味的『真』，那才是攝影路途上需克服的難。」

　　那天夜裡，學員好奇說：「老師不然你解說一下搖黑卡原理與方式？」我說我用黑手來示範，我當下搖「黑手」示範，然後問：「看得出破綻嗎？」「適度遮光還是可接受，過度了就走火入魔了……」就如寫字臨摹，努力多寫或也能得其形，但若不能得其骨、得其肉，也只是表象皮毛，難成大家。就算攝影只是怡情養性、閒情逸致的休閑，也要讓這世間、風景、萬物留住原味！形、骨、肉……是不同階段與層次，形很快、骨肉難！

　　養成厚實內涵，眼下所有你都可不同層次解讀，眼看、心感、手拍的作品才有真味，才能動人。記起了：「醲肥辛甘非真味，真味只是淡；卓異不凡非至人，至人只是常！」

　　我想說的是：別走偏鋒，讓所有回歸本質的原味，才是正途王道！影像迷人在真心真情真味，絕非追逐表象華麗與虛無！

　　為搖黑卡，你的攝影主題百分百會被自己桎梏。相信我，除了表象，終不會有傲人成績！這種PO文會得罪一拖拉庫攝影人……但我別無惡意，只說我真心的話。也許，暫時放下黑卡，會是你攝影生涯另一層次提升的開始，或很多人還沒透徹：攝影從來不只在「技、巧」！！！

眼力 vs. 功力

　　都因數位化後，從相機硬體到處理軟體精進，攝影已不是過去稀少人士才能的創作媒介，隨便一台小DC都可拍出佳作，專業與業餘距離差距已拉到幾乎水平距離，如果自認為專業者再不更深層努力，終將如過江之一鯽而已。

　　幾次評審看到的幾個現象：

　　1.風格雷同，味道相近，位置也同。

　　2.夜景黃昏特多，幾乎佔了三分之二。

　　3.搖黑卡照片氾濫。

　　4.PS照片充斥（利用PHOTOSHOP軟體後製作）。

　　5.HDR照片也出現了（高動態範圍攝影，利用多張明暗不同曝光照片合而為一）。

　　6.超廣角（甚至魚眼）變形照片也多。

　　7.故意擺拍的照片氾濫。

我想：

1.網路普及，大家會爭相模仿或複製，拍攝手法也會一般，或是同一個老師、學習環境教出來？

2.夜景黃昏色彩較豐富，光影萬紫千紅，可作手腳的地方與方式更多，大家都拍同樣光影環境，作品也就被稀釋甚至掩埋。過去攝影者追求的決定性瞬間，現在變成長時間曝光慢慢來？

3.搖黑卡已變成業餘攝影主流？人家都搖、你不搖就跟不上時代？搖出的照片幾乎都一個味道，水平線、天際線一定橫在畫面裡，明暗呈現若不為過、還自然還能忍受，但許多已經超乎人眼、感覺能承受範疇。

4.至於影像後製作，能容許範圍應該嚴守分際限定在裁切、適度明暗對比、適度色溫校正、適度清晰度（備註：所謂的適度，頂多回復現場真實感覺，且不得為過），其餘過度恣意修色、改色、修改元素，合成照片、風格套用……等等都不應該。

5.至於HDR照片允不允許？它是三張或更多張照片合成，甚至是相機本身就有功能，算不算一次拍成？這值得討論。在我認知裡，只要合成……就是合成。

6.超廣角、魚眼適度使用在對的表現方式時，其實蠻迷人的，但濫用了……就覺得只是要故意視覺強烈與誇張，但內容物若是貧乏，就有些可惜了。

7.故意設計擺拍的照片，是否為真？大家心裡有數。

幾次評審前，我都先提醒大家，針對以上有什看法或標準，以免評出的照片都一般，不要結果出來都是一個樣。有些評審也認同要改變思維，但我發現要全面改變，還需一些時間與努力。如果每一個評審老師願意正向讓攝影作品更有發展空間，除捨棄己見、自私外，也要承擔勇氣……讓參與作品活絡改變，不然台灣一年幾百場攝影比賽，永遠都會是一種風格樣態！

至於台灣民間所謂「沙龍」派來看「藝術」「學院」「紀實」這一派，他們的說法更多了，也都只困在殘、敗、醜、舊、陋、老、病、怪、異……中的無心、無由、無奈、無題、無色彩（黑白）的自由心證影像中打滾，還走不出坦途。

　　科技數位影像發展，也不過十來年急劇轉變，相信未來改變更大，按下快門時就可千變萬化，攝影會像魔術、特技，千萬萬種的冰冷影像軟體程式，是否就此剝離人性、感覺？然後變成理所當然的主流，不得不有些擔憂起來！所有影像處理軟體或app攝影風格，就當速食或零食，不要當做永遠的正餐。正餐偶會膩，可試著改變內容或烹調方法或風味，從採購食材開始就下功夫……

　　發這種文章會得罪一大票人，包括專業或業餘的攝影人……但都是真真實實啊！大家都自以為美好，那麼這環境怎可能更好、更良善的機會。若你喜歡攝影！目的是什麼？你想要什麼？值得大家深思。純粹只是喜歡？只是工作必須？還是要記錄生活生命故事、留下穹跡記憶與感動？它是創作媒介也是藝術原料？還是只有想可能的名與利？

攝影 vs. 紀實 vs. 藝術 vs. 天馬行空 vs. 無限可能

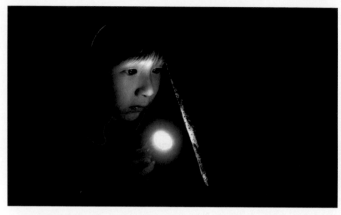

透過攝影媒介，轉化成任何影像藝術的手法或企圖，我都保持尊重態度。但攝影有一個絕對的功能，不可被改變的紀實，雖然無法包羅全部，至少它是時間瞬間定格，當下是有生命、感情、故事、情境與感覺。

所以要分：紀實攝影與影像創作兩塊。前者分際要清楚，影像的明暗、對比、色溫、清晰的微調，若不為過或失去、改變原本真實，我想是可被接受；增添、去除畫面元素，甚至合成改色、液化……那絕對不容許。紀實攝影還是要規範，畢竟它不只是為藝術。

但如果只是要拿相機當畫筆般採集，重新天馬行空主觀組合營造，就像油彩可以每天不同塗抹、增減，無視不可改變紀實的攝影功能，那也都可以；我常想，或就不必認真用力用心去攝影，建議好好去學PS就好，那是「影像創作」，因數位影像軟體、app的多樣與精進、方便取得，變得離開純攝影越來越遠……

這部分我倒有些遠憂，大家不再學好、追逐攝影本質，只單靠軟體東拼西湊、左增右減、上下其手……

線上評審一個攝影比賽作品，就發現絕大部分作品徒具表象，卻都少了「質」與「感」，當影像只變成複製影印工具成品，我第一輪就全給刷下；還有當影像需靠後製作搞怪才要去吸引目光，我一樣不留情給掠過了。所以最後能脫出的作品，一定是讓人有所感、有所悟的雋永，讓你看了還想再看一眼的作品，而非天馬行空自言自語不知所云。

紀實攝影就是記實，真實才是王道

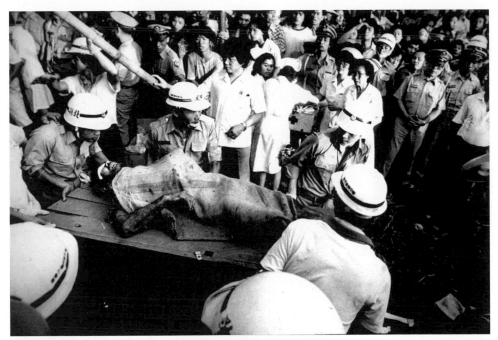

從礦坑搶救出來的礦工，用紗布蓋眼以防突然強光眼睛受傷。

　　1984年，煤山、海山、海山一坑。

　　這兩天，FB總不時會跳出一張礦工吃著家人準備便當的「笑臉」，一張參加國家地理台灣區攝影比賽的照片，網友打臉他在攝影棚內「擺拍」，非紀實攝影。

　　我就想起，台灣攝影對於紀實、人文甚至風景攝影種種擺拍的惡習，始終不曾停止過，且有越演越烈之憂。幾次應邀在對岸參與新聞或紀實攝影賽的評審，連對岸老師都因一張質疑「擺拍」照片，爭得面紅耳赤……甚至停審開始電話查證一小時，與對方單位主管、當事人查證攝影相關細節，釐清是否有違紀實攝影該有的本質，然後把答覆讓評審有一些參考定奪。大陸作假東西很多，攝影事項也都還會有，但在紀實攝影這塊評審老師與我們同樣堅持，不能作假、不能擺拍、不能影像後製作。

1984年半年中，北台灣發生了瑞芳煤山、三峽土城的海山、海山一坑相繼礦災，死傷無數，還迸出受困礦工吃人肉事件，這三次礦災我都在事發現場採訪。之後，台灣礦場就一蹶不振紛紛關場，2000年後台灣沒有了煤礦場……

那我也好想問：這張台灣煤礦工人的「笑臉」如何而來？

紀實攝影「擺拍」應該要指無中生有的人事物景，非自然存在的真實氛圍、感覺、情節。說明顯一點：「刻意製造的情境、動作、故事、畫面表演。」統稱紀實作假的照片。

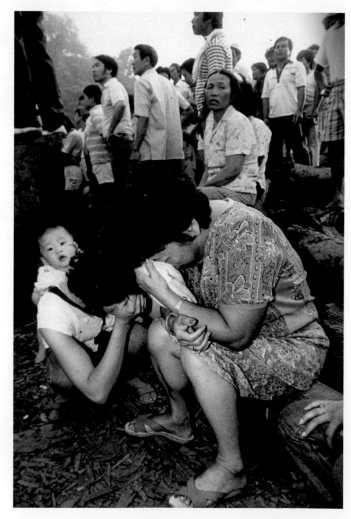

時下風景攝影很多人就安排舟船漁夫、農夫等等模特兒，施放大量煙餅以產生雲霧迷茫，或在奇怪地方（譬如湖心）撒網之類點景，反正業餘攝影也就算了，而「擺拍」生態比較受人指責，但紀實攝影就是記實，真實才是王道。

紀實攝影刻意無中生有擺拍，不是失真，是作假。

攝影，享受過程的獲得遠大於照片最後的結果

攝影，一向不喜歡所謂衝景，也不鼓勵學員只知每天上山下海只衝大景、忘了攝影最根本，要享受攝影過程的歡愉，而非速食般只為填飽肚子。

但「衝景」或會是初學者必經階段，待進入成熟期後也就會另一種「憧憬」，慢慢也就會揚棄衝景衝動，攝影不是只有日出、日落或夜景，這些我都隨意隨地路撿（有遇上就拍吧，無需每天浪費時間與體力在專攻衝景）。

生活中可讓攝影發揮的題材千千萬萬，就是拍拍家人都好，多一些關懷、關照、關心身周遭，讓照片說故事，讓照片說出你的想法與感覺，有感的照片才會讓人記得。

有人說現在攝影其實簡單不過，隨著器材精進，隨便按下相機快門、就是手機盲拍都很美，問題就總是說不出到底少了什麼？少了你的心情、少了你的感覺、少了攝影者與被攝者之間的交流，那影像就只是影像，就只是一張死的照片，沒有意義的定格罷了。

學習攝影有它的階段性，成熟後，未必為攝影而攝影，而是享受攝影過程的收穫，而不是為作品而作品，不擇手段拍得的作品，若沒心安理得或感動，也就徒具軀殼，沒骨沒血沒肉的影像而已。

我一直以為，也傳輸：攝影，在享受過程的獲得遠大於照片最後的結果；向大自然學習，它就是最好的老師，少些人為虛偽做作，會更真實更美好！

享受攝影過程的歡愉與獲得，勝過最後展現作品。

不單只是追逐聲光浮華，進入主題真正本質才是真。

所以工具、載具可以不同，真正意義千萬不能失去。

四、技術有時盡，眼界無窮高

攝影其實像書寫⋯⋯

書寫其實像作詩⋯⋯

作詩其實像繪畫⋯⋯

繪畫其實像攝影⋯⋯

作畫的攝影技巧

「極簡」，其實不是現代名詞，去繁入簡一直是美術另一片天地；西方美術寫實總是鉅細靡遺，雖然在入畫過程中過濾掉很多，但各種元素還是鋪滿整個畫面，處處見到鑿痕。直到印象畫派開始簡化好多細節，但光影與色彩或構圖俱在，成品表現並不失技法與精髓，印象的簡化說來也不簡單；寫意的中國畫一直惜墨惜筆，看似簡單的留白，卻是無限意境與空間的延伸與衍生，不妥的留白是空洞，神來的留白能讓人拍案叫絕。

想到一個小故事，一堂美術課結束，有一個學生還是白紙一張就交卷了，老師問：「怎沒畫？」學生：「有啊！我畫一隻牛吃草。」老師：「草呢？」學生：「草被牛吃掉了！」老師：「那牛在那裡？」學生：「牛吃完草當然就走掉了啊！」老師：「……」原來完全留白的畫面，有無限想像的空間。但這張畫……太過簡單就是，踰越凡人的基本認知，有點拗。

如果把這張空白當是一紙中國水墨畫，那就是一張「雲霧裡江上千帆穿過崇山峻嶺之美」的畫面，因為，畫面下半部是霧裡茫茫的江水，帆影全隱沒其間，中段是雲霧縹緲壟罩，層層山影全在雲深不知處，上方當然是霧靄的天空，似有但無。這就是傳統水墨畫留白的功夫。白紙就可以是一幅創作了，惜墨惜筆加上惜紙。

簡單真的真美！一如白紙。

許多喜歡攝影的朋友常不滿意自己作品，又說不出所以然來，但說開來的通病就是包含的「元素」太多，猜想這也要、那也要，結果主題不突出，反而被旁枝細節干擾埋沒。貪多的繁雜模糊想要表現的。

試著去想一個畫面「一葉知秋」，當然一葉也可以知林、知山、知大地的衍生；一葉可知一樹，可知一個森林可知一個季節或歲月。打破既有概念，用最簡單的心思，就是去以井觀天的影像一定也美，由細微處重新宏觀看大世界，將會是另一個境界，簡單的任何可能，都在咫尺的手旁與腳邊，只差你的眼睛有沒發現？

孤，疏可走馬。
寂，密不透風。

　　「簡約之美」可以很輕易在攝影當下完成，過濾掉所有干擾主題的雜質，只取
你所要呈現的元素，不必求多，就只集中標的畫面。留白，讓畫面留白，所謂攝影
的留白，說的是單純的營造氣氛留白，也可以是色彩的留白，可以是空間的留白，

還可以是空氣距離的留白，景深與光影巧妙組合的留白。構圖簡潔、適度的留白、主題清晰、構成簡單，但光影與色彩基本元素要保住，其他簡單就可以。

讓畫面自己來說話，簡單真的也可以很美，雖沒有大氣磅礡的氣勢，但小處婉約的美麗，還是能讓人感動的。這一些都是我們隨時可遇卻不必求的邂逅。

攝影是減法，取捨、節制與化繁入簡的真功夫

「貪多」是許多人攝影時不自覺的弊病，作品都還可以，就是不知哪裡出了毛病？攝影於是碰到瓶頸，都是作品質感無法突破的原因之一。

攝影當下，大多數的人在觀景窗中，可能在乎主題、也注意到光影，也給予適當想要表現的曝光條件，但是總讓畫面元素過於混雜，這是失焦所在。攝影者最會在意、最煩惱總是「怎樣去構圖？」「如何構圖？」，但我說：構圖不是最優先，取捨才重要！

不要貪多，只留你想表現的。攝影的貪多常造成迷焦，無法讓主題突出、訴求彰顯或感覺表達，甚至干擾影響整個影像呈現，反成為作品負數，天時地利下卻欠缺人和，人不和往往就只因貪多。

「取捨」取該取，捨該捨，簡單說就是適度適量，取我所需就不貪，捨我不要即為度；懂取捨，畫面自然嚴謹、結構也濃縮紮實，能達到「增一分為過，少一分又不足」時，攝影就是真功夫了，美妙構圖自然存在顯現。

被認為不夠好的攝影作品，十之八九都因貪多造成，而貪多都不自覺存在而不自知。我們舉例來說，攝影時要花就不要葉，要花葉就不要枝幹，要花葉枝幹就捨去樹叢，要花葉枝幹樹叢，那又何必一地雜草野樹為伴……近屋遠山要不要？天空雲朵是不是多餘？多出來的路人甲、路人乙避不避？唐突的柱子電線桿難道都要入鏡？我們試著由近往外推，那些該取該捨？我要讓照片表現什麼？

節制，就是一種取捨功夫，像水墨畫實體中帶著虛無，濃密、清疏、墨色濃淡合度，可寫意可暈染可破墨潑彩……但就是讓人有著舒服的不貪，清、高、爽、朗、意、境……都可以，但無需贅筆，畫面的贅筆就是貪多，也會畫蛇添足。

攝影的不貪，簡單說也就是化繁入簡的簡化功夫，在雜亂的當下場景，利用鏡頭長短誇張或壓縮，利用景深長短保留細節或模糊，利用取捨只留住要表現的；許多現代人的極簡主張，也可以在攝影作品上看到影子與運用，極簡的生活可以對照畫面極簡的人事物景，不管顏色多寡、光影變化、元素相容，都在一個表現主軸上

相輔相成，而非格格不入的違逆背離，抗衡抵銷的畫面元素，會造成作品無法突出。

簡約不是一種消除，而是一種過濾，而過濾就是一種減法，攝影就是減法，就是不貪多。當貪多，以為什麼都有的同時，其實什麼都失去了……。

當知道觀景窗惜影如金，不恣意揮霍美景，不多貪不多取，知節度不貪就有節餘，節餘就能留下無限想像空間，攝影作品的質感就自然無形提升了，當然，也就能愉悅「洗」人眼睛，不貪一樣富足有餘。

有人嘆，天地之大竟無容身之處……

有人讚，斗室雖小也有乾坤之寬……

心境是很重要，一如藝術構圖，是要疏可走馬還是密不透風？

我想，取捨才是最重要，取之有理，捨之不可惜。

留白是一種故意想像，不是無心遺漏。

密不透風是紮實，疏可走馬天馬行空。

疏可走馬，密不透風

就想把眼前梅花拍攝成畫意，揮灑白紙卻不必多施色的一張畫⋯⋯

歲月留白
也不過
就像三千年輪迴
承認再度失敗的
錯身

世俗只是一瞬
想望才見永恆

前看
回首
無言
蒼茫

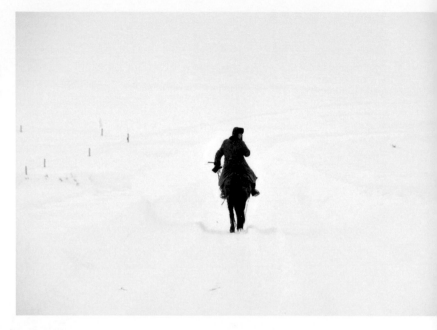

彩雲已歸宿，花開燈火闌珊時，伊人一期一會，一場風雨後，明日櫻吹雪。

春天有時很難被發現……

在花間，或掛在樹梢……

有時只是躲在那牆角……

有黑暗，所以才襯出光亮

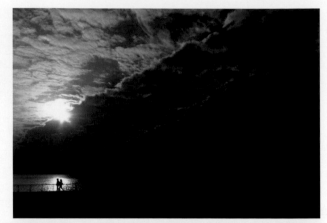

如果用在色彩學搭配上，黑也能強烈襯出所有顏色，一片死黑背景上，對照任何顏色的色塊都會被凸顯。黑可以是高貴，因為退縮的顏色很具神秘，讓人似不可攀；黑也是很可怖，好似要吞噬所有，保有的最後光采顯得可貴，對比出的明度或色彩，加倍顯影。

攝影一定要陽光普照朗朗晴日？攝影一定要光線平均色彩鮮明？攝影一定要絲毫畢露鉅細靡遺？攝影一定要……？任何的創作都不要

排除任何的可能，越嚴苛的條件越有突出的可能，譬如光線不佳的場景，就會產出不同質與感的作品。

例如：黑的運用，讓你的意圖，留給觀賞者無限想像空間。留黑也是留白，等待所有來填空。

黑暗包圍中的逆光飛行，身體夠明夠透能反光，再小身軀都會被看見，就像夜裡唯一閃爍的星光，都會是視覺的焦點。

我跟學員說：「細緻光影的質感要留住，別怕照片黑暗，因為黑暗才能襯出風景光亮。」

我說的是攝影，但腦中想的卻是世俗、生活與日常……

色彩是攝影的情緒與外貌

　　這張照片沒經過任何影像處理，就只是聖誕紅與白梅，還有黑黑的梅樹骨幹，大家有色無色卻都互相輝映。

　　色彩是很奇妙的東西，人的心情常受色彩干擾，也常因色彩而恬靜。

　　攝影路上，許多攝影者對處理光影顯得侷促，處理色彩難以駕馭，也就乾脆後製處理成黑白照片，迴避色彩的干擾或困擾，直接把氛圍壓抑成沉重……算是取巧方式之一，並非每個主題都適合拍成黑白，色彩可激發的情緒是很重要的。

　　雨中的這朵海芋，小傻瓜相機也能拍出光影及色彩，初學者切莫忽視光影的奧妙，色彩的語言。

保留原有色彩與真味

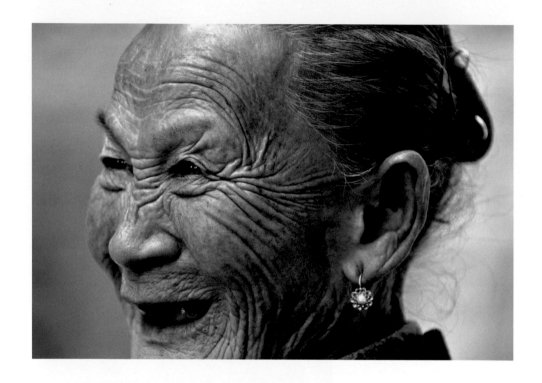

經過戰火洗禮，一條條皺紋是歷史的滄桑，歲月的印記……真美！我喜歡。

一般攝影者，類如這樣畫面都習以黑白處理，黑白深沉隱沒甚至可壓抑一切。但時代早已是彩色世界，黑白底片黑白相紙的過去已遙遠（我的檔案底片是幾箱又幾箱的黑白底片），但眼前快樂的色彩，沒有理由讓她失去應有的感覺！那是可觸及質感的顏色（我常不太懂得，放眼如此彩色繽紛的世界，為何還有如此多黑白照片？）想保留原有色彩，是心底忠實也是一種執迷！

老婆婆或過了一個黑白交雜的年代，臉上帶了一些咖啡赭的黝黑，是海的鹹溼浸泡、風的冷冽刻畫、陽光的刺餤灼燒，還有困厄戰事烽火留下的色彩痕跡，我們未必能在簡單調色盤就能調出真味。

之所以喜歡是線條、是色彩和感覺的味道……

大小比例對照，在方寸間營造偉大

　　攝影呈現面貌可以千千百百種，從純紀錄影像到藝術表現，師父沒有、相機一部卻各有玩法。

　　但如何呈現景物大小？答案其實就在問題其中，就是大小比例對照，一清二楚簡單又明瞭。對比、對照也是攝影常用手法，一如：大對小、方對圓、高對低、近對遠、黑對白、動對靜、老對少、青山對綠水、紅男對綠女，當然也可以上對下、天對地、蝦米對鯨魚……，我自己倒是常常「眼高對手低」而已……

　　懂得對比的道理，在攝影運用上多了一種思考模式，也可以說多了一條創作捷徑，輕易在渺小無垠中找尋邊際，簡單在方寸間營造偉大。對比下，大者恆大、小者益小，所以黑白相照，黑襯白、白托黑……也就因低才見高，花因綠葉而更紅；懂得型體、顏色、光影對照，影像營造多了無限空間游移。

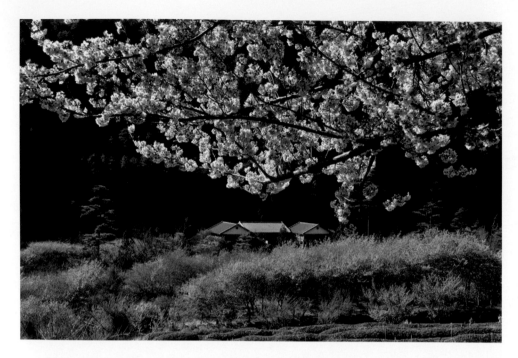

　　攝影角度的改變，也會產生不同視覺效果，用脫俗眼光看眼前，就當不想一般見識。「仰之彌高，鑽之彌堅」《論語・子罕》的道理用在攝影上也通暢無阻，仰拍人物、樹木、屋宇……所有變得巨高雄偉，人物的腿變長了、小樹變神木、矮房成高樓，小花卉會成大花樹。

　　「會當凌絕頂，一覽眾山小」杜甫〈望岳〉則有俯瞰效果，鳥瞰的感覺、大鵬展翅的雄風，腳下天地雖在咫尺，卻相顯遠小而渺細，手邊大地遠、袖旁雲霧低。

　　一山樹林只見寬廣，一角樹林但見森林無限，「以偏概全」或也是攝影能製造出的假象，這就是鏡頭畫面取捨給人的印象，拍出所有，空間全露反被侷限，只取一角，天地彷彿無限延伸。這好像吃食物塞得腸胃飽漲，生理滿足了，卻會少了對美食的想念；如果美味總只是果腹三五分，期望值也會高些，讓人垂涎感一定增加。

　　鏡頭壓縮空氣與空間，或是誇張出張力，這些也都可以鏡頭長短分別來表現。較長鏡頭有壓縮效果，遠、近景物大小比例變化不大，廣角鏡頭的透視、張力相對很大，前者拉近、壓縮，後者寬廣視角、強調與誇張。

　　談了許多，若還覺霧煞煞，最簡單來說：主題的大或小，讓大小產生出比例，譬如小螞蟻可以對照出花朵大與小。取景角度仰或俯，也會產生大小、高低不一樣效果；取景的多或少，也能營造出寬窄、鉅細；藉鏡頭長與短，可壓縮、誇張，大小比例有完全不同結果。

　　攝影課裡我常說一個概念：舉例拍攝陽明山花鐘，你會怎麼去拍？一百個人中的九十九個可能會約略站在同一好位置拍攝，大家都會拍得一樣好照片。攝影「一樣好」的同義字就是「一樣都不好」，大家都是第一名，也就是大家都最後一名。

　　攝影，就是要一百人中的孤獨那一個，不必九十九人一樣好的位置，所以才覺突出，突顯才具有特色，特色才有自己風格。好或壞的對比，也都在這些基本實務中證明過，獨特的眼光、獨特的角度、獨特的快門時機……會讓作品有自己特別的話語。

對比，遇見出俗的美

歲月斑駁無彩，襯出花香花開。

好時也會花落，都因陽光仍在。

在一堵古牆後方，長滿苔蘚水漬的斑駁牆邊，看見一株鮮艷玫瑰伸長身子開著，因為地處幽暗，她必須更戮力長高才能探得陽光，也才能含苞才能美麗開放！我喜歡不止是那氛圍，那黑白交雜的古樸襯出嬌嫩惹人憐惜的美，有著難以言喻的對比，在渾沌不堪的世俗，總會遇見出俗的美……讓我瞬間出神。

對比，一直是攝影、繪畫、藝術……慣用手法。

對立，卻是人類心裡的魔鬼、最不可被消除的惡，所以有了敵人、有了政爭、有了戰爭與殺戮，受害永遠是無辜的平民與百姓。

畫的風景，黃金構圖的安定感

　　山路的一段，記得是往北大武的途上，朽倒的巨木，有就地材料的木梯越過，在薄霧中有如畫一般，雖然路是斜的也沒有地平線、垂直線可參考，但畫面也覺得很安定，斜長的樹有倒木分擔畫面，整體也就沒有傾斜感覺。

　　畫面之所以還有安定感，因為其中有一個很重要的構圖元素在裡面，那就是隱藏著「黃金構圖」法，比「黃金率構圖」還稍微講究的構圖手法，包含著點線面還有行進方向的組合，也就是視覺動線的走向。

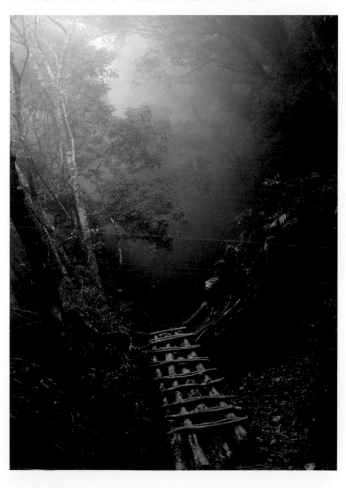

　　我的攝影基礎實務班，也會談構圖，懂得構圖技巧一二，那不管藝術繪畫或攝影創作，也就能如魚得水。

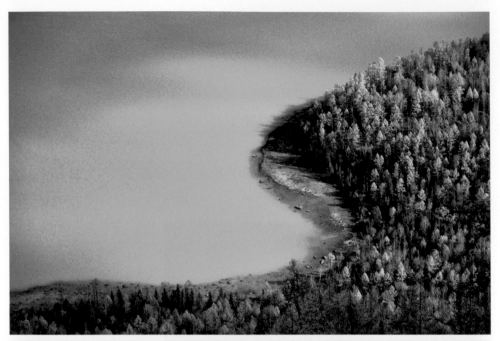

攝影可如繪畫般揮灑

　　繪畫，一直是我第一興趣……

　　攝影，曾是我工作與生活……

　　而攝影有時也可彷彿繪畫般盡情揮灑，畫面安排構成、色彩調和運用、氛圍感覺的營造，但攝影可能也多了決定瞬間或不確定性。

　　那這照片是什繪畫技巧？

風亂了的絲絲淺綠做底，強烈紅粉白原色當主角，偏鋒入畫隨風勢颺挑收筆。搖曳生姿就是筆式，也聽到東北季風的聲音。初冬顏色還如一片陽春，唐突還是僥倖？

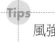

Tips

　　風強，軟枝就亂搖了。快門必須1/15以下。

坐等風雪過

枝頭紅花戲 齊發催春疾
一夜和風響 肥根壽土地

作畫，也常運用相同技巧。

往喀納斯湖的山路上，我們遇見雪
飄……在行車間雪花夾雜小雨打在迷濛
車窗，透過濕濕車窗玻璃，看見另一種
迷濛的美。

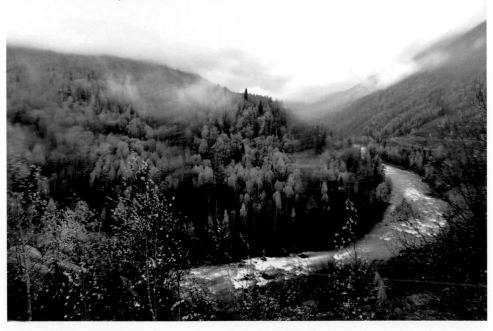

放眼，處處是渾然天成的現代畫

我喜歡這樣感覺……

像在焦墨上破彩……

墨分五色，彩有千層，心總萬般……

放眼，處處是渾然天成的現代畫。

攝影是另一種形式的書寫……　　　攝影是另一種語言的表達……

攝影是另一種表現的繪畫……　　　攝影是另一種……

攝影是另一種心情的抒發……　　　攝影是另……

攝影是另一種境界的沉浸……　　　攝影是……

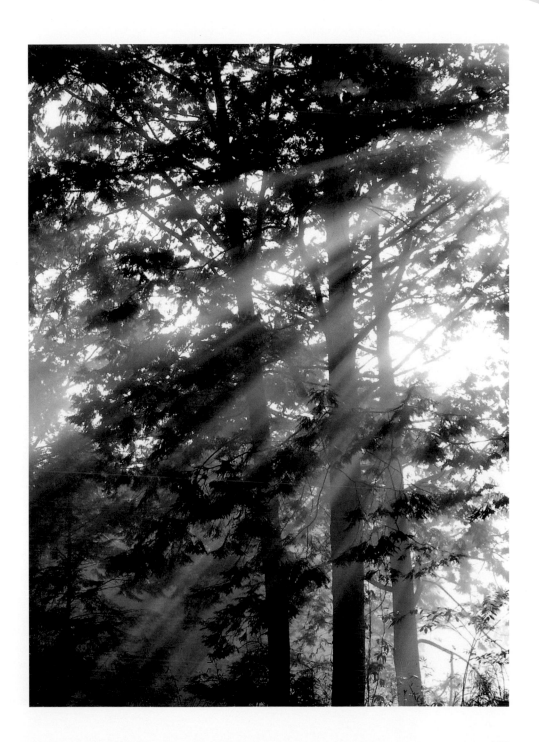

在芸芸眾生庸碌的日常,以為自己可以出塵脫俗。
在淡淡似醒似醺的午后,瞇茫眼睛才見光有濃淡。
墨分五色,彩有千層。人間四味,酸甜苦辣。

奇松、怪石、雲海、溫泉、冬雪……
我在春寒若即若離、若隱若現間……
黃山應該非彩色,是水墨的黑白……
墨分五色、師法自然,原來這般……

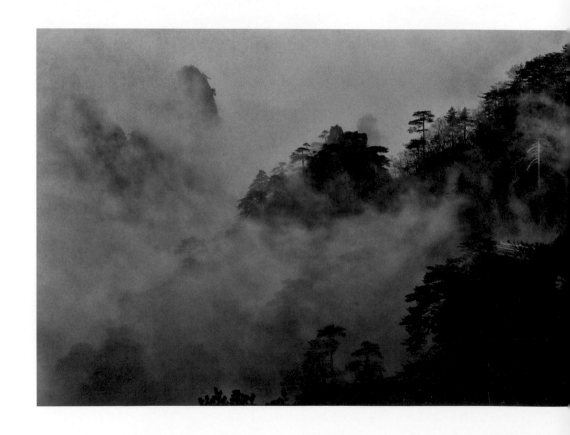

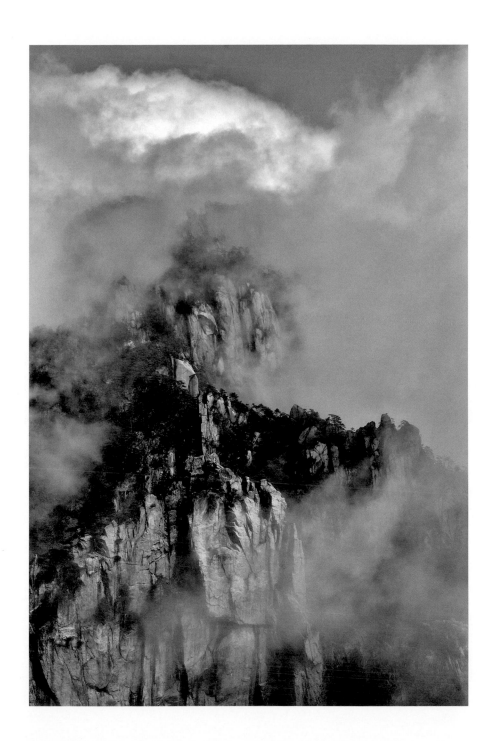

寫意行草

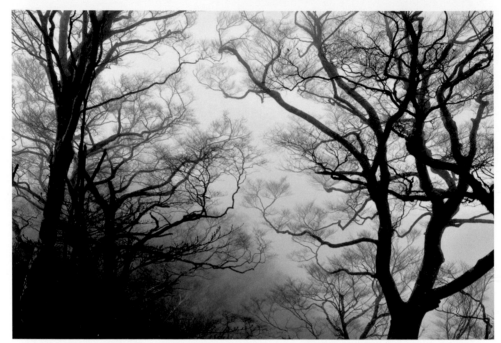

　　慢了兩周，沒能遇上滿山黃葉的山毛櫸，卻見落葉枯枝遍山野，走在骨力嶙峋、筋肉輔茂、飛逸橫張的樹形間，我彷彿穿梭在書法寫意風格的「行草」裡，不也身處著氣太渾的絕妙自然文章。

　　蘇軾標榜「我書意造本無法」其實並非「無法」，而是不被古法所約束桎梏，是「出新意於法度之中，寄妙理於豪放之外」，可說「天真爛漫是我師」；一如穿梭如此行草中，塵囂俗氣也被洗滌一清；師法自然未必是書，也可以是有感的心。

　　台灣美麗的山林真多，都在靜靜祕境般角落，只有緣人會去欣賞，只有心人才會想去識得。

　　台灣真美！真讚！濃霧鋪成紙，樹影如行墨。不似宋四家蘇、黃、米、蔡，較有倪元璐況味……

暟暟風雪描繪的版畫

　　這是北疆冰雪行，我個人最喜歡的一張照片，拍攝於沖乎爾小鎮。

　　若不說這是照片，你一定以為是一幅畫，像版畫或硬筆素描的畫。不過，真的是幅畫，眼前四方風景全都是畫……。

　　喜歡已落葉的白樺、楊樹線條，白雪像銀白鑲邊，勾勒出它的柔軟弧度，錯落天成的空間佈局，隱約露出還有一個家，藏在暟暟白色中，自然與色彩妙搭，快門只一瞬，愉悅心情卻恆久。

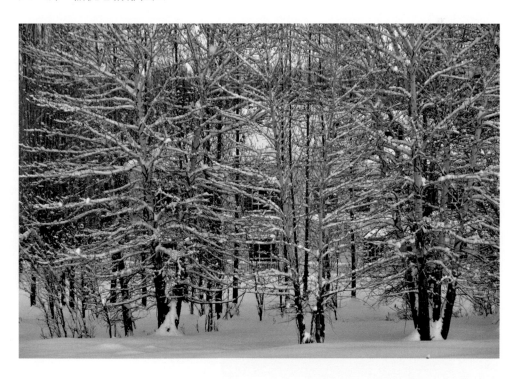

重現青綠山水畫風

在養老與清泉間的霞喀羅古道上，我逆著陽光遙望對面山麓，裁切小方陰影下的秋冬樹林，用相機喀擦按了幾下快門，破了丁點寂靜。

回來後在電腦螢幕上觀看，驚覺此影像彷彿工筆重彩的「青綠山水」畫風，主用石青石綠設色，毫端皴染猶見草木華滋，也展現一帖秋冬的枯榮，藍綠樹叢間點綴紅葉幾株，細筆勾勒出枝幹的流暢自然，兼有疏可走馬、密不透風姿態，妙哉！大自然……

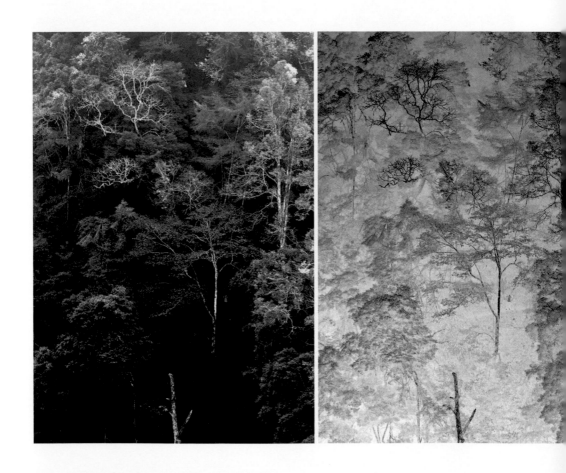

　　再細細一看，樹林中竟有粉紅人影，本以為是不可及的對面山林，只能以相機遠遠捕捉，此景竟是步道延伸前路的一段。我遙望讚嘆當下，卻不知別人早已投身在呎咫青綠山水畫中，享受伸手可及的美麗。

　　但話說回來，身在當局未必能窺全貌，因抽離的距離，返身再看，或也能見不同風情……盯著這影像，心緒不禁墜回唐宋元明。眼前一枝一葉清明如洗，雲霧懷抱盡藏深淵心底。

　　我很喜歡樹，想像能擁有一片屬於自己的森林，所以也就很喜歡拍樹，去想像每棵樹想展現的生命，不管枯榮，就是死亡的樹在腐朽前，它都會保持不低頭的姿勢，那麼你的觀景窗裡就會感覺同步……

師法自然，生活處處是藝術

師法自然，一直是不曾或忘日常生活準則……

所以我們處處可遇梵谷、畢卡索或馬諦斯……

所以我們得見范寬在旁、懷素也不曾遠離……

　　梵谷的星空就是這筆觸。像長筆觸皺痕，很傳統卻又很現代筆觸，水與風在收割後稻田上渾然天成的創作！

攝影，要拍出味道來

有一次攝影班遇到一個木炭窯正在出炭，我們停車進入攝影。

有學員問：老師，要拍出甚麼味道來？

我說：靠近，就拍出聞得到木炭焦味的照片⋯⋯

攝影，就是拍出味道。

就像看一塊蛋糕的照片，你好像可以聞得到香味，可口得想去吃它⋯⋯

就像看一張風景的照片，你好像聞得到清新的空氣，你瞬間也融入⋯⋯

就像看一張人物的照片，你好像聞得到他的氣息，體會了喜怒哀樂⋯⋯

我想我的基礎班，不只是要讓學員知道光圈快門應用、相機的操作等等基本，最主要的是傳授經驗與態度，讓初學者有明確的開始。

懂得欣賞形體之美，就能拍出花朵的氣味

櫻花怎麼拍？抬頭滿樹滿眼櫻花，眼花頭也昏花……

建議大家：不要急著拍，站在樹下先欣賞她的美，美在哪？體會花朵形體之美、香氣之美、顏色之美、光影之美……

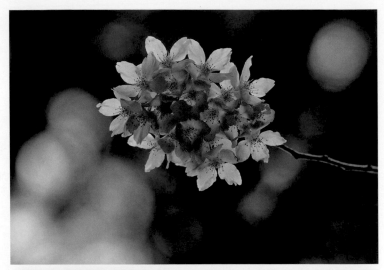

懂得欣賞了，就能拍出她的味道，拍出她的氣質。胡亂拍就會像亂繡花，繡花再美都不會有香味。

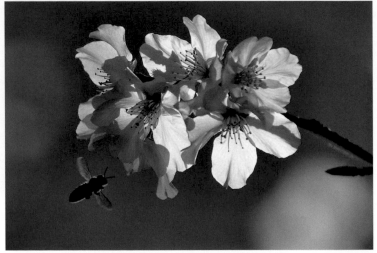

春光乍現。

大哉問：攝影如何？唯質、感兩字而已。

攝影，要練習預判能力

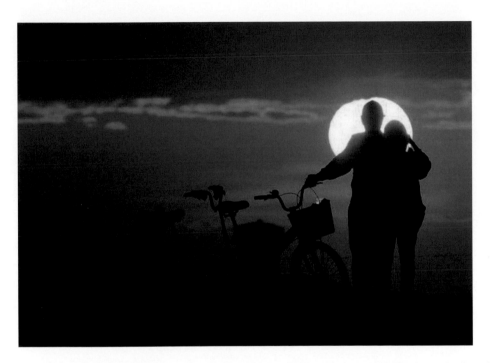

　　攝影時要練習預判能力，也就是預判下一秒鐘可能會出現的畫面，以便你可提早準備，包括換好適當鏡頭、預調所有相機功能、站在最佳位置守株待兔，只待你所想像預期的影像出現。

　　瞬息萬變的新聞攝影，尤其更需具備此能力，往往能預判越精準，漏掉突發狀況的機會就越少，因為所有的準備都妥當，連快門都已按下一半等著，也就不會突然手忙腳亂。疏忽、輕忽或不具預判能力者，永遠總是漏失突發，業界裡不勝枚舉。

　　那天，本來雲層很厚的黃昏，將不會有夕日出現了，但突然來風把西邊天空開了縫，我說等下夕陽會出現，還會落在堤防上那對情侶身上，幾分鐘後應證預判，學員們都已備好長鏡頭、調好光圈快門等著，人家喀嚓喀嚓響著快門，我再說了甚麼，他們好像都已聽不到了，哈哈……

移動步伐，讓機會主動靠近

台北花博閉幕前一天抽空，第一次去圓山、美術館園區逛了幾圈。其實看花，我寧願選荒郊野外小徑山路上，細賞不知名小花，畢竟在大自然氛圍是完全不一樣感受。

倒是「台灣園」竹編甬道、如穀倉飽滿的大竹籠，讓人覺得親切想要親近，陽光透進竹片細縫，細細碎碎彷彿黃金披灑在身上，暖暖的風穿過周圍竹林，也細細襲入，讓我想起「風細一簾香」詩句。

在大竹籠內，我待在裡中一個多小時，享受分割的陽光與和風，沉浸塵囂中的片刻出塵，儘管遊客來來往往，絲毫不影響我靜謐心情。

竹籠內好多個攝影的朋友，從早上開始就拿著相機守候，等待降落松山機場的飛機，經過竹籠圓頂的「天幕」瞬間；這個天幕設計，讓人必須謙卑仰望，白天有藍天白雲與太陽填滿，晚上可以有星辰月光，偶有翩翩經過的鳥隻，還有就是一班班的飛機，不時考驗攝影朋友直覺的技巧。

每班飛機經過時，就驚擾起一陣快門喀嚓聲，然後聽到「啊！差一點……歪了」「唉！我只拍到翅膀……」「我什麼也沒拍到……」。

我看著他們，大家各據機率最大的一角等待，等待巧合機會，等待飛機正巧飛在「天幕」中央。但他們只能無助等待機會來臨，但我想，同樣地點拿起相機也可以創造不一樣機會，我讓每班飛機都準確飛進「天幕」裡。

我們都習慣在原地等待，企望機會的眷顧或憐憫，卻捨不得起身移動步伐，讓機會主動靠近。

攝影瞬間定格，都在看的功夫，而判斷與移動，都是心眼結合的直覺。至於相機是冰冷的機械而已，端看你如何用感覺去控制它。

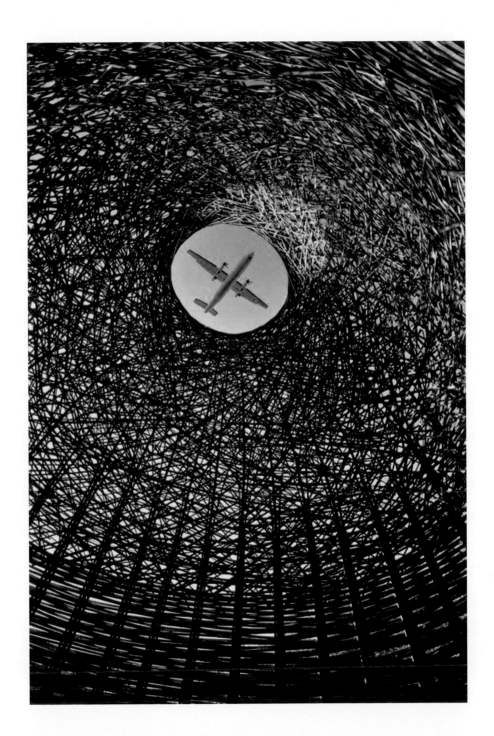

小傻瓜相機的生活攝影

夏天正炎熱，鑽出泥土後就要努力不回頭往上爬，然後脫殼重生……
佔得一枝迎風樹，拼命使力唱著上一季春天的歌，然後無怨有夢……
生生不息的使命傳遞一種儀式，那就是生命的意義在於不曾被忘繼起……

就是小傻瓜相機，還是很迷人，隨身攜帶方便，也能拍出自己想呈現的……

想要攝影，非要昂貴笨重器材才能拍好？隨身小DC都可以、也有很好的表
現，重要的是你走到、看到、感受到……然後手到攝來。

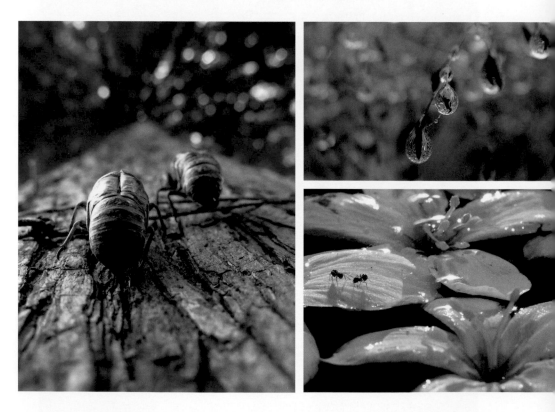

耀光也是瑕疵之美

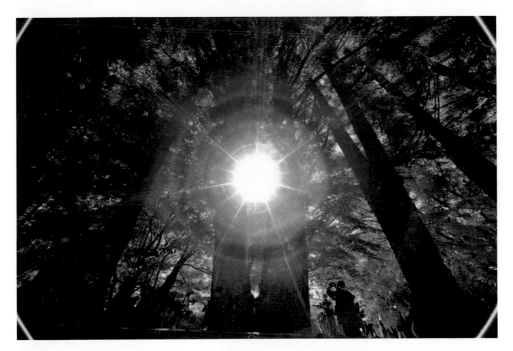

　　那天外拍，學員問：陽光直射產生的耀光，怎辦？拔去保護鏡、套上遮光罩試試或可減少一些，不然，要嘛不拍，不然換顆抑制耀光的鏡頭。但也可把耀光拿來發揮，雖是瑕疵也可很美⋯⋯。

　　當場用小DC示範一張，除了有耀光，連鏡頭上小灰塵都製造出另一種光的迷離⋯⋯

　　沒有百分百的完美如意，生命中也有太多瑕疵，包括自己或看待別人、或眼下所有；學習去欣賞瑕疵處不同層次的美，是人生很難的課題，但還是得繼續在入世無奈中，想著出世美麗的感覺⋯⋯永遠的功課。

　　一般逆光攝影時，若非使用特別的抑制耀光鏡頭，或多或少都會產生如此現象，若加有保護鏡或其他濾鏡，耀光現象會更顯凌亂。耀光現象本來是一種要避免

的瑕疵，但偶能善用它，也是種不同趣味，畢竟這是自然現象，沒有必要刻意去迴避。

譬如，把太陽擺在觀景窗正中心，就能拍出這張照片效果，有多個大小同心圓的彩紅圈圈，訣竅再利用較暗背景可以襯出，太亮背景色彩會盡失。強光沒擺在正中心點，則耀光會斜射而去……

每個鏡頭因鏡片組多寡，產生的圈圈都會不同，也許只是單一色彩，有些效果不甚明顯或更奇異狀況。

大自然22度暈加上光學鏡片耀光現象，看似可遇也好像可求，只有裸鏡不添任何濾鏡、無後製的原檔，而每個鏡頭呈現色彩暈狀也完全不同。

怎拍？毫無技術可言。看得懂照片，就知道怎麼拍，練習用眼去看、用心體會，就能拍出你欲表現的感覺了！

「攝影」只是看的功夫。

眼到、心到、手到而已。

疏離，是攝影最大的問題

「不厭亭」往前看這景，大家並不陌生，在蒼茫黃昏天色下，一條似乎通往天際的道路，讓人有百轉千迴的漪想。很多攝影朋友都愛拍它，就是喜歡這樣獨立遺世的蒼涼、希冀或想望。但疏離卻是最大的問題⋯⋯

掌機者，只是要拍出一張美美的照片，就算要運用各種季節、晨昏或技巧；但，就是一張照片，感覺感情感動都還是欠缺⋯⋯

小時候，老一輩人家說的牡丹坑種種，譬如去挖礦，還有那裏來來往往的點點滴滴與人情世故片段，長大後才知牡丹坑位在雙溪。我一位姑媽，也曾經住過雙溪牡丹村，所以雙溪這一線也曾來來往往好多年，直到姑媽過世。

因新聞工作在台灣上山下海數十年，也常北宜公路來回台北宜蘭兩個家數百趟，北宜小格頭的雲霧很有名，也遇上太多次，但唯二兩次最大最濃的霧，一在杉林溪晚上溪阿縱走（當年杉林溪阿里山可爬山縱走，九二一後已斷線）後離開，遇上伸手不見的濃霧，九人巴被困在公路中央，只得摸著馬路告訴司機往前往右離開馬路，靜待三小時霧去才返北。另一次就是這條雙溪到九份的道路，而不厭亭就在中間（台102線21K處），那時離開牡丹姑媽家，沿著102線返北，白天下午的濃霧讓視線不到三公尺，我搖下車窗，把整個頭伸出車外看著馬路邊緣與雜草，以時速不到十公里兢兢開著車，直到九份過後才有數十公尺視線⋯⋯那霧裡來雲裡去的記憶猶在。

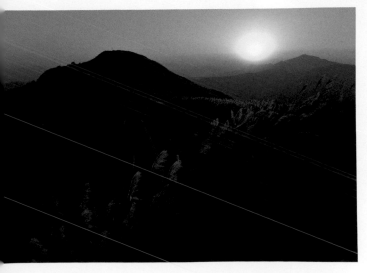

多了一份古老感情在，台102線不厭亭也就成為不願停⋯⋯

攝影，讓人重新換個角度看

那年，前一天還滿樹花開，但一夜風雨，誰知天一亮時一期一會也結束，櫻落已滿地……但，我告訴學員，盛開的花季大家都會拍，但這樣無常滿地心傷的殘念卻難遇。那天大家都拍到不一樣的照片。

這跟著落地的杜鵑葉為何要帶進？除了色彩、構圖需要，讓落花水溝變得不同外，「杜鵑泣血」字句正映入腦門，自自然然存在的畫面無需人為安排。

攝影，讓人重新換個角度看……

放低身段，美景總是會在那裡。

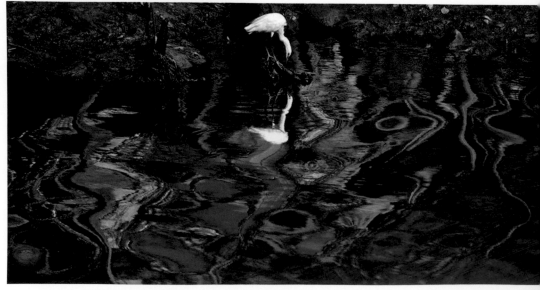

五、世界並不缺少美麗，
只是缺少發現

行色匆匆的人們，常無視頭頂的藍天白雲，
不知剛才走過的路邊、腳邊出現的美麗。保
持閒適優雅心情，眼睛游移四周懂得欣賞，
那就能比別人更容易發現美景……當眼到發
現，心到感受，手到就只剩按下快門霎那，
相信眼界可以勝過技術。

美麗都藏在細節裡

　　大剌剌的攝影方式，不代表就是大器，我想那比較像走馬看花、隨手捻來。看到什麼就拍什麼，與其說是隨興隨意，其實就像美食大口嚥，食之有些可惜。美景當前舉起相機，與所有人一樣就地直覺按下快門，一如好讀書不求甚解，好卷在手卻也錯過精髓的可惜。

　　所以我常說，「攝影」是可安定心情的方式之一，當下為了拍好一張照片，可以讓人靜下心情而專一，因專注多看見細節，更容易忘卻根根鬚鬚的所有，何況一個攝影行程，有千千萬萬當下會產生(P.S.我不是醫生，但以為也相信走出戶外曬太陽去攝影，對眾多時代病症是很好的良方)。

　　專注常讓時間停止，停住呼吸、停在每一步伐，讓眼睛與觀景窗留住當前的美；一如停在舌尖與美食交會瞬間，味蕾品嘗著美味當下；停在如何消化眼前景，轉化成一張張得意的作品。

　　攝影初階班的第一堂課，一定會提醒學員攝影有「三到」功夫：

　　眼到：眼到就是看到，能夠看到就是發現，發現別人所不能看到的工夫。

　　學習攝影也讓自己的眼睛重新學習，找回它的敏銳，看到所有被忽視的美麗。世俗、現實生活的柴米油鹽，眼睛所接觸的面，常與利或益交融，所以我們感到生活週遭的無趣與無奈，太市儈的氛圍與場面，怎也美麗不起來。要眼到，當然要走到，走出門去才有新的發現，讓敏銳眼睛時時探索著絕美細節。

　　心到：心到就是感到，感覺的感受就是觸媒，無論真善美醜陋悲歡或離合、七情六慾生老病死，都有深層感受與接收，轉化成生命養份。對事物無感心死，就是眼到卻無感而心不到，世間若沒有一絲美麗可言，攝影也成不了作品。

　　手到：手到不僅是按下快門而已，關鍵雖都在攝影技術與快門時機，「相機而相機」就是這道理，有心與等待卻可以超越技術部份，攝影技術有時盡，眼界心境無窮高。

　　當眼到發現，心到感受，手到就只剩按下快門霎那，相信眼界可以勝過技術，都是工夫，但看個人點滴養成。

午後的外拍課，陽光孀孀。

每一個小角落，自在孤芳。

美麗都在，只是缺少發現……

不忍離枝

有愛牽連

翩翩絕美姿態

春天就是這樣

花朵還是要落
最後的邂逅
春就老了

　　向晚軟陽閃著那七彩謎網，微
風吹過時卻十分迷惘，一絲一縷彈
說五十旋律，華年一如不思索的薄
風，陽光也只能是暫時溫度，才一
轉身黑夜竟已跟上……往往網網往
往惘惘。

只剩下一個顏色，耀眼的金黃。

在最佳一個季節，孤寂的風華。

偏遠的一個大漠，老友般相逢。

不觀景一個畫面，秋深早滿盈。

對於行程來說，我們追趕的只是時間……

對於我和胡楊，時間早已停止在歷史……

胡楊早來數百年，我只是晚到沒千年……

所有的相逢與交會，並非夢裡的囈語……

迷惘的是滄海桑田，枯榮都在轉瞬間……

「看人風雨橫過，唯風雨人才識風雨味」

攝影就怕綿綿冷雨濕濕……
更怕壞了滿滿心情慘慘……
雨中小水池也有好風景，
匆匆走馬看花就會錯過。

春天的花雨一直落一直落
泡沫像季節一直過一直破

淡淡的三月天

攝影，讓人重新審視自己的視野與高度

　　那一天上合歡山，尋訪台灣最高海拔花卉的玉山杜鵑路上，我們先在台大梅峰山地農場過夜，一來這裡環境幽靜、生態豐富、奇花異卉品種很難得一見，多了一場生態教育之旅；二來讓學員們身體先適應兩千一百公尺高度一晚，上到合歡山時就不易得高山症。

　　在梅峰，從白天到夜晚，到處是花香鳥鳴，讓學員心更癢的是……群蛙齊鳴，而且是全身翠綠的莫氏樹蛙咯咯咯……的叫聲，數量非常的驚人，在黑水塘邊到處看見盤古蟾蜍跳著，水塘裡以萬計黑壓壓蝌蚪游著，池邊莫氏樹蛙卻很難尋，學員拿著手電筒不放棄地尋找，直到晚間才在溫室旁生態池邊遇見阿莫。

　　攝影，讓大家貼近土地、親近大自然，也靠近我們周遭的生態，從親近變喜愛，從喜愛變珍惜，珍惜會變保護……

就像那天我在合歡山主峰上，一直叮嚀專心獵影的學員們：「小心你的腳步，不要踩到小花小草⋯⋯」或有人會覺得很訝異，雜草踩到有什關係？在中高海拔以下到平地，雜草或只是雜草，踩到爛也不覺得可惜，生存環境佳，隨便兩天雜草又恢復生機：「野火燒不盡，春風吹又生！」

但是在三千四百公尺高的惡劣環境裡，一株小草長成不易，要如何與天地爭寵才能數年長一吋？甚至都得貼著地面殘喘而活著，人為不小心一踩，生命就可能所傷或夭折了，在這樣高山上，雜草株株是寶貝，它或許正為台灣這塊土地的水土保持，站在最寒最高點的地方盡一己小小的力氣。

攝影，會讓人重新審視自己的視野與高度⋯⋯一如我們會看見一株雜草的可貴。

孤獨，是另一種別有情趣的美麗

欲去還留淚滿襟？

花要開多少？一朵花就夠你
拍半小時。

天氣要多好？只要攝影的心
情好就好。

水花雨花桐花眼也花，放眼
花花世界皆婆娑……

生命的豐富，就是一種美學

生命的豐富，就是一種美學！

豐富來自世俗生活、疊積經驗與無窮感受。
美學，往往只是一點一線一面，細緻得常只能直覺感受。
生活就是，直覺的過，好似較自在……原來自在才是生活的美。
因為：生命常在開始與結束間，得到證明……真諦與虛假。

學習攝影、懂得美麗，就可以發現全世界

學好攝影有啥好處？除了拍好作品外……

其實，最重要的是能讓自己跳脫一般人眼光，因攝影，而有了新的視野。

眼下人事物景變得不一樣，心感的比一般人多得多，因攝影可以發現自然之美、欣賞土地之美、讚嘆人世之真善美……連藝術潛能都會被激發。想要重新發現自己，學攝影就是最佳選項。

多年攝影教學發現：人人都有他不曾被開發的美學……

當他一接觸攝影後：原來我有異於常人美麗的感受……

於是，攝影讓他跳脫視野，再也不是一般見識看著……

而我的攝影課，不只教你技術而已，而是傳授態度……

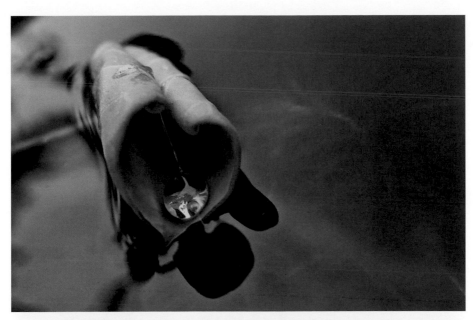

凡事都一樣，當你有心，就能遇見許多心，當你用心，就能找到很多心……

攝影基礎如春天新綠，都可以由心開始生命……

絕美，都在每一個眼下瞬間

到底什麼是絕美？

一個死去活來的生命？

一場轟轟烈烈的戀情？

一齣恩怨情仇的劇情？

一片山清水秀的風景？

一句刻骨銘心的叮嚀？

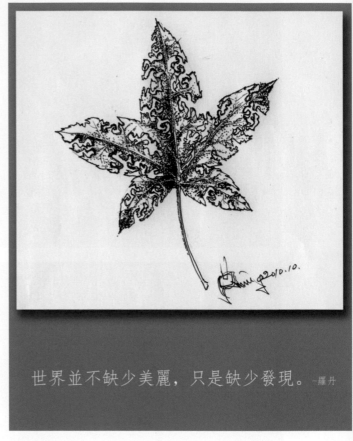

世界並不缺少美麗，只是缺少發現。 —羅丹

而我的絕美，都在每一個眼下瞬間……

或只一片雲，單調鑲在藍天……

或只一陣風，帶著南國呢喃……

或只一當下，都是吉光片羽……

迷離，是美的；無感，是可憾的

　　我說，海面薄薄的氤氳水氣，還有天空淡淡雲隙光……迷離，但是美的。

　　他們，注定槓龜不美的夕陽，一排數十人坐等一日……無感，可是憾的。

　　（直覺：我便宜貨的小DC此時贏了一排數百萬器材……我停留五分鐘，勝過他們枯等十小時。）

　　遇見與預見……

　　風景的美都在當下，竟沒人懂？

　　我想，關乎放眼‧放心‧放下‧放空‧放開‧還是放手……之毫末。

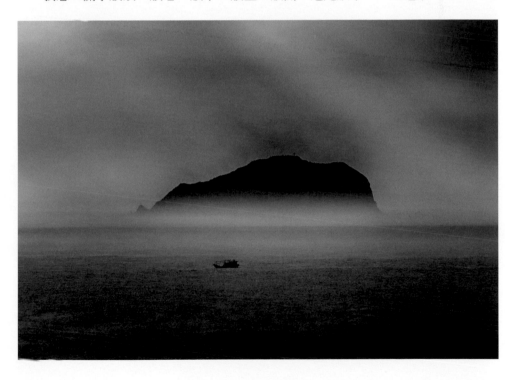

放不下耽溺的完美，於是錯身錯過

　　佛曰：一花一世界，一木一浮生，一草一天堂，一葉一如來，一砂一極樂，一方一淨土，一笑一塵緣，一念一清靜。

　　這風景絕不是絕美，至少那是當下眼前最美，往往我們只是放不下耽溺的完美，於是錯身錯過。

　　遇上了，要懂得，若不懂……恐無法等到永遠的絕美？

六、光影，是攝影的靈魂

用自己的眼睛去發現、去借光移影，懂得利
用，那奧妙的光影世界，就可無窮盡擁有。
攝影的虛虛實實，是耐人尋味的光與影遊
戲，但也感嘆人生常亦似。

虛實交映之美

虛境與實體交織的光影，常讓眼睛為之一亮，一直把它當是攝影妙趣之一；能巧用，一如渾然天成，但是也得眼睛先去發現，「發現」是一種敏銳的感知，有人先天優勢，有人可以透過訓練與觀察。

實體當然是結成影像主題，高山流水、春花秋月、人獸蟲鳥……都是。但虛境也無所不在，如影隨形、如空氣充塞，可以是鏡花水月，可以是彩虹幻影或天光。

攝影的虛虛實實，是耐人尋味的光與影遊戲，但也感嘆人生常亦似。

不追逐，沒逃避，它都還是無所不在。虛實並存，我只用在攝影功能。

　　前幾天鋒面籠罩裡搭機，飛機過層層厚厚到雲端，已是高空一萬五千呎，才見太陽無恙、湛藍的天依舊深邃，還有棉絮般鋪底的雲朵，分解千千萬萬片，往窗外望去竟看見一圈彩虹似的觀音圈，在層層雲上下前後起伏、忽隱忽現、似近又遠追趕，彷彿與飛機同快跟隨不離。

　　在非預期、非視覺經驗、地點或角度的影像，更具吸引觀看者目光，那時我也同樣目不轉睛，看著一圈彩虹同行，在台灣上空飛著。但在空中透過飛機雙層玻璃，看著這美麗一路隨行，卻很難用傻瓜相機對焦，雲與彩虹都是，一種虛到無法對準焦距的迷離，人與機械瞬間都失能。或那時注定只能使用基本視覺感官⋯⋯

　　虛，可以是虛無虛空飄渺，虛，也可是一種空靈或是相反多采的美，虛到如彩虹、雲朵漂浮，能遠觀卻不能、無法去觸及。當下，感覺褻瀆神聖的美，或將都是罪過⋯⋯。只因，那景象美得讓自己有些畏怯起來。

　　常在雨天路上，看油漬輕輕漂浮水面，看似污染，近眼細觀卻輝煌異常；一滴油一圈彩虹，一攤油一片七彩色霓虹光，很難想像這該被唾棄的污染，怎凝結光采於一身？然後強力散逸逼人光芒，很美很近卻又似不可思議的遙遠。七彩光隨著觀看角度變幻，高低左右都不同樣貌，像隨時被過濾又被即時增彩。

　　實體存在的油漬，漂在水面發出鑽石般的虛境光彩，如真似幻……，曾一度懷疑眼睛所見是否真的存在？懷疑散溢的光線怎能折射這般美麗。這並非虛擬的意象，它有一定的存在，只是角度不同就有不同解析、折射，你說詭譎？他或會說奇妙，我則說所有眼前瞬間角度的美，都可在記憶裡被封存，相機的攝影只是被借助，都將歸在「封存」兩字後面，封存留住最美麗瞬間。

　　所有的虛境，到底還是一種可到味的咀嚼。攝影過程借助虛幻，發現另一時空感覺，而影像表面畢竟膚淺與不真實，被上妝的瞬間空間、被上妝的景物軀殼，都將不如真實。虛幻下，有點甜有點取巧，但攝影藝術的終極，還是不能脫離真善美；真，未必是實，而是鏡頭下真確的記錄影像，可能是悲歡離合、可能是生老病死，但不做作不虛假，雖未必露骨但至少沒有欺瞞，所以接近真實呈現，離實應不遠。美，只是意象，只是表面，卻是吸引目光焦點，因真因善也將而美。

　　虛，其實是無，但還是有。所有都存在，被透析被反射被假借被融入被拋離，虛實之間總交雜不清，攝影不再只是複製影像，它是回收後的再生。所有的虛虛實實都是創作資源，可直接充分利用，可回收解析更生。

　　如果影像可以反芻，我也願意永遠回味。

　　時間也是不可見的虛？知道它任一時刻都在流逝，看日升日落、看春來秋去、看童顏變白髮，時間印記在實體上留下，即時卻看不見時間痕跡。攝影時間？時間攝影？最是難題；還好時間還能在極慢快門上能留下軌跡，星光、燈光或人形可以成線，或也已支離破碎，但攝影下卻令人迷醉。

　　不管是時間的、無形的、虛迷的空，都能被光學加化學或電子學記錄成影像，科技的進步更容易掌握虛實世界面貌，眼前浮光掠影也都輕易轉換成感覺。

　　當所有都能被簡單處理，繁複的想法反被凸顯重要起來，我寧願把相機當作永遠的工具而已。

　　攝影的虛虛實實，常被交替運用取材，但人的生活本質應該是認真踏實，真確以為虛虛實實的光影，不能套進生命裡。

「藏」的功夫

　　攝影的「藏」
是要藏拙露寶，把
最好的充分展現，
把污穢藏得巧，卻
是攝影的妙招。

　　常在一個場景
裡，發現很煞風景
的唐突，譬如美麗
風景中，就是多了
幾根電線杆，藍天
白雲上橫過幾條惱
人電線；美麗花卉

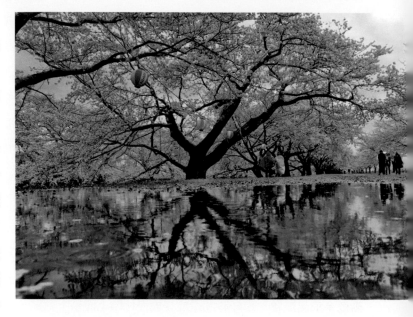

裡，就是多了幾枝雜草、礙眼枝條無謂干擾；拍個紀念照，就是多了路人甲路人
乙⋯⋯，不該出現的光點、色塊、雜七雜八的人事物景，都可讓想拍攝的影像出現
雜質，分散焦點主題，甚至嚴重干擾，所以能避掉就避掉，能藏陋就藏陋，避不掉
藏不了還想要，那就得運用轉化為利用。

　　避、藏、轉化的小小技巧，都可能讓攝影作品出現轉機。「避」、「藏」、
「轉」端賴攝影者攝影角度選擇與變化，保留發揮絕美，也讓醜陋隱匿不現，藏，
也留下無限想像空間。

　　攝影不是單一角度或位置。我們常發現一件事實，大家站在一起拍攝同一主
題，有人照本宣科只是影像複製，有人就是多了轉化，這其中包括：鏡頭長短選
擇、曝光條件斟酌、快門時機恰當與否、也需要攝影位置偏移造化的工夫，改變攝
影高低左右攝影點，也讓主從等背景元素、內容物跟著變幻，所得效果可以讓無趣
變有味，可以讓單調貧脊瞬間質化。

　　在〈借光移影〉篇談的是，向自然天地借美麗光影、色彩、景物……來幫襯來烘托主題，讓影像更豐富，想借就要移步，攝影當下可借光可移影，難在攝影者知道啥可借？是借到最好的嗎？什要移，已移走最差的嗎？若移不走，是否能藏拙？拙藏不住，又能如何內化運用？

　　生物生命最基本，不外乎生存與繁衍。萬物生存環境都大不同，有些可在冰點下，有些能在沸騰間，就雖是簡單細胞，未必有思想空間，但生存困境依舊繁衍不斷；物競天擇中，強者基因得以延續，這些都經過選擇與淘汰，把最好的留了下來，以應付可能困厄的環境，以最佳生命狀態延續不滅基因；所以，我們看到動物在生存過程中，展現最美最佳的生活、生命型態，在繁殖過程中，藉助外在來強化內顯，藏拙與獻美成為生命先機，它或就是生生不息的最初力量。

　　外顯，就是將最美最佳的總體不保留呈現，那麼藏拙也就是其中要項，宛如自然的內斂，動物如斯，人類更是。感覺、思考、運用的表現，在在都在炫耀或爭取下一個機會產出。每一個當下機會，都可能為下一秒鐘預判作準備，只在想法手法高低差別而已。

　　讓自己有最佳展現，除本身魅力，也得借助外在加強，甚至隱藏不足、轉化運用，這是動物智慧取巧地方，人類不也是？

　　攝影需不需要一些慧根？答案是肯定的。慧根來自先天二三，後天養成七八，所以攝影成就可以來自學習。學習怎樣去看，學習怎樣去感覺，學習如何技巧運用，當然在學習中可以跳脫，可以有自己的風格與面貌。

　　每一個人都有屬於自己的弱點，但如何把優點發揮，更甚一切；在攝影過程中，一直以為器材、技術如何精良，其實個人才是主力。

　　舉凡藝術或攝影最怕匠氣，師古是訓練過程，而非再三複製同樣毛皮，相同手法與技巧如果無法超脫，也就無法脫匠。攝影技巧其中一門課程，就是「藏」的工夫，把缺點藏住，讓想要的主題影像盡情展現，它也會是脫匠的開始。

　　藏，是把弱點隱入；藏，也是創造無限想像開始。

攝影作品好壞，取決於觀景窗後的腦袋

　　我用小DC做示範攝影，只是要證明課堂上所說的：攝影作品好壞，從來不因為器材，而是取決於觀景窗後那顆腦袋。這張就是示範時小DC所拍，到底出於汙泥而不染？還是身在五光十色而自清？

　　攝影，是奧妙的光影魔術，懂得借光移影，就會像是變魔術。懂得光影，會利用光影，那攝影作品就成功一半了。不僅要看，還要能利用，找回自己敏銳的眼睛是第一步。

　　攝影初學者，總卡在一個瓶頸……無法越過跳階，可能只是相機基本操作、攝影光學基本理論，還有很多人卻在構圖上躊躇，或是不知如何去尋找美麗光影。

　　攝影是需要「看」的功夫，所以找回自己敏銳的眼睛，如何去看去觀察去感受，在初學攝影階段就需引導養成，我相信人人都具有這樣天賦，只是自己開發否而已。奧妙光影來自於自己敏銳眼睛與體會，最後只是調整出適合光圈、快門配合，懂得就會拍得，看得、悟得、拍得！

貧乏的主題，有美麗光影襯托，就會生成另一種美

每年四、五月間，在山邊在水湄，隨時都能遇見桐花開，拍攝桐花手法千千百百萬萬種，只要記得讓「光影」來加值，就會讓你的照片變得跟別人不「桐」！而光影，正是攝影的靈魂……

向落桐頻打電波的小小水黽：春天就要落盡……

天氣開始熱了，桐花也到處開了，雖然滿地的落花如雪鋪地，場面壯觀，但落花沒多久，不是被人踩爛、不然就是急速枯凋，一天就化作春泥。

但我卻很偏愛落入水中的桐花，有著花自飄零水自流的況味，落花在水載浮載沉中，還能保一天兩天新鮮度。而乘載她的水表面張力，也透著細緻柔美的光影，讓桐花在絕美時刻飄落，還鑲上最後一分美麗。

再貧乏的主題，有美麗光影襯托，就會生成另一種美，發現與欣賞就是學習攝影的基礎。我想，落花不必多，幾朵都已足夠……

深春盡處花頻落，和風到時誰回頭？

他們說：春天還有很多個……

我只知道此刻，要旋轉出最美的姿態飄然落地。

然後躺著靜靜望著天：還會有多少春天會走過……

但我總是欣賞風中最後絕美翩翩飄落姿態……

終點何妨……

世俗也是……

湖面光影，把青山綠水鑲住落花，反而沒了惆悵……
只有美麗……

落花那麼多！我
最後還是選擇最孤獨
的那一朵。

讓光影鑲出她高
貴美麗的最後……

攝影，要拍出氛圍、感覺，還有故事與情節

　　如果說感覺是攝影的心臟，那光影就是攝影的靈魂!!

　　開啟觀察光影變幻的眼，是攝影初學者必須基本功課。初學者，剛起步拍些美美的影像無可厚非，慢慢大家悟出攝影主題不再被設限，也就可海闊天空！

　　但基本功非常重要……靈魂要在！影像再美再奇再怪，都不能當把戲耍，沒有骨肉也都徒具形式的虛有其表而已。切記：「攝影，不只是複製眼前的人事物景，而是拍出氛圍、感覺，還有故事與情節！」

　　那年小雪那天，三三兩兩成雙成對……。

夏至。

遇上絕妙光影，需要機緣，更多的是等待

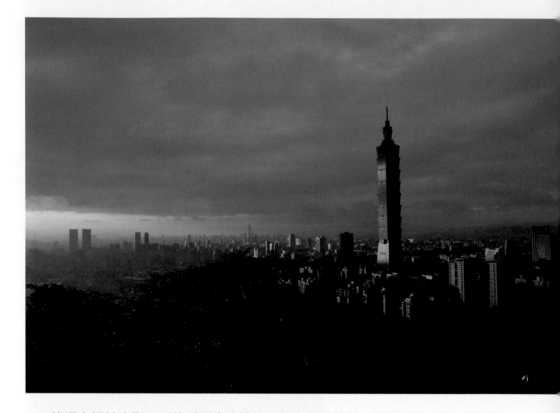

　　能遇上絕妙光影，可能需要幾分機緣，但大部分都是、時間與費心費力等待而來。

　　一次午後東區的外拍行程，下著雨，然後一群人慢慢走上象山六巨石去，路上學員問：「老師，下雨耶，我們還是上山嗎？」我確定的回答：「當然要上山，氣象局預報明天就是好天氣，在這好壞天氣接壤的片刻，常出現最美的光影，也許上山還有夕陽可看呢！」雖然是安慰的鼓勵的性質居多，但我說的就是實話……

　　上山後不到兩分鐘，原來烏雲滿天的台北，夕陽在沒入前一刻，從地平線平射出光芒而來，整個大台北打上平平的零度側光，雨後的水氣在都市蒸騰著……

　　我在台北生活30多年，第一次看到如此美麗光影，如真似幻，不必搖黑卡動手腳、不必加上濾鏡去幫忙，更無須靠影像軟體後製作，小DC就可以拍出這絕美的畫面，就算是芭樂景點有光影加值，影像再也不只是浮華貧乏、裝飾後製的表象。

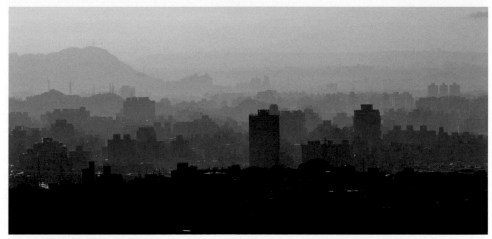

　　向晚昏黃中，難得有如此美麗光線鋪陳，可惜美麗光影下就只映著像紙盒、積木堆疊出的水泥、鋼骨城市，失去大自然婉約線條，「塵囂」是否就這光景？

　　若以攝影我注重的光影來說，這是非常難得的。墨分五色，彩有千層。是有些都市廢氣的空氣汙染，但大都是霧靄與雨後的蒸騰，在平斜光線下，都市真的像火柴盒般奇特！

　　天空宛如打完枕頭仗滿天飛舞的卷雲棉絮，還是讓大家嘖嘖稱美。在汲汲營營日常忙碌中，偶而抬頭望天，就會發現頭頂就有好風景，然後心中也會有好心情……可能只是幾片雲。

欣賞光影走路，謙卑對著腳下土地

　　那天凌晨三點，帶著學員看月落後的滿天星辰，然後我們上山去看日出；下山途中，晨間陽光正在綠茵上漫步，我要大家去欣賞正被朝陽披照的幾棵樹，在陰影中慢慢亮出，美麗簡單的風景，瀰漫著清新空氣與氛圍，大家讚嘆著，暫忘了沸沸騰騰的油污……。

　　去年要大家欣賞旁邊那條彎曲的小路，等待有人點活風景，今年我們欣賞光影走路，還有採花人彎腰工作，謙卑對著腳下土地。

　　台灣最美的是不是人？是不是風景？本來都是……只是少數人昧著良心汙濁了台灣的清新，我寧願相信，唯利是圖的自私、猙獰可憎面目都不是我們的本質。

　　台灣應該就是這樣：美麗、清新，人人腳踏實地謙卑生活著。

　　獨人孤樹，但有陽光開始普照。清新可期，不信人間無淨地！

時間對了，光影對了，人人都能留下美麗風景

　　這是攝影基礎實務班外拍時，用G16小DC所拍。你可能想知道是在哪裡？其實就在市區的台北植物園裡。

　　彷彿是在哪個山林或荒野的FU。

　　時間對了、光影對了，你只要控制你的相機準確曝光，人人都能輕易留下大都會一角的美麗風景。

　　尋回敏銳眼睛跟感動，攝影不再只是拍照，而是另一種書寫、寫心……

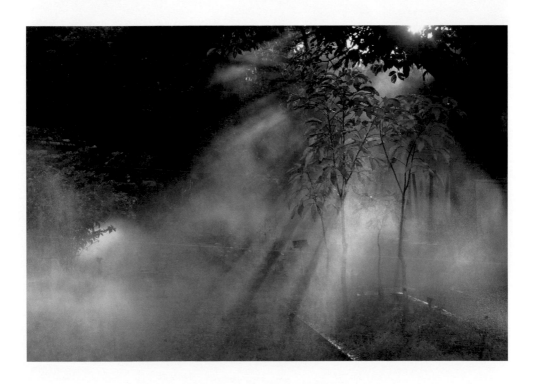

晨霧山嵐飄渺流盪

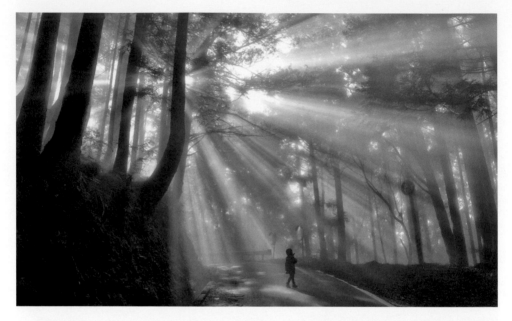

　　連日春雨，加上實施人造雨，北台灣缺水的水庫開始在進帳，但綿綿寒雨若上山，可能不只觀霧還會是「關霧」，雲霧雨水層層鎖住，被霧關了……。出發前幾天，我跟學員說：「我已經跟老天打過電話，祂答應給我們兩天好天氣上山。」

　　這日，一夜雨已停止，然後車進新竹開始有了陽光，這陽光就跟著我們上山，兩天藍天白雲、飄渺雲海、流盪山嵐、翩翩輕霧……就一直在我們身旁變幻。

　　我常說：「在好壞天氣接壞處，最佳光影總會在那裏出現，那就是欣賞奇蹟的地方。」那兩天，我們真真實實見證了。

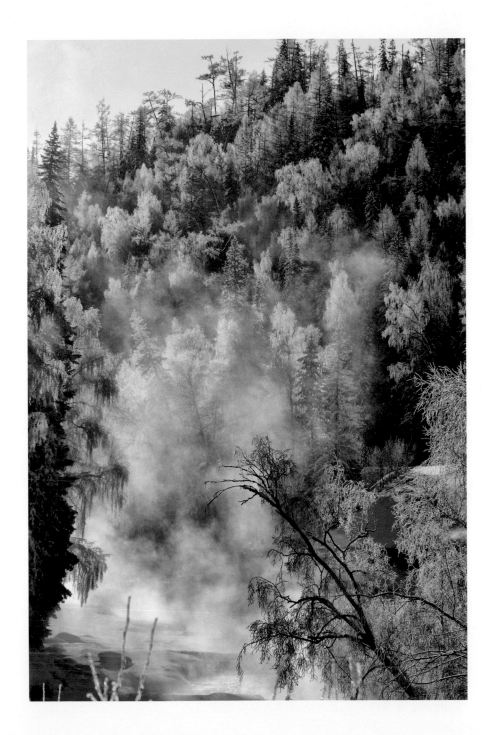

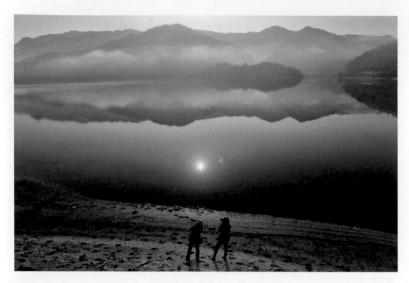

眼前變幻的山光水色，虛實交替光影如真似幻。

人生也是、世俗也是、名利也是、愛情也是。

凡俗人如我，一直在歷史洪河浮沈的風景中。

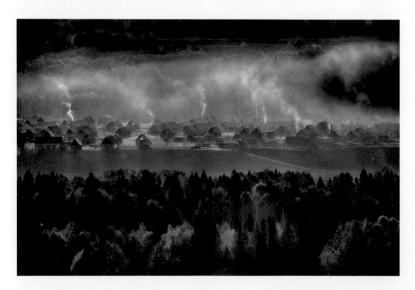

禾木村晨炊。

眼前黃金繁華就要落盡，冷冽冰雪就要披覆蓋上。

氤氳蒸騰的晨光

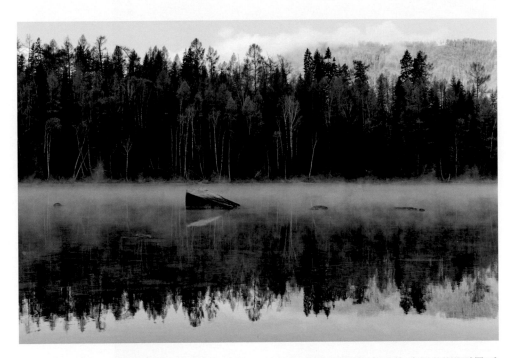

　　北疆攝影行重點地區當然是喀納斯，而中哈邊境有湖怪傳說的喀納斯湖更是重點的重點。

　　我們幸運遇上晨光中氤氳(音：一ㄣㄩㄣ)的喀納斯湖，薄霧蒸騰的湖水有如仙境。能有氤氳蒸騰的畫面必須要有幾個條件，天氣突然低溫且乾冷，湖水溫度須高於冷冽空氣，冷熱交會湖水散熱、空氣吸熱，也就讓湖面瀰漫著有如沸騰的水蒸氣。此常出現在初冬或春天，清晨陽光尚未照熱的乾冷空氣下，待陽光提高環境溫度，氤氳就逐漸消退。(氤氳：古時稱為陰陽會合之氣，也是雲霧飄渺瀰漫之景)

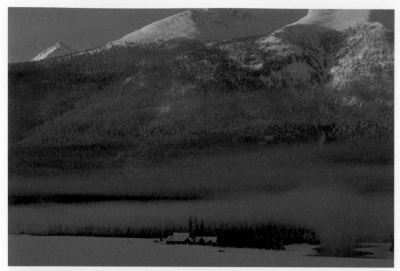

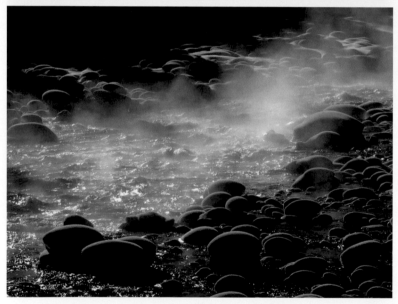

北國冰封。

Tips

白平衡用auto時會將偏藍氤氳校正，當時太陽已升起，用直射陽光來拍，暗部的藍就能保留。偏白是使用auto，偏藍是使用直射陽光。

逆光光鑲的絕美

今冬最後的一抹紅
要鑲著太陽餘溫
要慢慢睡去
以最美姿勢
翩翩飄落地……

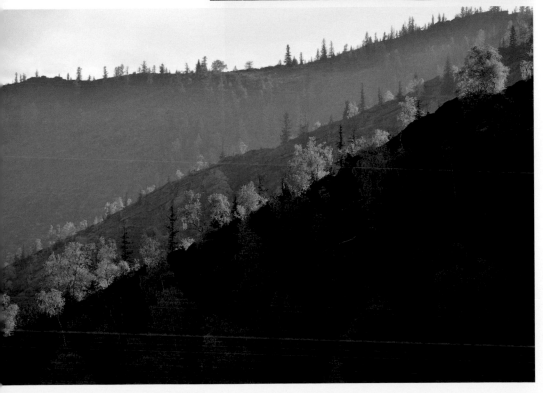

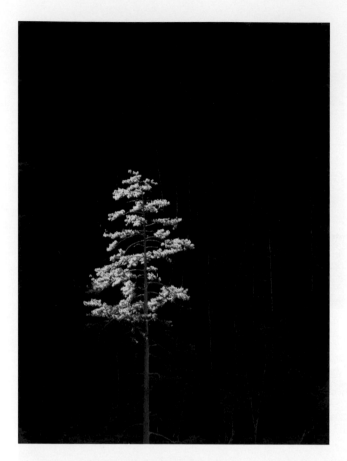

就是一棵樹，只因種子離開母體那天，風吹的方向讓它孤獨，沒有了偎依，生命力讓它不得不必須更挺直矗立。

每天清晨，整個山林還沒甦醒，第一道光總是先披照，讓它亮眼與眾不同；站立的位置與高度，也決定誰能被先注目。

它或可以在陽光下很出眾，但也最容易在風吹雨打中折傷。

它只是一棵樹。如果是人呢？

Tips

早上的第一道陽光，只照到這棵樹上，其餘都還在陰影中沒甦醒……以樹作為曝光標準，暗處就更能襯出光明。

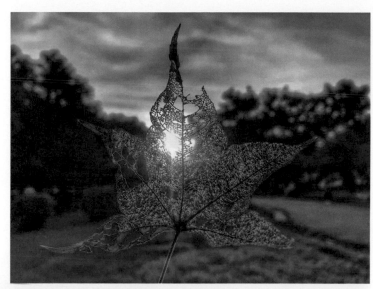

九月最後一天
斜陽輕輕一道

反射與對照，互織成風景

夠亮外表，也願意站在陽光下，才能反射出光彩。

能被反射，但不要期望百分百，也可能被扭曲了。

因為有黑，濁濁流水可以對照，所以互織成風景。

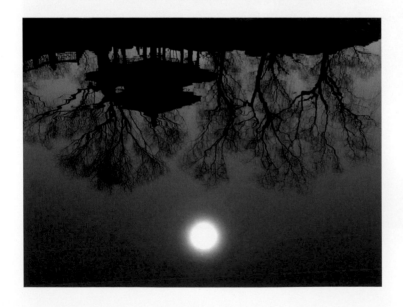

亭裡風
水中月
人醉
誰歌

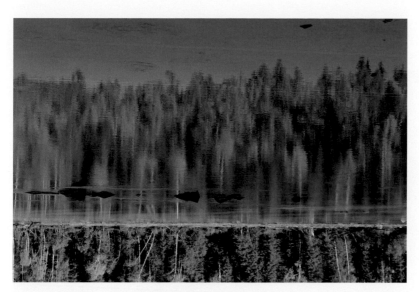

秋要走了，寒冬已經持續降溫中……

倒看著秋，多了秋水繾綣的依戀……

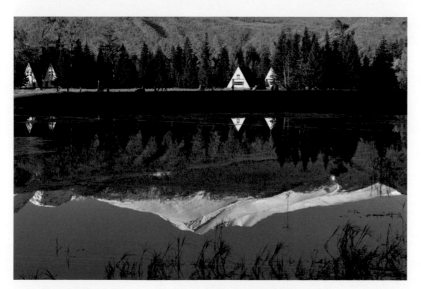

晨起銀粧素裹的山姑，還披著昨夜夢境的顏色……

對著鏡子看著：彩色的夢有若即若離依稀情節……

夕彩絢爛

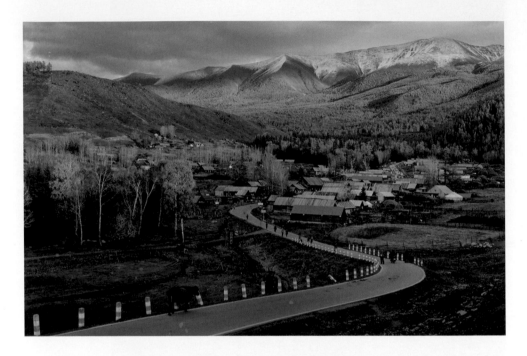

最後一抹秋日斜陽，偏遠邊境小村美得彷彿風景明信片，只要貼上郵票蓋上郵戳就可直接投寄遠方。

識途老牛在草場吃完一天草，自己蹣跚踱步下班回家了，沒有牛仔沒有牧童，這裡的牛羊馬旭日前自己上班，吃完一天草，然後披著黃金般夕日回家。

我們趕到時，剛好遇上最後兩分鐘絕妙光影，然後天色像謝幕般突然瞬間暗下，舞台投射燈被關閉，觀眾開始散場。

遮蓋上黑幕，再美的風景也會消失，心與眼是雙開關，可開啟可封閉。

黑暗之前短暫的絢爛，我遇見的是絕美還是淒美？

總之，不是留在冷冽山頭度夜，不然就得孤寂摸黑下山。

從山上回來，還是惦著那黃昏……

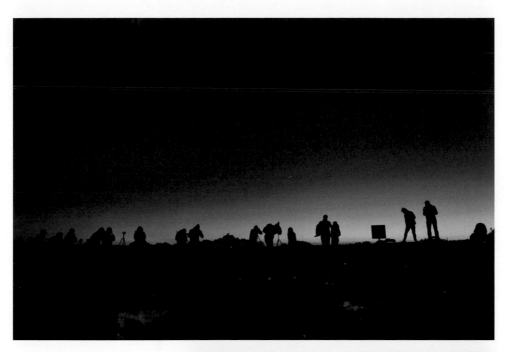

雲霧中的高山夕陽，多了些迷濛神秘感，若隱若現，然後渲染黃金色澤，不小心溢出的紅黃藍紫，也就跟著上場。其實好想說：「讓眼睛裸視欣賞眼前美景，勝過只低頭看著觀景窗、傻傻搖黑卡……。」

七、有人的風景才有溫度

一般人拍攝風景時都不希望畫面中有人，恨
不得清場乾淨，我剛好相反：沒有人的風景
沒人味沒人性沒感情。我總是在等待有人進
入風景享受的瞬間……

因為，人才是風景。

有人，才有了故事。

故事，才有了人類的歷史。

人，才是風景

我大半生的攝影對象是：人……

我最初始的攝影對象是：人……

然後，在汲汲營營世俗的空檔，我攝影空間的紓壓竟只是：風花雪月……

於是，有人就問：你一生紀實使命，是否已墮落了？

我說：看過太多生老病死、悲歡離合、七情六慾的三教九流……風花雪月或也是世俗不可避免的日常，而我只是繼續過日子。

名利是非已遠矣，所以淡定自在活著。

攝影，可以是使命……

攝影，可以是生活……

攝影，可以是喟嘆……

當然……

攝影，是另一種形式的書寫……

（書寫：可以比擬是繪畫、是文字、是詩歌或詠嘆……）

而我，最終攝影對象還會是：人。

因為，人才是風景。

有人，才有了故事。

故事，才有了人類的歷史。

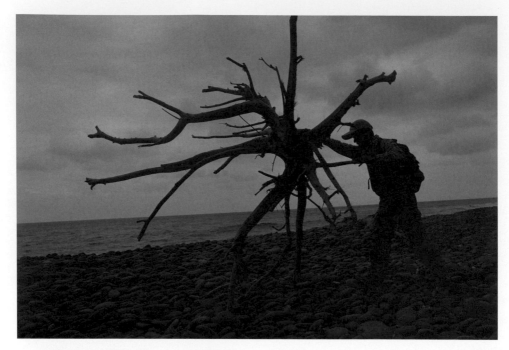

阿塱壹古道礫石灘，有一株漂流木……

還是盤根錯節，不是斷枝斷芽獨木……

那樹木被風雨拔根摧殘應在不遠處……

這單調風景，若沒有先人跫音歷史……

還有古往今來的四季翻山踩石踏浪……

風景還只是風景，沒有深層的厚度……

滄海桑田後還仍猶在？我真也不知……

「阿朗壹」是台東縣安朔村的舊稱。有人寫「阿塱壹」「阿朗壹」都有，是安朔舊部落名字「阿朗壹」音譯，應該是卑南族語。

2007年我在阿塱壹。台26線就讓它繼續虛線，保有台灣一小塊沒有濱海公路的淨土！

2002年那一年春天缺雨水，在夏初時全台已露水荒困境，一向儲水豐沛的翡翠水庫也開始乾涸，唯一能做的就是限水措施，以及祈求老天降下甘霖。

低水位的翡翠水庫，露出多年被淹沒的田園，果園出現了、樹林出現了、房屋出現了⋯⋯，龜裂的泥地曾經是鄉間小路，水淹那天開始已成水庫一部分，魚蝦嬉戲的遊樂場，只因缺水乾涸才第一次重見天日。走在湖底泥地，第一次感受真正的「滄海桑田」畫面，雖有了短暫天日，只是一切早都已改變。

人在風景其中，頓覺渺小；湖面原來可以這麼遼闊，水可以這麼深，水面下原來有很美的風景⋯⋯

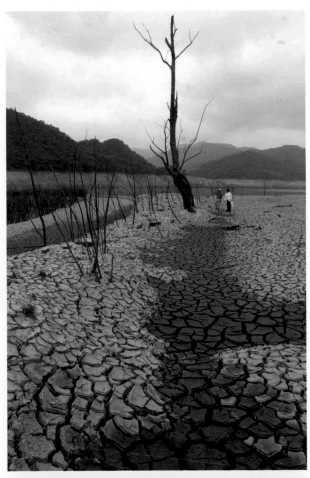

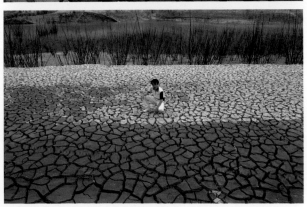

那一天在河堤與幾隻流浪狗度過悠閒午後……
那一天在河堤與遠方友人正談論著退休後……
那一天在人生風景上開始有了流浪的心情……
流浪看似無家，卻也天地寬廣，處處是家……
風景不因人的離開而失色，風景還是風景……
只是風景可能會改變韻味或少了人的溫度……

雖然流浪的心情猶在，但讓更多人去喜愛攝影的初衷不變，讓喜歡攝影者親近土地的初衷不變。因為那天，才所以有了今天的「大大學堂」……

要發現記錄台灣之美，發現身周遭之美，記錄生活之美，學好攝影是最容易讓你發揮的絕對選項。於是我從2006年開始的攝影班，就是要讓更多人學會攝影，然後貼近自己腳下的土地。

慈眉總是向下。

風來浪大，漁家都知道要上岸了……
浪湧濤疾，小河豚無力也上了岸……
沒了海水，沒了呼吸，也沒了刺……

看見小女尼彎腰俯身，用手機不忍憐惜了她……。
突然想到：高傲橫眉睨視在上，謙卑慈眉卻總是向下。

仇恨與愛是兩個極端，一個不堪一個很難……。

試想，我們是否有和平折衷？
不然，讓時間化解庶民苦難？

　　這是那年拍攝於雅加達印尼國會前，群眾、學生佔領國會要求蘇哈托下台，荷槍實彈的軍人與腳下間隙的民眾……五味雜陳還不知前景是好是壞？

　　我們都想改變……當不滿現狀……
　　我們都想努力……當下不美滿……
　　我們都想爭取……當然不二時……
　　我們都想翻身……當你不放棄……

　　但往往結果是……
　　我們都想離開……當不再值得……

　　受大氣霧霾影響，傍晚在海邊看超級月亮升起，是一輪大紅橙色的滿月。

　　詭譎的紅橙顏色，配上天色將暗的寶藍，竟是出奇的美。

　　月亮天天有，只是陰晴圓缺，只是心境異樣，賞月的心情也就完全不一樣。

　　但看釣船盪漾在紅色月光下，釣客也好似釣得一輪超級明月、一片心生清風，心情也跟著舒緩蕩漾起來。

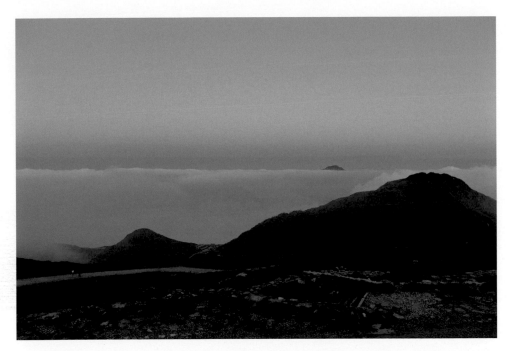

　　雲霧籠罩的午後，在我們上了主峰後，突然散了開來，夕陽雖很短暫，墜入西邊厚厚雲層裡，但從合歡主峰環視整個群峰天空，繽紛色彩好像打翻調色盤，西邊是金黃香檳冒泡，而另從北、東、南一線則是像平流霧般雲層，上方鑲著一條長長宛如宋瓷「天青」顏色，然後渲染上方漸層的紫……好像土耳其藍再塗繪緋紅的紫丁香般……佈滿天際。

　　合歡東峰彷彿就在眼前，遠處的黑色奇萊連峰還陷在雲霧中，奇萊北、奇萊主探頭在白雲上。

　　幾次在合歡主峰上看夕陽，光影都不相同，高山氣候變化大，前一分鐘眼前還迷霧般白牆，一分鐘後雲霧瞬間褪去，又是完全不一樣的風景，有時絢爛如破彩，有時寧靜得剩下自己的呼吸聲，而這次不同感覺的藍紫黃昏，也是在山上難得首見。

　　還好，還有點點人物點綴其中，才知原來還在人間……

人在風景裡，有畫龍點睛之妙

　　一月的客城一橋二橋，一長排攝影人等著花東火車經過，配上金黃油菜花。我們攝影班本要去玉里預定的餐廳午餐，剛好路過附近了……順便就進來看看，有學員魚貫走田埂過去時，有人大喊：「走快一點……用跑的啦！」然後再聽到有人大喊：「火車要來了，後面的人不准再過來了……」

　　學員在車上轉述當時情形，因我殿後、在很遠的對面……（聽說還有人指著兩百公尺外的我說，那個穿紅衣戴帽子的就是林錫銘老師！）我說：「怎麼可以這樣？憑甚麼不讓人走路？但這也不能怪他，要怪的是他的攝影老師……」但學員說：「後來有人出口制止，說不能這樣趕遊客……他應該就是老師！」

　　我說：「那就對了！攝影老師不能只是單純教授技術，而應該傳授態度……」

　　「風景裡為什麼不能有人？有人的風景才有生命！有人的風景才有人性！有些人風景攝影時，總是把人逐出畫面，我卻總是等待有人可以進入風景……。」

　　「因攝影，我們親近土地，因攝影我們縮近與人事物景的距離，把人趕出畫面等同疏離，如果美景因沒有感覺與人性，就會變成呆板的畫片，那等同把活的東西拍死了……大家要切記！」

　　在山的稜線，可眺望玉山群峰。沒有人的山林，只是山林……少了人的畫龍點睛，這照片等於畫片。

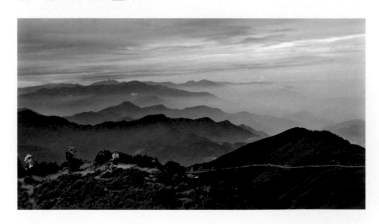

　　藍天白雲下上山，一如往常，午後就遇上了霧，到觀霧不看霧，也就沒到觀霧觀霧。觀霧的自然冷氣，行路匆匆卻舒散如雲霧軟綿。

　　水森林……

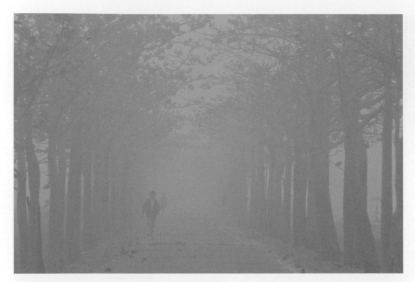

三月晨霧，霧煞煞……還是眼前的風景……

芭樂點，還是要有人……那風景就不一樣。

有人很好啊……

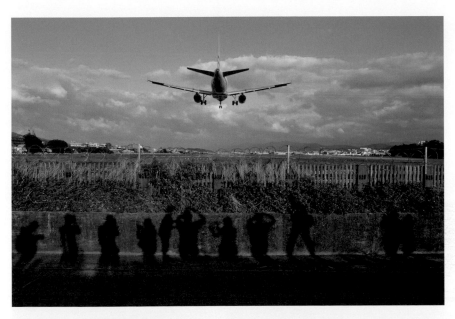

人來了，風景就美了。

　　在黑與黑的夾縫中，樂觀的人依舊能掙得一道希望的光，就算黑夜或風雨將來臨。

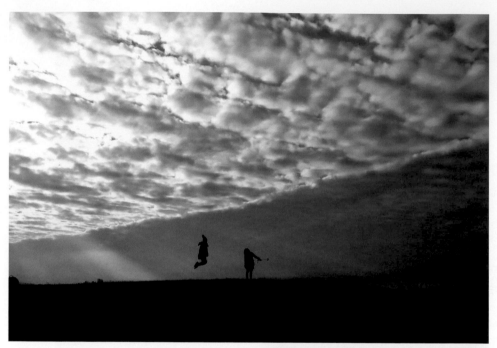

讓更多人融入、讓更大場景進入、讓更不同視野龕入，這即時歡樂與分享，或才是這自拍器帶給現代人生活攝影最大的神奇功能吧!

鄉間小路夕陽伴我歸。雖是遠來遊客，閑情也成為風景。

木棉花道的黃昏，真的很美。

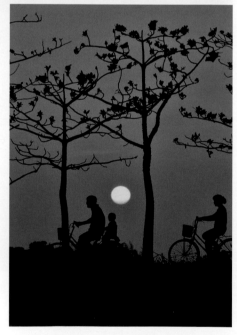

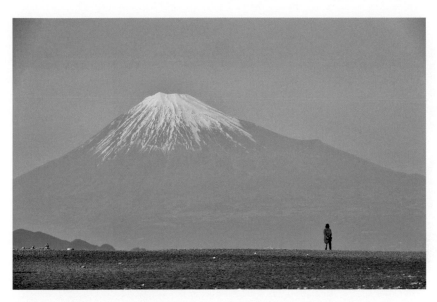

靜岡清水三原。富士山。

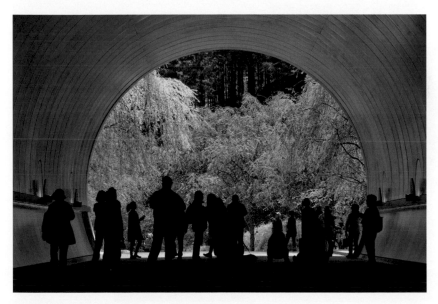

美秀MIHO美術館；每年最美的一周，就在四月，從入口火道盛開的枝垂櫻，直到隧道。從隧道內外望，暈染的紅粉暈滿空間，奇異的賞櫻角度。

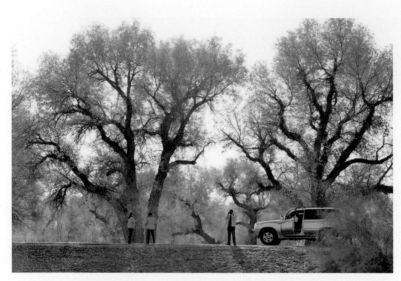

沿著塔里木河畔走，三百公里小徑，灑滿耀眼金黃一路放眼。只是想：

風采或剛好遇上，榮枯是很難預計。

活得不只要精采，死了也要好姿態。

對照一下右邊的人影，沙漠中的胡楊是不是活得很尊嚴？

偉大從來不因為自負，而是忍辱絕地千年看盡滄海世俗⋯⋯

真情流露，才是真情真味

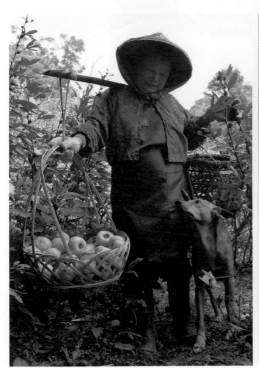

柿餅婆毛豆，毛豆不在已好幾年了……

真情流露才是真情真味，再如何「擺拍」「安排」的畫面，再美……終究是假的。

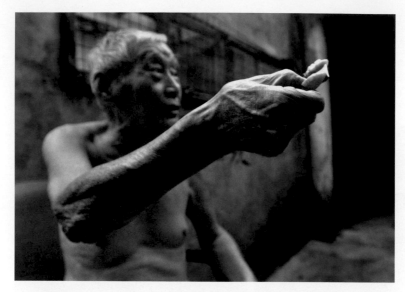

寶藏巖，一晃半生。朱老先生是寶藏巖最老的住戶。

儘管十年前這裡住戶大舉被遷出、安置，單身八十多歲的他，還是堅持留了下來。有台北調景嶺之稱的寶藏巖共生聚落，建築特色因歲月層層疊疊，是大台北特有民居、違章的縮影，因處在行水區本預定拆除，最後還是保留下來，現在變成國際藝術村；絕大部分原居民早都離開，只剩下寥寥數位，朱老先生是其中一人，也是這裡最好客最自在的屋主。

每次帶學員去寶藏巖攝影，都會看到他坐在院落裡，然後對著我們招手，歡迎大家走上階梯到家裡，身體硬朗的他，今年變重聽了，得大聲跟他「喊」話，但他煮一鍋二十八粒水餃當午餐，胃口奇好，還是我食量的兩倍多。

對著還陌生的其他人說：「以前我在部隊的醫院，就是專門做這個……齒模……」他邊說邊快速拔出假牙給大家看，一秒鐘又塞回口裡，然後繼續低頭吃著水餃午餐。

一秒鐘晃過的，是他的前半生；細長的後半輩子，都是他在寶藏巖的日子……

（這樣一名老兵都是國共戰爭下的一個故事片段，他總把「被國民黨軍隊騙來台灣的」掛在嘴邊……1954年開始就住在寶藏巖，一晃一個甲子，不曾離開。）

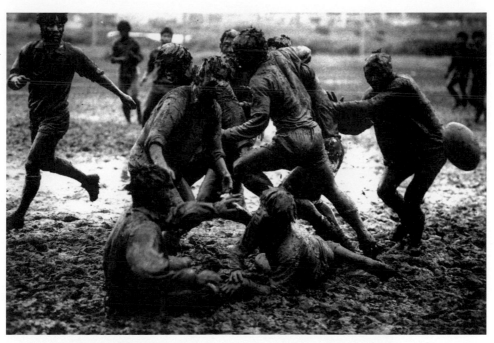

　　一場好仗不在輸贏。

　　以前球場場地未必很好，遇雨積水、雨後泥淖……但球賽還是繼續不停。那種打爛仗真是很夠味道，滿場泥濺土飛，打到全身髒汙像泥人，打到敵我已不分……

　　一場雨後的橄欖球賽，泥濘的場地沒讓球員退縮，大家在泥巴飛濺中拼鬥不懈，眼睛被髒泥噴進，邊線上清水一沖，又轉身鬥牛、達陣，嘴巴吃到泥巴，嚥口水就不覺吞下肚。

　　只為了打了一場好球，終場大家互見狼狽像，大家都笑了，至於輸贏已不是最重要。

　　打一場好球，勝過輸贏……人生世俗事，倒也可拿來運用。

一起老去
絕對
幸福

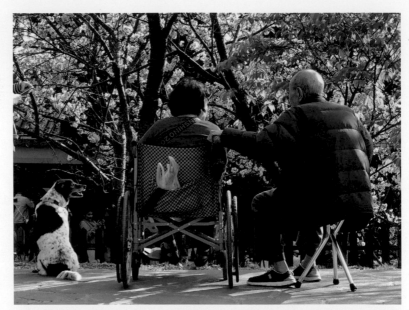

一方山水一方人

　　此季節的北疆，隨時可以遇見哈薩克遊牧民族正在「轉場」，過去都只是地理課本讀到遊牧民族在寒冬大雪來到前，將牛羊馬從山上草場遷移到較低海拔的草場，終於能親眼目睹轉場場景。2014年穆斯林新年(古爾邦節)是10月5日，所以九月開始處處看見牧民加緊腳步轉場，以便賣掉牲畜豐收一年，或轉場到山下草場過新年。扶老攜幼、帶著全部家當，拆除的氈房材料。用車、駱駝或馬匹裝載趕著牛羊下山，看見牧民在困厄環境下生存一面，辛苦逐水草而居的民族。

　　所以山路上隨時可能被牧民壯觀轉場牲畜擋路，馬路上的牛羊馬最大，撞傷牲畜賠償問題就有得麻煩了，所以駕駛也就得小心翼翼通過……(現代部分哈薩克牧

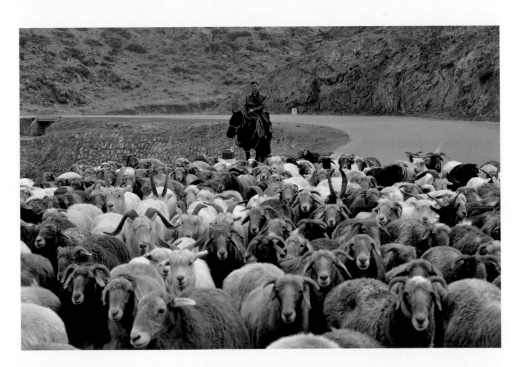

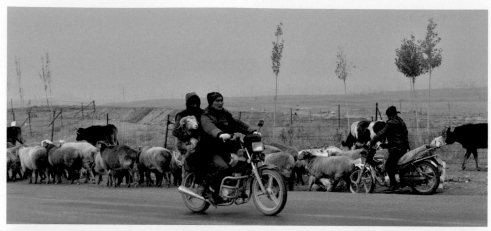

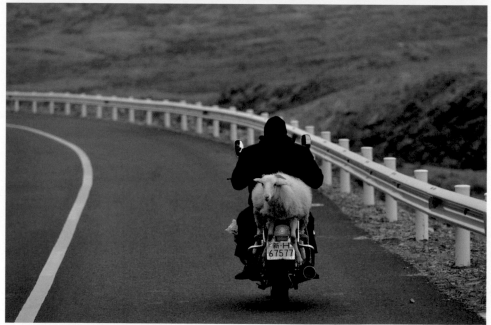

民的坐騎，已變成打檔的機車，在崎嶇荒漠、山區放牧，我想那是經濟狀況較佳的
牧民，連轉場時都有貨車、拼裝車可載運。而經濟狀況稍差牧民家，還是騎馬牧
羊、轉場時還是傳統駱駝馬匹，辛苦馱運全部家當。）

　　天地悠悠，風雪就要從後頭跟上了……

　　新疆九至十月這時序，是蔬果豐收季節，再來就是氣溫越低、雪會落下……

　　到處可見採棉花、採辣椒龐大勞動人民，很多都還是來自西北省分，季節性來此打工採收的。

　　我們在路途上遇見已經晾在戈壁灘曬乾，一些婦人受雇正在收拾乾辣子場面，學員紛紛下車攝影，地上扒起辣子然後拋撒成堆，我們開玩笑說：拋得不夠高，沒吃飯啊？讓她們笑呵呵，或她們想：這有甚麼好拍的？不過在收辣子而已……

　　我們想要看的、體驗的是一方山水養一方人，庶民勞作展現的自然才是生活的力與美。

　　但這些乾辣椒，做什用？你第一個想法一定是：做宮保雞丁用的吧！或是磨成辣椒粉……食用。非也，這些乾辣椒是將要出口，作為女生愛用的化妝品：「口紅」的原料，要取它的紅色素，作為天然染色劑。

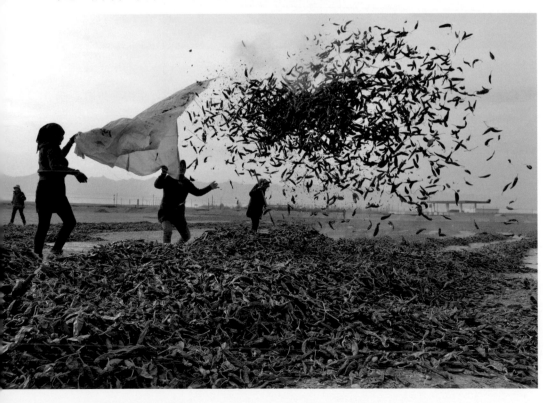

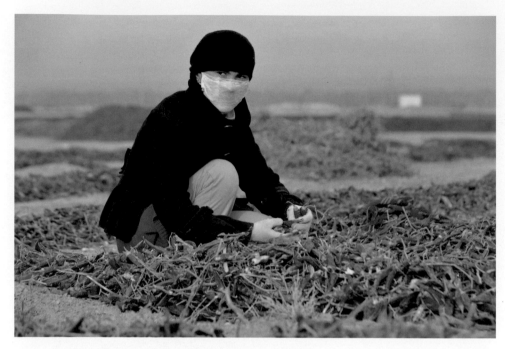

　　女生們一定會張開嘴難以置信，辣椒能做成口紅，口紅原料是辣椒，不辣嗎？
那不是更好，擦了口紅大家不就都變成辣妹、辣媽了……。這些打工婦女沒有一個
人擦口紅，甚至一輩子還沒擦過，但為遠方陌生地方漂亮女生們忙碌著工作著……
收拾辣子討生活。

　　因道路雪崩受阻，我們被困在北疆「石頭房子」檢查哨，地陪找了牧民的家，臨時央託烹煮熱熱湯麵供溫飽，以抵外面零下氣溫與飢寒。

　　然後，看見哈薩克牧民夫妻，正準備煮雪，他們說煮雪的溫水好清洗大家飽後的碗筷。

　　一方山水一方人，一處風景一個見識，於是，我懂了，絕處逢生的道理：生命的真味，只是都與自然同在。

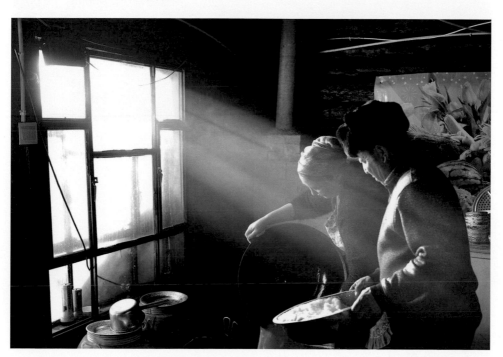

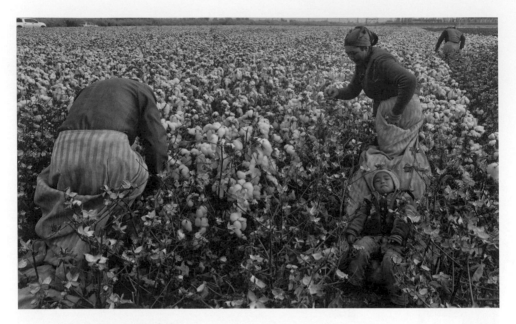

有一種幸福，叫做陪伴。

有一種辛苦，就是日子。

有一種辛酸，被稱無奈。

初冬，在南疆的棉花田清晨，溫度只剩個位數，天沒亮時還是凍骨零下。帶著幼兒採棉花的維吾爾婦女並不以為苦，採得一公斤棉花一塊八，努力一些一天有八十公斤工錢可掙，孩子陪著、辛苦也值得。

我們或會被一望無際如雪的棉花田吸引，或也會注目採棉工人單調動作，但往往最美麗風景都在不被注意的角落出現。

　　雲南元陽哈尼族的女人最辛苦，女人上工、下田，男人聽說只出張嘴指東指西，然後在家裡話東話西、抽抽菸、打打屁就可以，男人的天堂，女人的黑暗地獄？「要保留這樣大地的美景，那唯有讓農民繼續辛苦、清貧？」這是這趟行程中最大的感慨。

　　以元陽來說，這幾年突然而來的遊客，千里迢迢不辭辛勞入山，欣賞哈尼族壯闊水梯田，旅遊公司向國家包攬了整個山區景點，修路、設觀景台但也開始向遊客收費，甚至一度引進電動車……，但實際耕作的哈尼人、或因遊客蜂擁而來能有些利益的當地人來說，旅遊沒帶給他們豐厚油水，而是要他們繼續日出而作、日入而息耕作，讓水梯田繼續運作保有美景，讓外人可以欣賞與讚嘆。

　　旅遊經濟若沒有帶來好處，而是要繼續辛苦清貧下去，聽說哈尼族人曾一度不在水梯田放水，使得美景馬上變色，逼得旅遊集團撤出電動車、並開始補貼農民津貼，讓他們繼續耕田、繼續有壯觀水梯田存在……這兩年，元陽山上哈尼族部分人開始翻新房子，把原來傳統土房拆了，蓋上磚頭舒適新房，又有人說了：看來許多傳統聚落就要沒了……，也許會到處有電線杆破壞美景。言下彷彿哈尼族人要繼續住簡陋土房，不要有電、繼續耕作，保留目前所有，才不枉眾多遊客不遠而來有美景可欣賞……

　　帶大大學堂攝影班學員三十多人，走了一趟雲南元陽到東川，前者是少數民族哈尼族避亂到高山，千百年來與天爭地在陡峭山區闢出的水田，壯麗的水梯田讓人嘆為觀止，一山連過一山，但一窪窪梯田都是淚水汗水所闢鑿而出，沒有機械能抵達，除了牛隻與人力沒有其他法子，闢地也好、耕作收穫也好，在每年十二月到次年的三月，梯田放滿水涵養等待四月春耕，水光山色和一塊塊彎曲依地形而成的圖畫，也成為了世界文化遺產、景觀。

　　而東川紅土地又是另一景象，在高山貧瘠的紅土地上能種植的除了馬鈴薯、麥子外，少有其他作物，跟元陽不一樣，這裡都屬貧瘠旱田，紅土地與作物相對的色塊，被讚為迷人的調色盤；春天的紅綠白、秋天的紅、黃、綠、藍……植物時序的生命圖案，構成大自然絕美作品。

　　很美的兩個地方，都是大地美麗的精華，但也慶幸台灣是魚米之鄉，我們有肥沃的土地、溫暖的氣候，種出的稻米或水果都是世界一流。我們或許如觀光客走馬看花去看去欣賞所謂的美景，可是在地農人的血淚與辛苦，其實與收入都不成正比，日出而作日入而息，也不過只是換得一日三餐些許溫飽。

　　想想，我們真是幸福台灣……

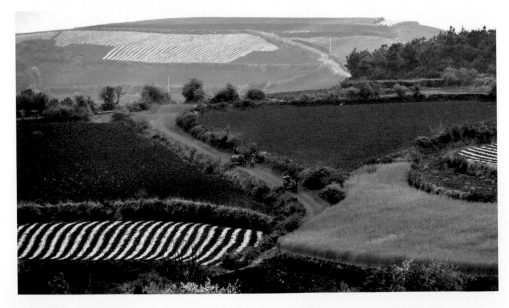

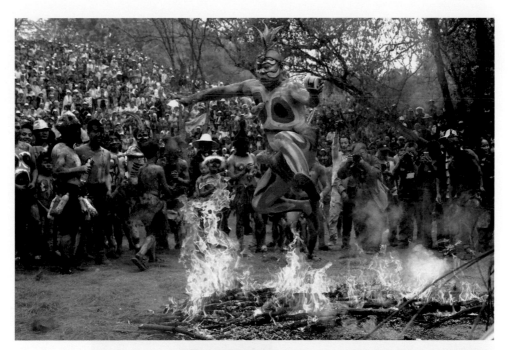

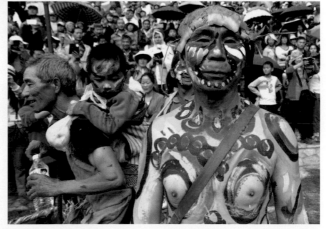

　　這是遠在偏遠雲南彌勒紅萬村的年度慶典,阿細人為紀念先祖「木鄧」在農曆二月初三這天鑽木取火成功,也就每年這天以儀式紀念求火、祭火、跳火各項慶典。

　　阿細人是彝族的一支,都在雲南偏遠山區,現在唯有彌勒紅萬村這裡還保有這樣傳統祭火,奉火為神的阿細人,這天也會迎新火回家,附近山區阿細人也會扶老攜幼翻山越嶺趕來參加。過去祭火儀式,除了身上油彩圖案與裝飾,聽說參與祭典族人都是裸露的,現在外界參與的人多了,也就較含蓄用布或簡單棕櫚葉遮著……

在塔克拉瑪干沙漠邊緣尉犁小
鎮上,從她眼睛裡,我看見風塵僕
僕穿過大漠而來的自己。

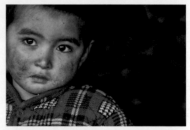

我是過客她才是主人……
她用她打招呼的方式……
我竟是用快門聲回應……

為每一次快門找出一個理由

兩個泰雅原民小孩，就在著名鎮西堡長老教會教堂前廣場玩耍，先打籃球、然後主動要表演扯鈴給我們看，然後一溜煙又爬上樹去嬉戲，他們爬上的正是一棵這季節正火紅的楓樹，陽光穿過他們、穿過楓紅耀著光，與眼前開朗笑聲織成一幅美麗立體影像，我按下不只百次快門。

孩子拿著楓葉的種子說，你知道它們會飛嗎？……然後拋了出去……我們百里迢迢趕來一千八百公尺山上尋找美景、賞楓，而他們就在風景中盡情遊戲。

我們攝影的主角「楓紅」，竟只是他們日常玩耍的場地，美景與他們本就融成一體。

我總是說，為你每一次快門找出一個理由，是畫面很美？光影很棒？讓人感動？還是因為有故事有情節？或是……都可以，只要有一個理由讓你不自覺就按下快門就好。總不能說，我不知道為何會按下快門吧……

八、台灣很美也很脆弱，要珍惜

識我的人都知道，我愛這塊土地的真心，一
如愛我的愛人。

懂我的人就知道，我愛的莫非就是真情，一
如摯愛這土地。

脆弱的大地

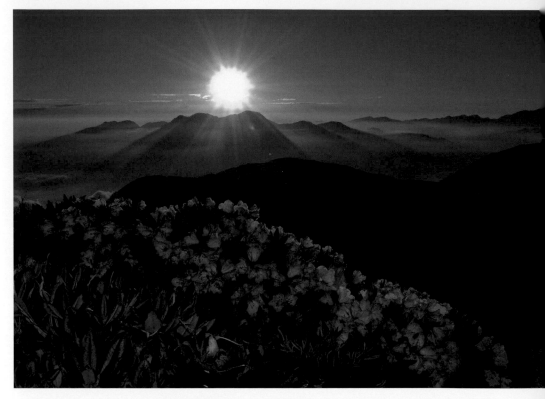

　　幾年前的舊作，衹是想說年歲越長，越喜歡腳下生活的土地，從攝影中學習謙卑，友善自己土地比呼口號愛臺灣實際。

　　山海就連在一塊，三千公尺高低差異，在台灣卻等於沒有，一如板塊接著板塊，不停有些錯動，卻也都已迅速連成一片美麗。年紀越長，越喜愛這塊土地，從北到南的知名景點，或只是一條無名小澗、小池塘大海邊都是讓我喜愛不已。美，無處不在，都在這塊土地上分布。

　　生於斯長於斯，也將老於斯。只因這塊土地，越來越讓我覺得更要去珍惜。

【山光水色花影】

　　大半輩子，其實要從學生時期開始算起，「攝影」一直是生活沒能捨去的必需。窮學生一台傻瓜相機，樂得東拍拍西照照，總以為能看到別人無視的美。工作後，「攝影」成為三餐來源，還成為養家活口小技。觀景窗看盡這塊土地悲歡與離合，人與人之間衝突與磨合，跨越戒嚴解嚴、政黨輪替再輪替，我也能大聲說，一路走來看見貪婪與真善美共處的唐突，點滴心頭，點頭也搖頭。

　　當繁華繼續繁華，也可以自己轉身、轉成幻化到昇華。我只當自己曾熱鬧參與這輝煌時代同時，也能開始平靜重新看待這塊土地。胼手胝足的老祖先，立足婆娑，一定有他喜愛的道理，常也謙卑去想像，試著努力去愛這塊土地，在「攝影」下領會了更多更深沉，原來謙卑面對腳下土地，我竟能返身看到自己，再多的繁華終會歸於平靜。

　　這幾年的閒暇，幾乎都是帶著攝影班學員外拍，看山光水色、追著季節玩花弄蝶，與平日工作為伍的齷齪政治、打殺血腥羶社會案件，完全是兩個境界影像；但在攝影初階班我一定會告訴學員，要重新發現這塊土地、週遭的美。

【30年前的練習曲】

貼近這塊土地，大家用不同的方式來體現，用心或身體力行。小時候看見老一輩長者，在小小菜園翻土，偌大蚯蚓蠕動翻出，小孩順手要抓去玩，老人都會說就讓牠在土裡就好，有了蚯蚓表示可以種出又好又甜的蔬菜。菜園種的蔬菜總要常輪種，不讓單一菜到底，中間有時要休耕，讓土地得到喘息，經驗告訴他們，善待自己的土地，土地會回饋。

三十年前在學期間，與同學阿進就突發奇想騎著單車環繞台灣島；十幾歲的兩個小毛頭，不知哪來勇氣，計畫推演了半年、合存新台幣三千元，就異想天開騎車環島流浪去；兩輛五段變速彎手把自行車，購自萬華二手貨市場(賊仔市)，各七百元、八百元就花掉我們一半預算，剩下的一千五百元只能供沿路吃的花費，住宿只好一路在教堂、學校借宿打尖。

那年頭人情味濃，兩個老實樣的小鬼一路借宿都很順利，只是每天晚上都先到附近派出所登記流動戶口，讓借宿的他們放心，那時戒嚴年代登記流動人口也是必須的規定。

我們從台北出發，那是寒假期間的一月份，行程依計劃在十二天完成。我們沿著台一線省道，從西部台灣南下，一鄉一鎮南抵鵝鑾鼻，然後再返楓港走南迴翻過崇山峻嶺到台東，沿著蔚藍花東海岸線上天祥，然後回太魯閣過九號省道蘇花公路到宜蘭，當時的舊蘇花公路又窄又彎又危險，是單行道管制的唯一公路，但自行車沒在管制車種內，一路驚險畫面歷歷在目，但以前走過的蘇花公路許多危險路段，都在道路拓寬後被封閉了，當然包括著名的清水斷崖。

那時除了不經事的年輕與勇氣，只想騎著車慢慢走過這塊土地，領略它的美麗，以身體更親近土地而呼吸。

騎車環島我們並不是創舉，但在那個年代也算是稀有動物、頭殼壞掉的代名詞，沒人可以體會，只因土地的吸引、勇氣鼓吹著我。

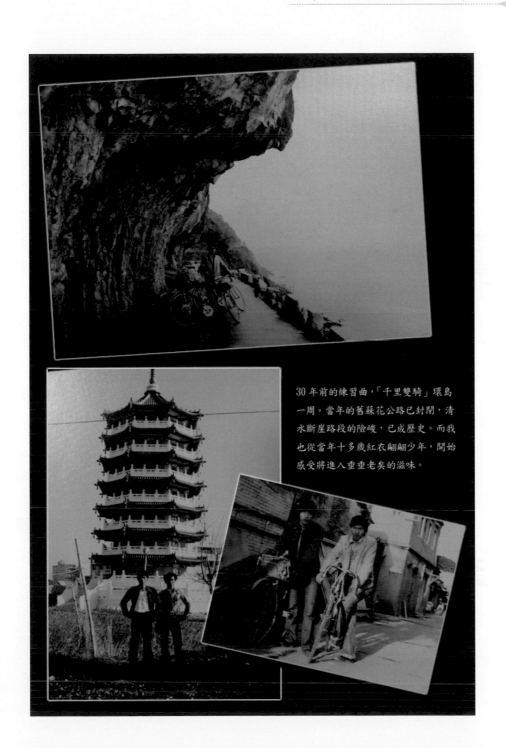

30 年前的練習曲，「千里雙騎」環島一周。當年的舊蘇花公路已封閉，清水斷崖路段的陰崚，已成歷史。而我也從當年十多歲紅衣翩翩少年，開始感受將進入垂垂老矣的滋味。

【要謙卑面對土地】

愛台灣，真的不需要口號，用身體力行就可以。

我總是告訴攝影班學員，學會攝影也會開始親近土地，重新以靈敏眼睛發現這塊土地不同意境的美，身體自然會更謙卑與土地結合。大家不只走著、站著拍照，也蹲著、跪著甚至趴在自己土地上，感受土地微微悸動呼吸。因為離開平常視覺經驗與角度，我們有著不同風景。

台灣很小，也很脆弱，不容人為絲毫破壞，於土地、於人際社會、於族群都是。珍惜這塊土地，可以用不同的方式去表達、表現，欣賞它就會愛它，讚嘆它就會擁有它。我帶著攝影班學員上山下海獵影，也是愛這塊土地的表現方式之一，讓更多的人可以感受土地之美，進而一起去珍惜。

過去我喜歡在海邊或溪河小澗撿石頭，玩石喪志好多年，但九二一大震過後，我也停止撿拾雅石愛好，無非就是大地山川因地震的破壞，不忍再加諸任何壓力，讓土地可以休息，等待新的生息可繼續。在這之後，我沒再撿過一顆小石頭回家。

人的力量是微薄的，但加總起來的破壞力卻是最驚天動地的。我相信能更謙卑對著這塊土地，它也將回饋更多更美的環境，我們總要留一些美麗給下一代。

曾經的大地震、颱風、土石流摧殘了楓林，殘存苟活下來的也被逼成溪床，泡水的根系無法讓楓樹存活，死亡就這樣從外圍慢慢包抄……

台灣很美麗，但也很脆弱，我常拿這張畫面說明：友善、珍惜土地也是保有我們的命脈。

土地流失了，再美麗也會死亡。

因攝影，看見不只是生老病死悲歡離合……

更看見，人類經濟與自然大地不停衝突……

九二一大地震：一陣地動天搖，熟悉的風景消逝無蹤

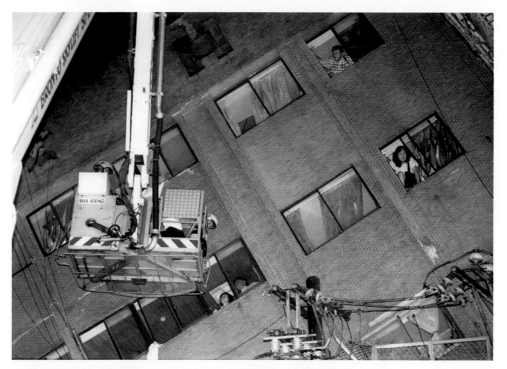

1999年9月21日的第一張照片。

　　記得當時凌晨一點四十七分地震發生，安置安撫家人妥當後，隨即揹起相機包，頭也不回往外跑，二十幾分鐘後我已經在八德路東星大樓倒塌現場，這是當時拍下的第一張照片，消防隊的曲折車正緩緩昇起，準備救助驚恐受困的住戶，十二層大樓只剩如廢墟的上面四層，一至八樓都已埋在斷垣殘壁中。

　　這一出門，再回家已經是一周以後的事了，因為凌晨發完稿，不及回家準備任何衣物，只帶著攝影器材與沖洗底片設備、電腦，又連夜南下趕往重災區的南投，天亮後已在草屯，早上九點不到我人已經在埔里了……，然後一整周踩著道道傷痕，觀景窗盡是家毀人亡、悲歡離合殘忍與不捨的畫面。

　　九二一採訪後給我深深最大的影響是，慢慢去除過去年輕氣盛的狂妄孤高，然後開始懂得：「要敬畏大自然，對土地要謙卑！」，這也讓我自己實際改變一些行為，當然包括「攝影，讓我謙卑貼近自己的土地」，或處處向人訴求要從小地方做起，真正深愛、友善台灣這塊小小土地，也更討厭只會喊口號愛台灣，卻只是想要騙你選票的政客。

　　孤懸在海上又處在板塊接縫處，脆弱的台灣颱風、洪水、地震天災不斷，實在不應該再有人禍加殘⋯⋯。

　　希望當年哭泣的孤兒都已安然、快樂長大。

　　九二一造成二千多人死亡，全台數萬幢屋宇倒塌，數十萬人受災受難，路毀橋斷山崩更無數，而大地景觀驟變的代表，除震央附近的九份二山，就是綿延數十公里的車籠埔斷層，還有從草屯到埔里間綿延的九九峰。

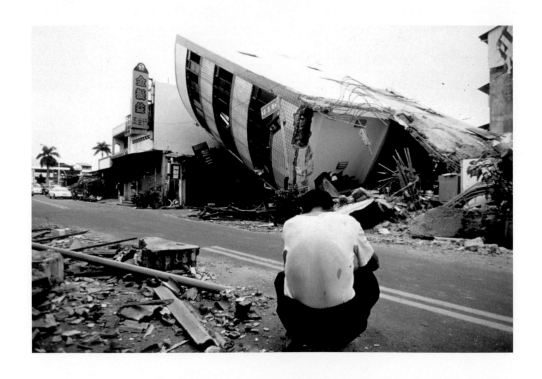

　　九二一清晨，我一度受困在草屯市區，因為所有通往埔里日月潭方向的道路，被一條橫貫拱起數公尺的斷層阻隔，那就是九二一地震的元兇「車籠埔斷層」，一夜驚恐的居民睡眼惺忪，醒在斷層旁公路中央。採訪車無法越過斷層進入，最後我拜託當地青年以野狼125載我，兩人推拉拖搬才跌跌撞撞進入埔里。

　　往埔里路上，映入眼簾是一幅如國畫山水綿延的山脈，讓我傻眼，過去我印象中的青翠九九峰，竟一夜白頭……。

　　每次走新中橫台21線，我都會感慨，這是台灣命運最多舛的一條公路，從賀伯、桃芝到九二一……這都是最嚴重最悲慘的一條路，總是有柔腸寸斷、家毀人亡的故事不斷重演，但這些年我總還是一路穿進穿出，因為這裡真的很美，不捨不忍的不離。

　　穿進穿出當然也包括，歲末年初的信義白梅飄香，多年來一再拜訪，看見一山又一山的梅花盛綻，彷彿山頭飄雪白了頭。

 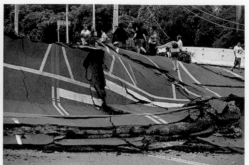

車籠埔斷層把平坦中潭公路拱起數公尺。

九二一強震讓南投境內九九峰一夕間變白頭。

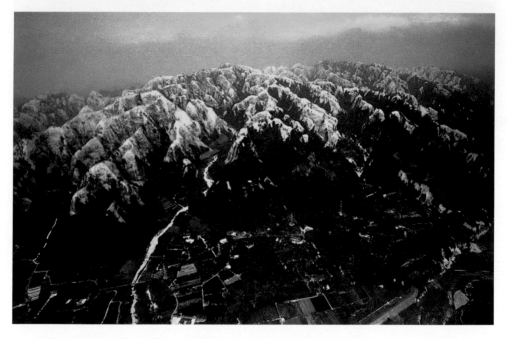

　　但有感先民老農的智慧，梅花生長之地必須排水通氣良好土地，在泥土巨石錯落之處，正是梅樹最愛，梅園就算是陡坡，梅樹也都能緊緊抓住土地，相較於台21沿線，發現梅園所在都不致於輕易崩毀坍塌。

　　果樹是果農命脈，我想誰也不願意讓它無情流失，如果在最初也能盡愛土地棉薄，不去種植淺根植物，例如檳榔……殘害山林，我們樂見還有花開美麗的旁支收益。

我從烏松崙回來，原來梅花也可以一直緊抓著土地……我愛！

不是寒冬紅葉落盡，其實是已死亡多時的姿勢，不願輕易垂頭倒下。

台灣土地的脆弱，一場風、一場洪、一場土石流、一陣天搖地動，都會讓熟悉的風景消逝無蹤……。

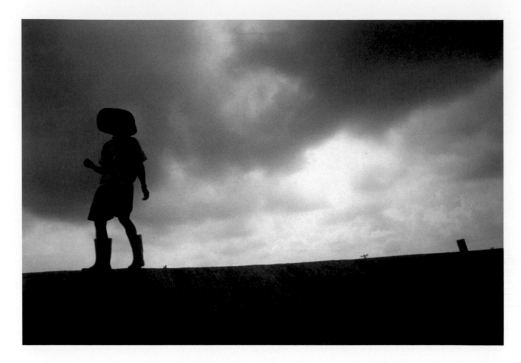

　　約莫二十年前，曾繞著台灣海岸線一圈，採訪「消失的海岸線」，從北海岸消失的金沙灣，談旁邊沒有規劃新建的小漁港，凸堤效應讓金沙灣沙灘不見了，但漁港也淤積，到西海岸養殖業造成的影響，抽取地下水讓許多地方地層下陷。

　　那時海岸線已經因人為不當、自然災害，在許多地方出現破壞受傷、侵蝕，這些問題一直存在沒有改善，還不時有財團、企業覬覦廣大海岸，桃園觀音海岸藻礁、芳苑大城溼地也都曾被點名開發，最近台南黃金海岸也因不當建設侵占海洋，變成難以彌補的災難。

　　記得那年在口湖、金湖地層下陷的地區，偏遠的鄉村被高高堤防包圍，遇見一個當地居民，他說當烏雲一到心裡就緊張了，一淹水都要好幾個月……。他說話當時，在他的身後正有一朵朵濃黑的雲徘迴不去……。

　　我想，我們若再不友善自己的土地，烏雲不會離去。

老梅石槽白化與死亡

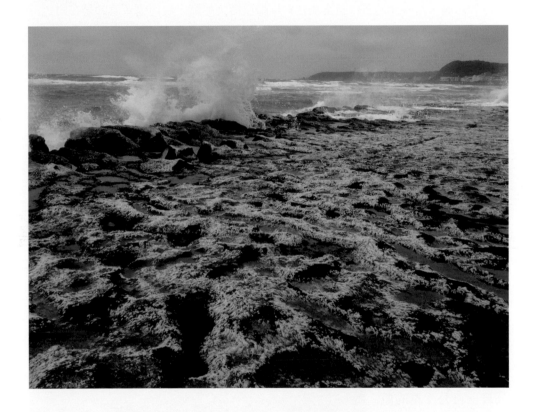

　　北海岸從淡水金山萬里野柳到基隆，一路都有很多奇特豐富地質，野柳奇石聞名遐邇，外來遊客必遊，沙崙金沙灣淺水灣或翡翠灣也都有漂亮海灘，石門洞、和平島、老梅石槽也都很具特色。

　　春天季節剛好是北海岸海菜滋生，沿岸潮間帶石頭都變成春天綠色氣息，更讓奇特老梅石槽披上一層美麗青春外衣，這幾年已變成攝影愛好者必來拜訪之地。

　　好多年前，拍攝石槽時都不敢標明確實地點，不是自私怕人知道秘密景點，連當時台北縣地圖也沒標示出這裡是觀光旅遊景點，為的是盡量減少蜂擁遊客來踩踏，保護石槽可長可久，雖然石槽產生是因潮汐海浪夾帶砂石衝擊沖刷、風化，千百萬年來讓硬石磨刷出溝槽，但人為不經意長年踩踏，勢將助長它加速消失。

　　野柳就是一例，當年野柳地面硬砂岩石紋、色彩圖案非常豐富，但多年來千百萬遊客走過，這些滿地石紋圖案和色彩早都已消失無蹤，反而還留著的是在附近沒有遊客的一個小角落，還有當年野柳地質紋路和圖案。

　　風景沒有人很孤芳很孤寂，但太多人來了，就會帶來改變與破壞⋯⋯兩難！我想：會欣賞風景的人，也會開始懂得盡一己之力去愛護風景，太陽會日昇日落，但風景消失了就都沒了！

　　偶然路過，訝異，前一陣子綠油油的「石蓴」、「裂片石蓴」和「扁石髮」，有三分之一已出現白化現象，可能近日大雨沖淡海水鹹度，讓綠石槽海菜提前白化死亡，生命何其脆弱與短暫。

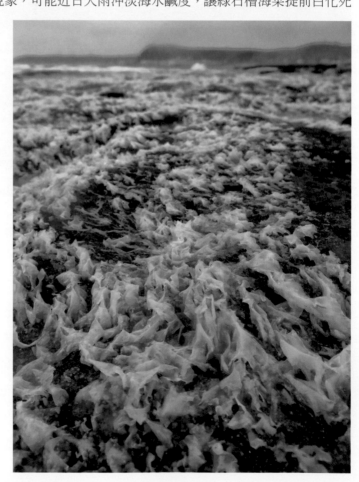

　　更訝異，看見海巡弟兄在遠處忙著，新聞記者本能快步衝近一看，一隻長有三公尺三百公斤重的瓶鼻海豚擱淺綠石槽，但已喪失生命⋯⋯。海巡弟兄唯一能做的事，就是將它拖離綠石槽海潮線，免得又被打入海裡，等待鯨豚協會人員前來處理。

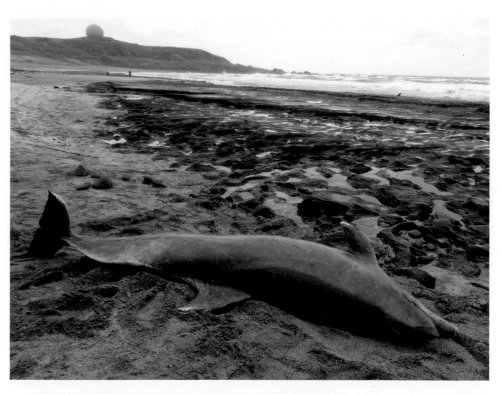

幾百公尺距離，在冷冽的北海岸邊，遇見許多的死亡⋯⋯
都是命案現場。

風更冷了，低溫讓人不由自主又顫抖起來。

番仔澳破壞自然的警醒：攝影，可以良善改變社會

「番仔澳」的深澳岬角，這裡曾經是海防重鎮，一甲子以來遊客不得其門而入，因此保留了最原始還沒被破壞的海蝕風化、蕈狀岩、蜂巢石……等等渾然天成的奇岩怪石，是東北角一塊還未被大量遊客得知的瑰寶、處女地。

多年來私心以為「番仔澳」越少人知道這裡越好，不然終有一天就會像野柳只剩女王頭岌岌可危，地形地貌早都已被百萬計遊客踏平於無形，曾經的砂岩彩色紋路、嶙峋質感、奇岩怪石，因遊客踩踏已經消失了……

「番仔澳」岬角現在雖歸海巡署範疇，海防撤哨後遊客這幾年得以進入窺見秘境，「番仔澳」的奇岩、地質奇特慢慢被人知悉。

今天去了「番仔澳」時，心裡卻一陣陣的痛……因為看見一群騎著越野摩托車的騎士，就在奇岩怪石中徜徉，摩托車爬過蕈狀岩、躍過奇石、爬上海岸脆弱草

坡，他們把這裡特殊地形當作難得特技練習賽場，完全無視這樣已經非常嚴重破壞生態自然。有學員當場問：這裡海岸景觀可以騎車嗎？這樣是不是破壞大自然？他們竟然說:不會啊！沒人管啊！人家國外也這樣騎啊？

是嗎？沒人管，我們就可以破壞嗎？難道這樣不會破壞？那甚麼才是破壞生態自然？

而我的呼籲，平面、電視新聞媒體看到了，也加入相關後續報導，也得到新北市政府等相關單位重視，答應盡快妥善解決……至少因禍得福，總算有機會讓「番仔澳」深澳岬角有機會被保護。

不出所料，網路力量的強大，這些天已經有好

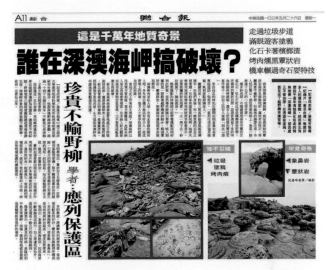

多遊客從分享訊息裡得知這裡，遊客只會多起來，不會減少，以大家一窩蜂趕集嚐鮮心態，「番仔澳」深澳岬角馬上會變成熱門處女地，但不再是秘境。

幾天後路過，彎進去「番仔澳」深澳岬角看看，也遇見一些遊客，他們也是這幾天從網路、媒體得知這個地方，所以專程前來探秘。

我也遇見一群大學生穿著大學服，跑來這裡拍畢業紀念照，甚至爬上象鼻岩跳躍拍攝，看得我雙腿腳底直發麻，沒有安全措施的奇岩斷崖、圓滾滑斜的坡度，底下是數十丈的深淵……喔！初生之犢不畏「象」！

類如這樣沒有安全措施、管理，難保有天不出事……希望相關單位務必盡快解決，有妥善保護、管理作為。

　　現在既然已無法不讓遊客知道，也無法堵住遊客好奇，但想勸勸要一睹「番仔澳」深澳岬角風采的朋友，請務必留心每一步，不要踩踏或撫摸脆弱硬砂岩、風巢石、奇岩怪石，盡量走在已經有的明顯路跡上。我只能這樣說了，不忍公開了處女地的美，但還請大家懷著謙卑、高抬貴腳別加劇破壞美麗。

　　天佑「番仔澳」深澳岬角……

　　這一PO文也讓包括電視新聞、報紙等媒體跟進報導，當地瑞芳瑞濱有心的文史工作者也謝我終於幫他們抓到「兇手」，番仔澳是否加緊步伐、協調地主將她列入保護區，終於得到新北市政府的重視。

　　可以想像，番仔澳海岸線邊有私人土地困擾待解，但在許多有心人持續默默努力下，終於開會討論，2016年3月他們傳來公文通知給我看，是他們努力兩年的結果，開始有了眉目，也告訴我會持續轉告進度。給他們拍拍手！友善我們腳踏的土地、環境，我們都有責任。

　　這個例子我都在攝影課第一堂時傳達：攝影，讓我謙卑貼近這塊腳踏的土地。攝影，也可以良善改變社會，而不是成為破壞自然生態的幫兇。

開會事由：研商「深澳岬是否依文化資產保存法劃設為自然保留區」案

備註：本次會議先由本局報告深澳岬地區地質調查基礎資料及文化資產保存法規範內容後，請各單位針對「深澳岬是否依文化資產保存法劃設為自然保留區」提出想法與建議，俾利辦理後續工作。

新北市政府農業局

八煙水中央：讓它繼續，是對大自然美麗的崇敬與愛護

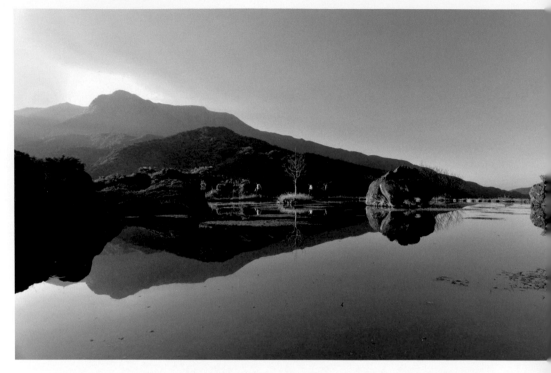

　　2015年1月19日午后，八煙水中央還是如預期堵起水渠進水，不消幾個小時水中央田水只出不進，然後馬上開始乾涸。

　　看到水中央沒水了，心裡感覺有些難過，田地主人蔡文照用布、石頭及水泥封死水渠進口，雖然我趕到八煙時再次詢問是否有轉圜空間？讓活水繼續、讓水中央美景不要消失。但地主執意堵水、放掉水，讓田地「暫時」休養……若遊客到來只見田中央爛泥巴裡幾塊大石頭，別訝異，沒有了水就沒有水中央風景，那只能是山裡的「田中央」。

　　五年的努力讓水中央成形，成為北台灣陽明山國家公園新的一景，但地主有些共業土地問題未解，憤而將水中央的活水堵死、放乾，有些不值得，但地主的抉擇，我們只能很無奈。

大自然天外飛石造就一方美麗風景很難，人為給予的消失好像都很簡單。

希望水中央真的是「暫時」休養，過一些時日後重新回來；至於爭議的土地共業問題，其實都可坐下來談，也都有轉圜空間。我只期望水中央不會永遠消失。

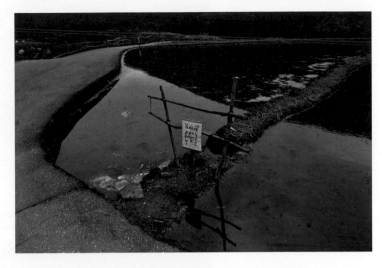

據我側面瞭解，土地共業問題確實分界持分複雜，坐下談和解釐清、或各退讓談都可，若執意走上司法就沒完沒了，甚至兩敗俱傷。至於大家揣測是否因水中央遊客多引起的利益覬覦？據我近日求證知道，事實並非如此。問題還是在共業土地持分不清爭議上。

至於國家公園只以消極作為，堵人防弊壓抑遊潮（怕變成另一個竹子湖？）也讓人搖頭，畢竟八煙梯田存在已兩百年，比陽明山國家公園更早存在，早可把它列入文化遺產般對待，讓它恢復舊觀、管理，不也是國家公園區內難得的「人文風景」？

土地的美很難維持，我懂；建設很難，消失很快，我也更懂……

只能盡其在我，我去努力，只要有心就有機會，儘管傳統工法基金會已撤出八煙，國家公園沒積極作為（水中央這塊田，基金會承租三年、國家公園承租二年，現地主收回堵水放乾），與其讓水中央就此消失，未來或有機會「大大學堂」學員齊力來認養它，讓美景持續，只要有一點點機會……就努力！

讓它繼續，算是對大自然美麗的崇敬與愛護！

2015年1月21日，第三天，沒有了活水，水中央她就開始心碎。

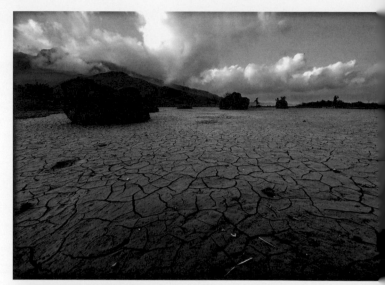

一道道龜裂刀割的痕……

沒有複雜分界……

逕自乾涸開裂……

養護五年的美景，只消五分鐘堵水就消失，美麗就都這樣脆弱。

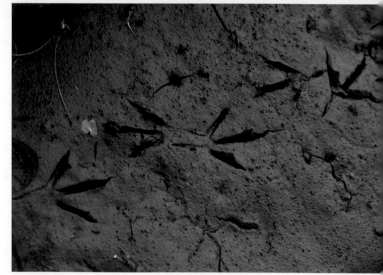

水草枯死了，小魚蝦蝌蚪不見了，只有一些田螺鑽入泥裡度災……

白鷺鷥最後覓食的腳印留著，牠將不會再來……

有點傷懷的情景，所以照片就沒了顏色……

至德園毒魚，生態浩劫

讓人太痛心了！簡直是一場浩劫！更不可思議的是發生在故宮博物院所轄的「至德園」內，兩個荷花池內小魚、小蝦、青蛙及一池蝌蚪、水蠆(蜻蜓、豆娘幼蟲)……全部被毒死，只留一池惡臭味瀰漫。

「至德園」本來是台北市區，除植物園外一個賞荷的勝地，每年夏天荷花盛綻時，因園區小而美，且可居高臨下賞荷，成為許多喜愛攝影荷花的朋友必去地點，但近三年來花開都不甚理想，原因出在管理不佳。過去夏荷開過後、秋天蓮蓬隨風搖曳，冬天殘荷枯枝又有蕭瑟之美，等春天一到新苗再長，又是四季荷花枯榮的輪迴。

可是這幾年，在夏天荷花開過後，秋冬就整池，把所有蓮藕都撈走，然後春天才開始插種新

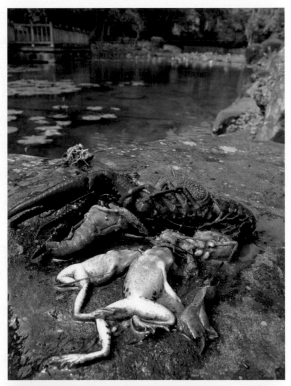

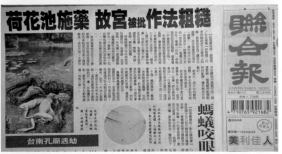

荷，往往不及在夏天長大開花，每況愈下已失去當年美麗盛況了，是播種時機不對？還是因池裡的美國螯蝦、福壽螺作怪。知道這幾年「至德園」的美國螯蝦、福壽螺危害，尤其對荷花新苗不利，於是「至德園」長年都放有蝦籠捕捉，成效未必

很彰顯，但也都在可控制範圍。

於是，下毒藥……是最快也最有效的方法，但是，一池生態也跟著陪葬，這是哪一個豬頭想到的「撇步」，這年頭還有人這樣不顧生態，在水塘下毒藥？而且是一個名為生態公園中，萬一有孩子不知道有毒還戲水呢？這是不是已違法（池邊告示牌寫著禁止釣魚！那自己毒魚就可以嗎？），故宮博物院的主事者知道嗎？

外來種如美國螯蝦、福壽螺危害本土生態，對原生種小魚蝦也造成壓力，為了清除外來種生物就直接下毒藥，那更脆弱的原生物種，卻首先死光光。2012年「至德園」就下過兩次毒藥，整池生態毀掉；好不容易2013年春天看著開始又慢慢恢復生機，很高興小蝦回來了，又看到許多小魚悠遊，也看到一池黑點密密的蝌蚪又出現了，表示又有青蛙回來繁殖下蛋，小網子一撈觀察也發現很多水薑，表示生機又有些希望。

時隔兩周再去「至德園」，還沒入園已聞到辛辣毒藥味嗆鼻，我就知大事不妙，走進池邊腐臭味瀰漫，水底到處是陳屍，水薑、螯蝦、青蛙、魚蝦、蝌蚪……簡直是一灘「死」水，才以為可以慢慢回來的生機，一夕毀了！

這年夏天，「至德園」這裡將不會有蛙鳴，這裡也不會有過去蜻蜓、豆娘滿天飛的畫面，就算是一池荷花再美，也是讓人心傷！

這張照片的小鯽魚，就是至德園荷花池所拍，我還當藝術照天真想表現「死亡與花開」……，現在已找不到小鯽魚蹤影了，早就消失了……。

真慘，原來都是被毒死的。

原來，美麗都是哀愁換來。

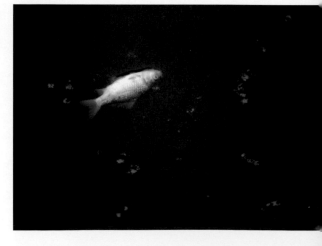

板塊接壤、四面環海的脆弱寶島

颱風夜。

記憶裡，小時候在宜蘭鄉下的颱風都很嚇人，颱風夜簡直就是驚魂恐怖之夜……

颱風來襲前兩天，家家戶戶開始忙碌防颱工作，那時都是鋪瓦片的老房，大人得爬上屋頂，用磚頭再壓緊瓦片，或灑上濕稻草增加壓實重量……怕整個屋子被吹走、屋頂被掀開，得把樑柱用繩子綁緊，然後延繩釘上地樁，鄉下人慣用「綁厝角」防颱，也就常常唬弄小孩子：「若擱不乖，風颱來時抓來綁厝角……」

窗子外是以木板整個再封住，然後從屋內以橫竹竿栓束緊實，大門也是同樣方法來準備，就等入夜後再反綁，所有家人就封在「失電」屋裡依偎度過颱風夜。

那時的磚牆瓦片半房，說來其實簡陋也不靠實，強風一吹都可感覺牆壁跟著震動，屋頂瓦片會像打水漂，嘩啦啦掀了開來，整個房屋都在漏水，瓦片陣陣飛落，屋外大颱風，房內是小颱風……，準備的蠟燭派不上用場，只有微弱手電筒還能照照心安……

　　所以颱風夜在屋裡躲颱風的最後據地，往往就是客廳大神明桌（紅界桌）下，因為神明桌往往是採最好的檜木，方正又扎實，是鄉下人家當中最貴重的一個，再窮也不讓神明桌寒酸，是鄉下人家裡最堅固的最後防線。

　　小時候颱風夜，就是躲在神明桌下長大的，就算整個屋瓦飛掉，也砸不到人……就算整個房屋倒了，在神明桌下也不會壓到還能逃生，大家相信神明與祖先會庇佑，其實是拜堅固木料所賜。

　　印象很深的一次，經歷一夜彷彿轟炸機不停來襲的颱風夜，天色魚肚白中，風雨漸小，我們從神明桌下依稀看見整個屋頂幾乎不見了，磚瓦飛落整個屋裡，一片狼藉殘垣斷壁中，唯神明桌安然護庇著親人……

　　出社會後，新聞工作的三十多年，颱風夜都是失眠夜，前二十年都因外勤必須隨時待命，後十多年因為是主管，也都隨時要注意颱風動態災情、調度狀態。

　　而現在颱風夜，還是會失眠，只因為還沒調適從小到老對颱風夜的擔心……

　　梅姬颱風中午過後眼牆準備花蓮登陸，台北盆地效應風強雨驟特別明顯。打開窗戶觀察一下外面風雨狀況，就直接看到一對夫妻，在路上被強風吹得團團轉，雨傘開花鞋子掉，狼狽得幾乎摔倒。

　　風雨過後就是晴天，台灣人的韌性在圖中：「在哪裡跌倒，就在哪裡爬起來，頂著風雨扶持勇敢繼續走！」

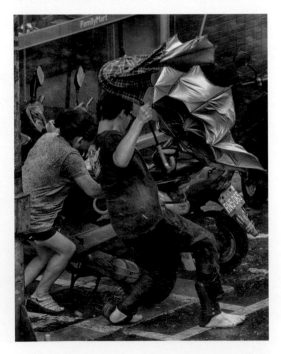

　　家裡附近公園廣場，幾棵老榕樹被梅姬摺倒，還被吹離原來樹穴十公尺；一向根系侵略性很強的榕樹，也難逃一夜肖婆梅姬肆虐。看了一下它們生長環境，廣場鋪滿步道磚，樹穴又一米見方，長期人們踩實地磚，樹穴提供不了該有呼吸與水分，偌大的老榕不知生病多少年？看似鋪天蓋地樹形，但土裡根系是出奇的渺小。

　　樹木展開多廣，根系就會跟著一樣伸展，頭重腳輕的樹木在強風中一如醉酒，搖晃幾下就會仆街。

　　沒強固根基的風景，老天自然會慢慢收回。

　　失去養分的土地，就沒有翠綠遮陰的福分。

　　世俗不也是，修持本是恆久不違心的鋪陳。

　　麥德姆中颱雖然沒有帶來太大災情，卻扳倒了台東池上金城武樹，但SNG車卻紛紛拉到天堂路，整點播放金城武樹倒下後的最新進度。

　　一棵茄冬樹的倒下，我們會想到什麼？

　　想到金城武廣告裡的美好，就這樣逝去？想到才去朝聖過的回憶，將這樣消失？還是惋惜美麗景點將不再？還是想到還沒去朝聖，怎就消失？或替天堂路那些農民慶幸，終於沒了樹少了遊客，回歸過去寧靜農村？

　　一棵茄冬樹的倒下，我們看到什麼？

　　先說這棵倒下的茄冬樹，我們發現它的根系異常的淺短，嚴格說起來並非一棵健康的樹，照理說一棵數十年的大樹，它枝幹與綠葉覆蓋範圍，它的根系應該也有相等範圍，但這茄冬樹頭重腳輕完全不符比例，相信十級風勢就能輕易摺倒它，就算麥德姆沒摺倒它，下一個颱風也會……。

　　為何根系如此淺短，看它生長環境即知，它根部一邊是產業道路與田地垂直護堤，是用鵝卵大石堆砌並以水泥填縫，亦即這茄冬樹只能有一半根系，本來該有360度可延伸空間，在護堤邊只剩下180度而已，健康馬上對折。

　　根部的另一邊呢？其實就是壓實的柏油路，土地沒有呼吸，環境冷熱、水與空氣都可能被隔絕，加上人車來往紛沓，更把道路加倍夯實（缺乏空氣使土壤中的空氣無法產生對流，樹根也會窒息）樹根少了生長空間，也就只能生長在淺層。也就是說這棵樹根本沒有應該有的樹穴生長環境，怎可能永保健康？

這兩年遊客多了、車輛多了，也無形中增加環境壓力，也就雪上加霜。這棵茄冬樹當然會被重新扶起來活著，但若沒有重新給它相對生長樹穴、空間與環境，下次颱風再來，它還是會再倒下一次給大家看！

一棵茄冬樹的倒下，我們要警惕什麼？

台灣很美，但很脆弱，所以時時掛心：要珍惜！

台灣地處環境特殊，尤其是金城武樹所在，正是菲律賓板塊、歐亞板塊交會處，地震頻繁；台灣在西太平洋邊緣，也是夏天颱風必經路線，所以風災雨洪都難以避免，總是有雨成洪、無雨變旱。

會倒下的只是這棵金城武樹？

如果我們不再給這島上生靈有美好生存環境，不再友善我們的土地，那倒下的將不會只是一棵樹，而會是一片森林、一座山……甚至是整個台灣！

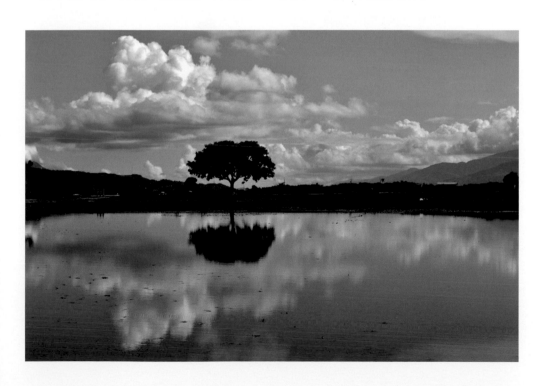

火耕

　　火耕，是最早、最原始農業耕作方式，在沒有化肥，有機肥料是施肥方式，在翻耕整地階段，火耕一直是很普遍。

　　燃燒稻草、雜草變成作物成長肥料，但製造的濃煙霧靄污染空氣，又是另一害，慢慢的火耕在很多地方被禁止，譬如高速公路沿線、國家公園或山林地、在鄉村城市都市邊緣……

　　慢慢的，化肥百倍於灰燼或有機肥功效，火耕的濃煙已幾乎消失不見，土地惡劣酸化劣化也就逐漸出現，我們吃的食物也就都來自化肥催長而來……

　　火耕未必是最佳耕種方式，但我懷念我小時候常看到的場景，因為知道翻土過後就要豐收，我依稀記得聞得到來自土地散發的芬芳……

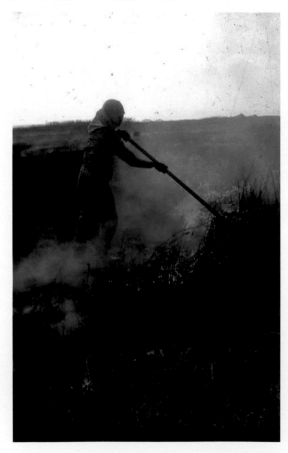

　　車子在蜿蜒山路開著，看見裊裊青煙竄起，然後看見一個老農在園子裡燃燒著雜草、枯枝，逆著光的光影很美，下了車拍了張照片，問他燒雜草做什啊？靦腆的老農說，燒一燒當作肥料，準備要種幾棵樹……

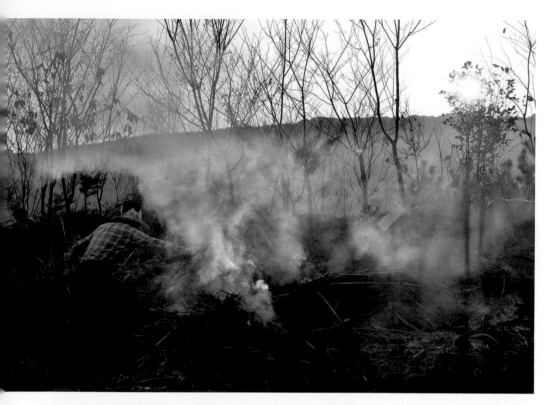

　　然後他說現在都不能亂燒東西，等下若有人打電話給119報火燒山，那麻煩就大了，他慶幸只燒一點點……黑煙是汙染、燒東西會被報案，老農老傳統火耕方式，也就將隨環保意識抬頭，慢慢成為記憶。

　　那天，看見在陽明山公園範圍內的花農，整地時順手燃燒掉樹木雜草，他戰戰兢兢說：「是可以當肥料，但現在不行了，警察等下會來開罰單」，燃燒有二十分鐘，當火熄滅後，老農如釋負重跟我說：「燒完了，好哩家在……」，當下我直覺火耕已彷彿是作賊……

　　我一向鼓勵學員：攝影，可以跟土地親密連結，不要只是看浮光掠影或只追逐表象的賞心悅目，當你越貼近土地，越能感受土地的溫度，那也就能增加作品的厚度。

農耕之美

台灣中南部旱象尚未解，這場春雨又不足，看來許多良田這季都必須休耕，部分已插秧的水稻田，田水都來自田頭馬達嗡嗡不停抽取地下水因應。

農民說，現有馬達還是幸運，以前就打井，現新申請已都不准，沒馬達抽水的農民只好望天興嘆，田邊的池塘已乾涸見底多時，池底都已長出綠草；穿過阡陌的溪流也幾乎乾涸，溪流中央已露出灘地，剛好成為水鳥高蹺鴴棲息處……

路上遇見老農駕著牛車，我說現在牛車應該很少了吧？老農說：「已經很少了，且現在也用不了多少天牛車，沒什麼事好忙……」一場大旱，讓該忙碌的春耕時節，彷彿變得安靜許多，我還感受到，鄉間裡瀰漫著淡淡的憂愁……老天何時解除旱象？

終於，嘉南平原開始春耕了，蔬菜專業區也開始忙碌起來，台灣西部美麗大地的圖案，像一匹原民織布般純樸而藝術，真美‼我們生於斯長於斯，卻都往往把土地的美輕忽，多看一眼，土地的美不只是育養我們，也豐富心靈的充足……

迷途之鶴，生態 vs. 生活

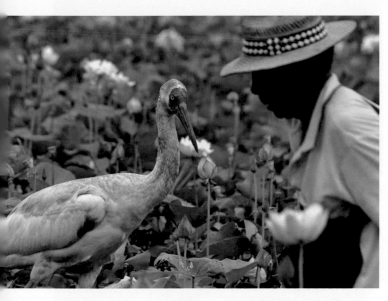

西伯利亞小白鶴迷途落腳台灣，在金山蓮田已七個月，大家一定很好奇：牠的食物是甚麼？為何能讓牠徘迴不去？

這蓮花田周邊跟其他台灣農田一樣，有著長年共同公害：福壽螺與美國螯蝦。這些都是當年有人無知錯誤引進的遺害，以為引進福壽螺有原生田螺美味可供饕客食用，但台灣人發現福壽螺並不好吃，被棄養的福壽螺繁殖力太強，殺死消滅它又太難，加上養鴨人家已很稀少，福壽螺也就沒有鴨鵝天敵，然後狂肆佔據整個台灣田園水域，吃食稻作、水生植物嫩莖幼苗。

而西伯利亞小白鶴迷途台灣，剛好也喜歡吃福壽螺，還有美國螯蝦，而這兩種食物不虞匱乏，加上有一道素食美味「蓮藕」可當點心，所以落腳在此七個月不去，只是老農黃正俊的蓮花田被牠吃掉許多嫩莖的蓮藕，所以今年花開、蓮子都較往年遜色些，但老農說：小白鶴喜歡，就給牠吃吧……。

老農黃正俊不驅趕、不吝惜，待客如座上賓，難怪小白鶴捨不得離開。而友善生態、友善土地、友善環境、友善眾生，我們都得細心思量。老農做了最佳示範。

外來的作客西伯利亞小白鶴，剛好來此去除公害，或也是另一種額外收穫，它半小時內就抓到五隻美國螯蝦，一口就吞入，如果有千隻白鶴，福壽螺、美國螯蝦勢必得到控制？（P.S.但任何引進外來種不當的生物，都應被嚴謹評估或禁止，

過去也有很多例子引進
一種生物控制另一物
種，結果失控成害，美
國螯蝦、福壽螺、垃圾
魚、泰國鱧、魚虎、烏
鰡⋯⋯在在都是血淋淋
的例子，完全改變了台
灣水中生態。）

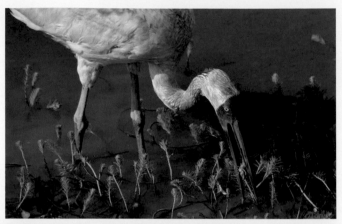

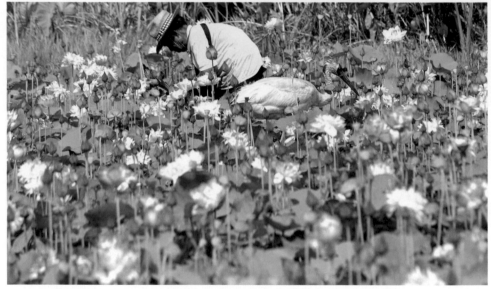

蓮花田裡的一老一少。

老農黃正俊與他呵護七個月的迷途小白鶴，在午後盛開蓮花田各自忙著。

友善生態、友善環境、友善的土地、友善的人們、友善的台灣，這隻滯留在台
灣的西伯利亞小白鶴應該深刻感覺⋯⋯或哪天牠回家了，告訴家人與同類，或還帶
著更多的白鶴來台灣，因為這裡的美好與友善，讓牠想再回來也說不定⋯⋯

九、典藏台灣

台灣到底有多美？大家都會說：很美！福爾摩沙美麗婆娑之島！當然美。

也許大家都跟我一樣，筆墨描繪，未必能形容出三分，就是用影像去紀錄，也無法複製出完全。但是，能在這塊土地上每日每時每分身歷其境，都能眼見真實感動的美麗，也都是大家共同經驗。

擁抱自然山林

玉山就在天上

　　好久沒爬大山了，又翻到這張照片，腳癢癢又想去爬高山，這照片看似很貧乏無趣，但卻是難得奇景，雖未必是千載難逢，但有機緣看到者，應該是極少數的極少數，也許遇見了或也不知道它是怎一個情形吧！

　　這是從玉山峰頂看日出時，回頭看到的一個畫面，下方的山脈是阿里山山脈，在玉山的西邊，此時太陽剛從東方地平線升起，阿里山脈還在陰影中，但是薄霧的天空就像一面大螢幕，太陽把3952公尺的玉山影子，高高照映在空中。

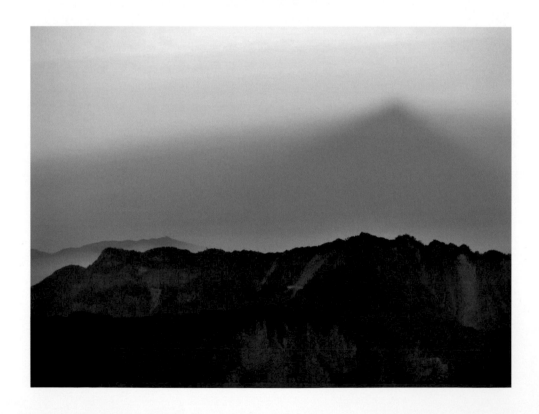

　　玉山的影子竟如此高大雄偉……像一座海市蜃樓的金字塔，讓人不得不肅然起敬。站在台灣第一高峰頂上的我們，身影或也一起在那影子尖端上，卻渺小到不可尋、不可認……

　　大自然怎能不敬畏……我們是如此渺小！

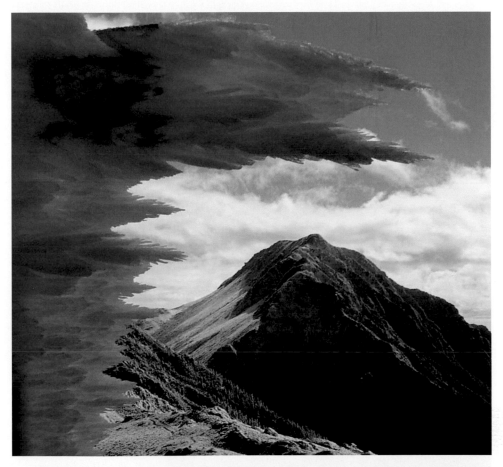

　　那年要去攀南湖大山，途中天氣惡劣冷雨不歇，我們一行被困在審馬陣山屋三天，眼看天氣已無法變好，也就放棄登頂的計畫。冷冽的夜不好眠，夜半聽見風雨中敲打屋頂的金屬聲，打開門縫伸手向外撈著，看見冰霰在手心上跳躍著。天一亮，走出山屋，發現整個山頭一夜間已瑞雪銀妝，也是那年的第一場瑞雪。

　　台灣的雪景真的很美，讓人讚嘆。因天氣惡劣被困山顛，卻因此坐等逢上美麗雪飄，登不登頂也就無所謂了。人生風景亦同吧！既已攬盡路程上一幕幕絕美，完美終點到得了否？好像也不必太去計較……了無遺憾了。

　　從審馬陣草原往南湖北山中間，小小稜線上的這棵枯木，不很高，但不得不被看見，因為它是這草坡上最高的一棵樹，可惜早已死亡，可能在一美好夏日的午後，一道明亮的閃電鑲住了它加持，然後生命就定格了，細枝隨日曬雨淋、風吹雪壓而腐朽，但主幹依舊挺著……要拉出最長歲月，不輕言倒下。

新竹霧社櫻

　　迢遙百里路，進入新竹五峰百轉千迴的山徑，顛簸兩日夜去了觀霧，只為欣賞一棵櫻花。

　　這株櫻花深在崇山峻嶺二千公尺觀霧山區，每年這時節開出滿樹小白花，小小花朵與她巨大的身軀無法比擬，但白花綴滿數十公尺樹身，有如雪國樹叢，讓人嘆為觀止。

　　這棵巨大的櫻花樹，在十多年前我就極力推薦為「台灣第一櫻」，不只是樹圍、樹高都是全台第一，而且她還是道道地地台灣原生特有種的「霧社櫻」。

　　近年賞櫻風潮興起，或大家在許多賞櫻景點看到許多美麗櫻花，除了台灣山櫻或少數本土櫻花，幾乎都是外來嫁接的日本櫻花，例如昭和、大漁、吉野……等，而真正屬於台灣本土的櫻花，大家反而陌生了，雖極力推薦這小而美的霧社櫻，而這株巨而大的真正櫻王，可讓阿里山的櫻王櫻后打回成小小孩……

　　認識本土、親近土地一直是我的初衷，所以總帶著攝影學員上山下海去探訪，不遠千百里就是要讓心裡再一次感動，而學習攝影，就是親近腳踏土地最好的方式。

嘉義黃花風鈴木

　　本來只是偏遠鄉村一條溪流的防汛道路，但為強化堤防穩固，只是無心種了一整排黃花風鈴木，如今樹木長成開了花，成為一條意外的黃金隧道，今年此地紅了，明年也不在話下，遊人還是會如織。

　　前人種樹，我們不只是乘涼，而是成就一方絕美風景。種樹真的很重要，不只扎根深化土地，也美化出本默默無名的僻壤。

　　小時候生長在多風多雨的宜蘭，祖先入墾後為防夏日颱風、秋冬東北季風的寒，總在房子的東、北、西方向種滿竹子或樹木，只留南邊開口⋯⋯成了三合院竹圍型態，煮飯柴火是現成的稻草，我們從不砍樹當柴薪，老人總是告誡：竹圍是生命身家的保障，可以爬上去築窩玩，不能砍它入灶⋯⋯

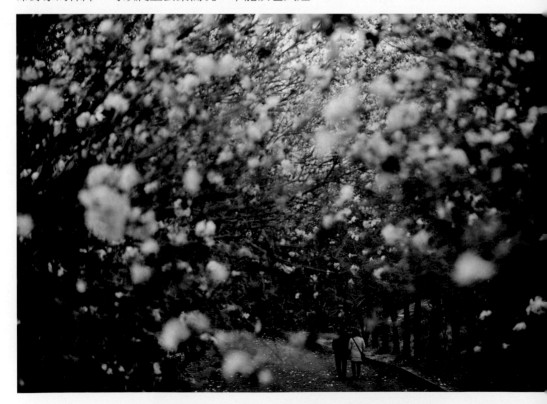

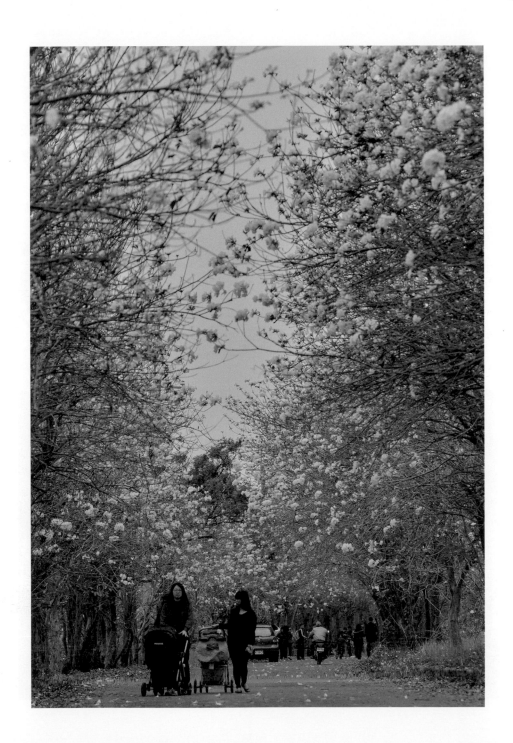

台南木棉花

晨霧，台南白河林初埤木棉花道。

天剛破曉，濃濃化不開的春霧深鎖嘉南平原，樹上朵朵木棉紅花忽隱忽現，像極閃爍火花迸開又謝再開，早起運動的居民從霧中走來又走去，我們快門聲音則喀嚓又喀嚓，為一季春天的盛綻鼓掌再鼓掌。小村落的木棉花道，當一日紅了起來，數以萬計的遊客就會拼命趕集湊熱鬧，一窩蜂來然後一窩蜂去，兩周熱潮後，小村一年還是會有五十周淡淡的孤寂……

可是，我比較在意，大家對土地上所有的喜愛，是否可以化作日常也能付出的心意？

木棉很高，但厚實的花朵飄落時擲地有聲，是很扎實的飛翔，我喜歡，看看舊照片，當作今春的歡喜猶在……

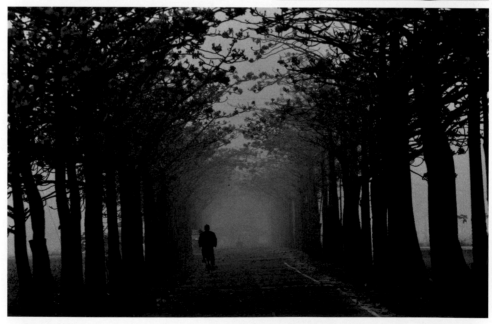

宜蘭明池瑞雪

那一晚的凌晨，明池下了十九年來的第一場雪
我趕去山上時，才發現一路上冷冽中的孤寂
晚上到白天，我抖著身體拍攝難得到來的白雪
因為我知道，不單為攝影而是要雪下在這裡

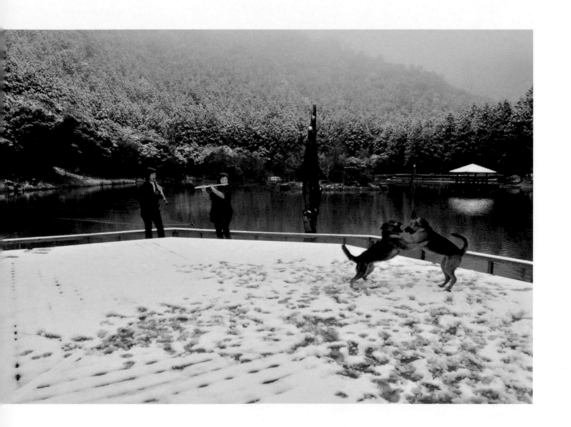

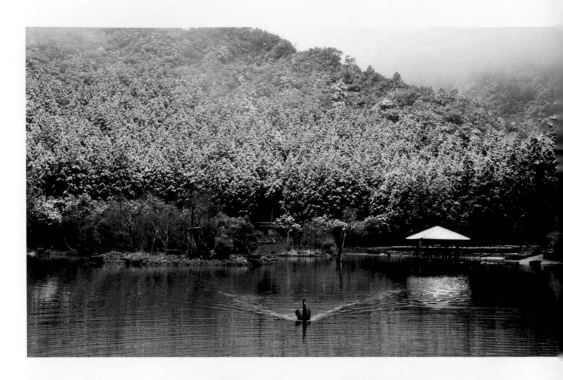

早到晚來惆悵人
紅櫻白雪恨相見
那是老天
撥錯盤算
誤失擺放
我又懂了
大寒剛過還不是春天
我也知道
春天應該也不遠

　　2016年1月24日超級寒潮襲台，山區處處大雪紛飛，可能是百年難見紀錄；北橫路上遇上山櫻花開，卻也見白雪壓枝，唐突紅白……只好當作畫片定格。

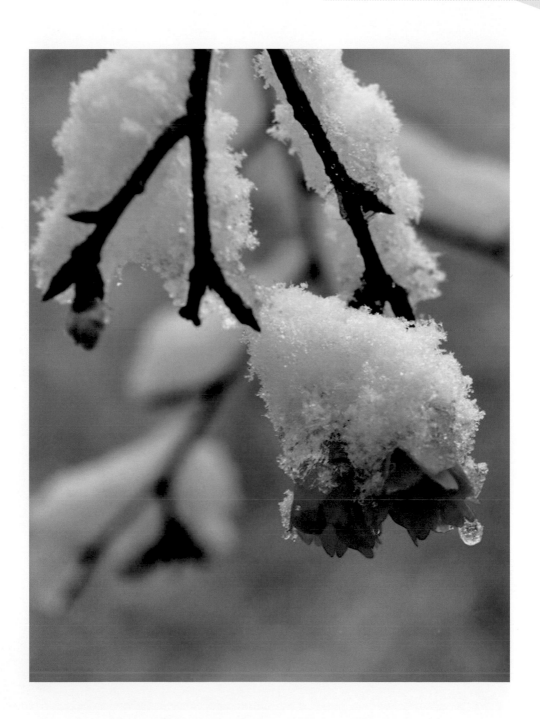

絕代風華

馬祖

　　霧靄若隱若現中，我從南竿雲台山望向北竿，彷彿是一座美麗海上仙山，最左遠處是最靠近大陸的高登，最右後方，曾是公投計畫中博弈之島，中央最高的壁山298公尺很好認，它的山腳下就是最熱鬧的塘岐、北竿機場。

　　美麗，有時是身在其間不自知，有時總要抽離、遠離、遠觀，才能體會看出或感受出真髓。

　　世俗，一如這般，或許多了迷離也多了詩意與美麗。

　　風景，如果清澈，或只剩下畫片那般呆板貧乏無味。

不管是光復大陸，

還是爭取最後勝利……

終究就如水無垠，

泡沫一般如此這樣……

金門

　　攝影，也可以讀歷史。

　　當下影像定格瞬間，隨時日遞增，歷史開始亙古恆長起來；何況定影有歷史的主題，當下正連結過往與未來。讀歷史最大的意義：在於讓未來者避免重蹈覆轍，免於戰爭飢餓、天災人禍，免於所有生靈再受害。

　　歷史是人寫的，很難一下蓋棺定論，總是隨時間而褒貶是非自然會溢出定論，再如何修補也是要未來變得更好，而非潤飾塗抹去除原味。塗抹與篡改是同義詞。古蹟也同，如同保留歷史原味，讓讀歷史的人有所警惕和啟發。

　　金門北山古洋樓，留下古寧頭戰役槍炮彈痕跡，牆上彈孔在午後雖然透著軟軟陽光，但依舊可以看到微弱的光芒。每次帶學員去金門總會去看它，午後的逆光。

　　洋樓是黝黑，就是要大家感受歷史的一段黑暗，滿布的彈痕斑駁如可歌可泣，但黑牆擋不住光明，參透的不止是光，而是要我們也要一起參透……

　　前兩年那牆上大彈孔竟被水泥填滿了（P.S.可能是要加強殘垣斷壁的無心之過）歷史砲彈孔被填滿了，我的感覺卻空虛起來。於是我想到，最完美並不是完美，最完美的還是保留原味，帶有不曾修飾或遺憾的原味，它更能啟發所有人的感覺，彷彿失去一道光影……攝影中的歷史就會少了一分況味。

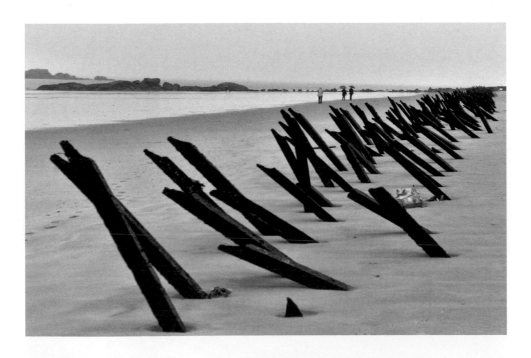

潮來潮往，忽隱忽現；
恩怨情仇，若即若離。
古今從來一杯泯恩仇，
放眼天下三句閒話多。

　　金門因國共一甲子戰爭、對峙，許多景觀相當特殊，譬如阿兵哥多、據點多、地雷多、坑道多，過去只要有空地，就會豎立一根根尖銳反空降樁，海邊也佈滿反登陸的軌條砦(鬼條柴)。如今兩岸關係和緩，褪去戰地緊繃氛圍，阿兵哥變成稀有需列為保護的瀕臨絕種生物，許多當時極機密的要塞據點被廢棄，許多神秘坑道也慢慢開放給遊客。

　　殘留在海邊的軌條砦，就像現代裝置藝術品，潮來掩沒、潮去顯現，題目就叫做猙獰的戰爭，無言控訴人類的貪婪與殘忍。

　　現在呢？

　　原本「禁止上灘」，有成排鬼條砦鐵絲網、滿佈的雷區，天兵水鬼也不敢越雷池一步。

　　後來「禁止下灘」，雖然除雷了，但可能潛藏的危險，讓遊客總是忐忑不安。

澎湖

　　每到北風吹起，我的腦裡影像就會有這張照片。

　　那一年，季風的澎湖，除了一些木麻黃，草木枯黃的風景其實有些單調，但我竟出奇的喜歡，那一種鹹濕海潮況味，翻滾著出世原來可以就是這景象。

　　喜歡這一戶住家的竹簾，擋住了風沙，但也讓光線不被阻隔在外，細細簾縫透著季風的氣息和聲音，偶有老者騎著老鐵馬，咿咿呀呀嘎嘎和著風聲而過，而風景變得立體起來，像在日子格子薄上寫詩……還是可以有佳句！

1982 澎湖‧季風 Linshyiming

1981至1982年間我在澎湖服役，藏了一套相機在部隊（其實連營長都知道），每逢假日就帶著它拍了許多澎湖的影像，有底片有幻燈片，拍了好幾千張吧。但歷經時日斑駁、搬家遺失……所剩殘留在手已不多，很可惜的一段記憶。

服役時，一到假日就走入民房古居、海濱或巷弄，而每年十月到隔年三月的季風讓人感受深刻。竹簾，可透光，但可擋風、防風沙……從室內外望，單調構成的風景卻很美，是當年對澎湖的印象。

時間其實早已過去
人事本來必定全非
季風還是在這季節
最多是北風轉東北
黑水溝依舊黑水溝
記憶終究只是想起
舌尖那鹹濕的海味
一如被撕去的日曆
有過卻難在目歷歷

閉起眼睛季風再起

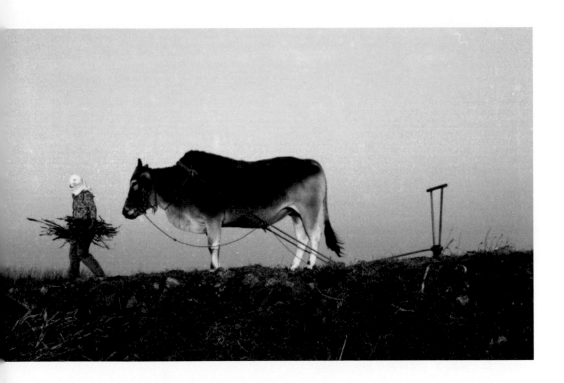

　　在貧瘠土地上，一隻老黃牛，還有一個默默翻土耕作的女人，這是澎湖最常見的畫面。

　　澎湖有句俗諺「澎湖查某台灣牛」，意即：澎湖的女人就像台灣本島的牛一樣辛苦。

　　早年澎湖青壯男人，不是討海捕魚維生，不然就是遠渡到台灣本島求職謀生，貧瘠的土地、半年的季風，農作物除了種些花生、地瓜或雜糧，也產不出什麼高經濟作物，靠農是無以維持整個家計。

　　男人都離家討生活，剩下老少與婦女，旱田工作就落在女人身上，整地犁田、播種除草、收成都全是女人一手全程包辦，所以在澎湖常看到包著頭巾的女人孤獨工作，在海邊採集貝類加菜的也是婦女與小孩。

　　三十年前泛黃的畫面，灰藍的天、黃土黃牛和女人，如今應該不是這樣風景了，但是女人撐起半邊天，古今未來應該在哪裡都一樣……。

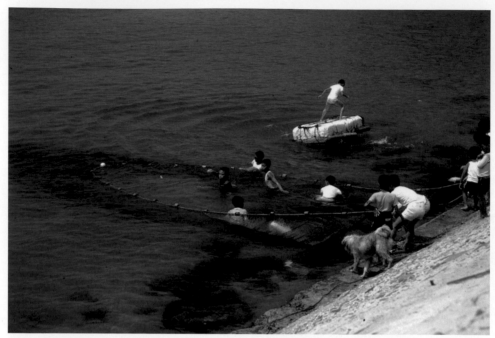

1982澎湖・外鞍里〈曾經被禁錮的海岸線〉

　　拍攝這張照片至今三十餘年，有些褪色……但畫面裡一群四到十歲孩童午後的捕魚遊戲，還栩栩如生留著；他們先讓乘著保麗龍塊的大孩子，到較遠處去灑網，然後有人負責趕魚，另外的孩童擔負收網，大家合作無間。

　　這些孩子現在應該都已壯年，耳濡目染學著大人，從小把捕魚當做遊戲，捕魚是否成為他們的職業？或已經是某公司大老闆？

　　親水、親近生活的環境，是當年孩子稀鬆平常的事，在山爬樹、在海捕魚、在田打泥巴仗理所當然。

　　現在都市水泥叢林，孩子不知泥土的芬芳，孩子不知海水的鹹濕味，父母把孩子「管教」得乖乖，然後只知K書考試、電腦線上遊戲，不像以前的孩子像個野孩子，然後隨時去找外面的野孩子，一起上山下海野去……

　　是環境讓我們難能親近土地？還是身為父母的我們限制了孩子空間？

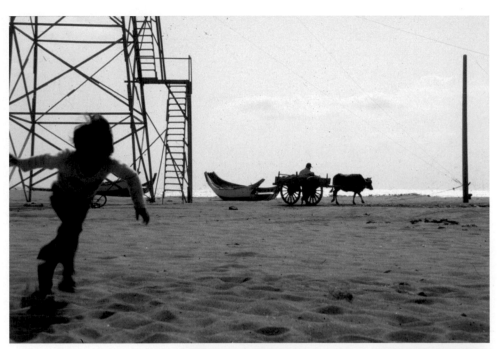

1981‧澎湖山水‧〈曾經被
禁錮的海岸線〉

　　牛車、船隻、大海，
老人、婦女與小孩，當年
在澎湖最常遇到。

　　在海岸被禁錮的那年代，躲著海防拍照，小孩也快速直覺躲開，但他不知道不
偏不倚躲進畫面裡來，一躲已三十載。

　　用現在眼光來看，只是沙灘與海，為何不能攝影？
　　用未來眼光來看，我們四周環海，為何疏離海洋？

彰化芳苑

　　日子就在風頭水尾。

　　2013年10月5日菲特颱風正從北台灣外海掃過，「大大學堂」攝影班依舊從台北出發，學員包括來自宜蘭、台北、桃園、新竹、苗栗和台中的朋友，我們不畏風雨去了芳苑濕地體驗蚵農「牛車耕海」的滋味。

　　風很強很急，但老天卻給了我們無雨的空檔，一行三十多人體會了「風頭水尾」的況味。

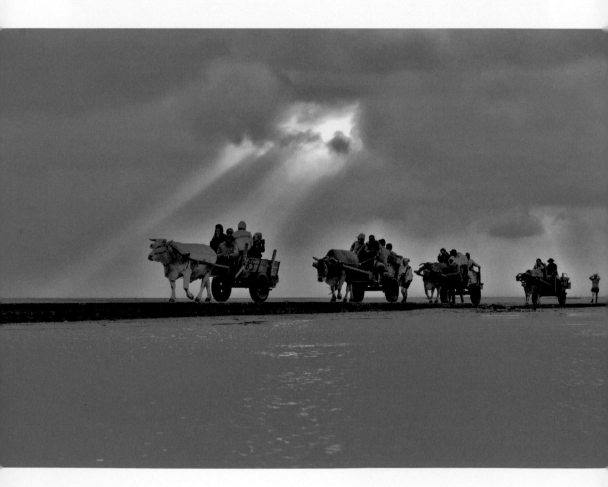

　　芳苑大城這塊濕地，原來是國光石化的預定地，趕走了石化拋棄了經濟，貧脊的海岸線正在轉型，也許生態旅遊也可以還是生機，這全台唯一的牛車耕海已慢慢消失中。我們來體驗它，或也能綿薄盡到繼續保存傳統蚵農耕海景象。

　　我常說：「攝影，讓我謙卑貼近自己的土地」，說的就是像這樣景況，我們搭牛車，聽牛的故事、聽土地的故事、聽海的故事……，我們頂著強大海風、彎腰在泥濘濕地上攝影，風頭水尾的艱辛世俗，點滴在心頭，而這些都在我們生存的土地上真實上演的生活故事。

　　我們越貼近土地，看到的嗅聞的都會是帶著泥土香味的真味。

淡水

到淡水拍照，要追溯到1975年編校刊時，做了淡水專題；其後也就常常流連水岸，看潮來潮往、夕日漁舟歸航……。

那時是不能隨便對著河口亂拍照，不然海防阿兵哥就吹哨子阻止，水岸往河口西方向是鐵絲網圍著，是海防軍事要塞，民眾不能越雷池一步，那也是台灣海岸線幾乎被禁錮的年代。

當年淡水小鎮沒有外來遊客，老街老店有些蒼涼，但在午後街上行走有如時光停止，比起現在如過江之鯽的遊客，我還是喜歡我印象裡的老淡水，搭著北淡線藍皮火車，穿過關渡隧道，沿著淡水河伴著觀音山，搖搖晃晃流浪到淡水。

1975年淡水的黃昏，附近居民與孩童在水岸邊拋竿垂釣，那時淡水河水質還是很乾淨沒啥大汙染、魚蝦多也肥美。漲潮時河口鹹淡交融的水，幾乎與堤岸齊高，孩童只要蹲下就可觸摸到淡水河水，後來因水患讓堤岸慢慢被加厚加高，不知不覺中也慢慢隔絕人的親水。

以前淡水的堤岸（現在稱之為黃金水岸），從渡船頭往西走不到一百多公尺（約莫現在標示馬偕登岸處、郵局、Starbucks前）就沒路了，有高高鐵絲網圍著隔絕，裡面駐守著海防部隊，帶著相機還會被告誡：不能拍這裏，也不能對著河口方向拍……

那時還是一個戒嚴封閉的時代，鐵絲網這邊可以玩水，鐵絲網那裡不能拍照。現在是水岸走到底，隨便你拍照，但你玩不到水，何況上游污染河水流到這裏，你若膽敢去河邊洗手……請便。

1975至1976年，負責校刊編輯工作，就近製作壹篇「淡水專題」，那時淡水是一個非常安靜的小鎮、小漁港，老街的老舖生意都不甚佳，除了水產生意小額交易外，感覺經濟好像不很活絡；就算是假日的水岸邊也沒幾個外來遊人，最多的是附近學校學生流連，還有附近孩童在水邊釣魚、戲水，不然就是修理小舢舨、捕魚網的老者。

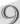

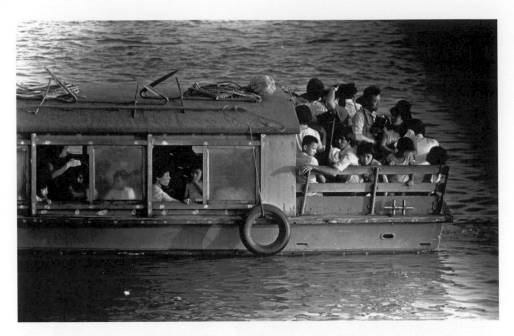

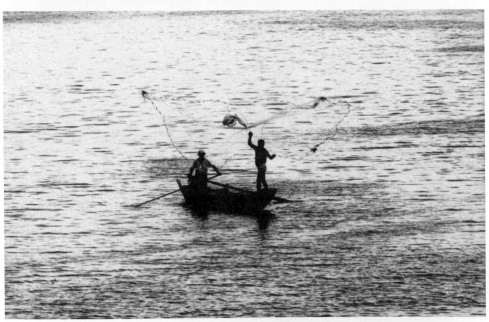

　　往八里的渡船不似今天川流不息，當年還沒有關渡大橋，渡船只是供淡水河兩岸居民通學、交通便利，因班次並不多，傍晚時總覺得班班都客滿。

　　可惜當年所拍攝的淡水底片，幾乎已遺失，夾在老垃圾堆裡能夠找到，已剩不了幾張，這是其中一張。當年淡水街上的午後、彎曲巷弄裡的光影、斑駁的牆純樸的臉龐，找不回的影像，只剩記憶……

　　1976年淡水，那時淡水河面還能見到搖著槳的舢舨，還有拋著傳統八卦網捕魚方式，水的波紋、漁人撒網的美姿、網開的弧度都很優美，尤其網底一圈鉛錘入水「唰啦……」水聲、水花都很迷人，現在這景象應該不容易看到了吧！

　　淡水的漁船一直不多，也都是較小型漁船或舢舨，不是在近海沿岸作業，就是在河口內捕魚，產量並不算多。所以當年淡水渡船頭、市場附近賣魚的攤子，都能看到鹹水、淡水兩種魚類雜陳，一個港口兩種鹹淡漁獲，在台灣也算是少有，這是過去我對淡水漁港的印象。

　　一船飄渺煙雨雲霧

　　一桿滿懷清風明月

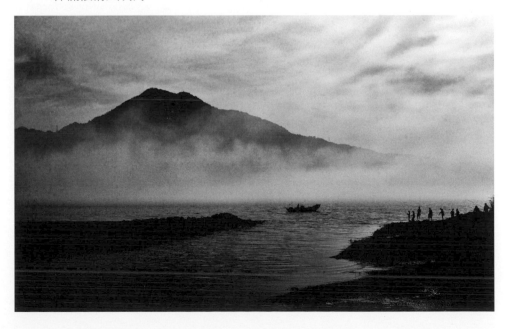

　　每年春天，當淡水河口貫入雲霧，又遇上台北穩定氣壓，就地形成的「平流霧」沿著河面直衝進入台北盆地⋯⋯。也就造就一幅水墨般的山水畫意，觀音岑嶺騰在雲霧上，點綴的漁舟釣客，讓淡水河口有著奇特的美。

　　觀音山、淡水河、漁舟、釣客和無聊的我。
　　然後煙雨濛濛加總⋯⋯才是我記憶底的淡水真味。

小人物的身影

「攝影，讓我謙卑貼近自己的土地」一直是我努力的小小願望，接觸攝影近四十年來不敢或忘。

快三十年的新聞工作，見識的人何其多，黑白三教九流何其複雜，除了因為工作必須，名器裏的所有色彩人事物，不曾斗膽攀附私流為朋友，或個性使然，不喜政經藝能江湖虛假做作聲張；讓我感動的往往只是卑微、庶民小人物，他們認真生活、他們快樂、他們滿足、他們讓人由心不得不羨慕；沒有高調、沒有吹噓、沒有爾虞我詐、沒有敵死我活、沒有政治貪婪、沒有遊戲人間或紙醉金迷、最重要他們真心過日子，緊貼著自己的土地。

九降風間的柿餅婆

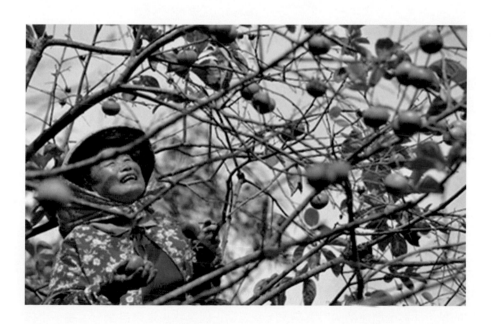

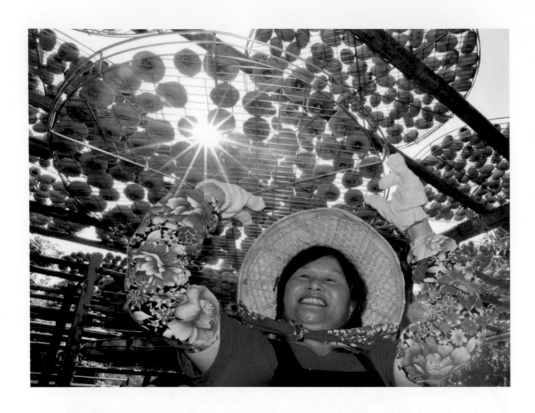

　　每年九降風起，我們攝影班都像候鳥一般，回到這裡分享新埔味衛佳柿餅廠劉家豐收的喜悅。

　　我跟柿餅婆姐妹結緣很早，在當年遊客還沒蜂擁而至時，我就感佩一個客家殷實純樸的傳統，藉九降風吹、日曬、炭烤……把生澀柿子，轉化成讓人垂涎的美味，我從不吝惜推介這保有傳統工法，歷經九日夜自然醞釀出的柿餅美食，更推崇柿餅婆姊弟間深厚的感情。客家硬頸精神與樸實在在都在她們姊弟身上看見。

　　我也感佩的是：在一切速成的現代，繼續堅持傳統自然製作的柿餅，不增添一絲加工原料、不偷工不減料，消費者吃的是食物，製作柿餅農家給的是良心與安心。於是，好多年前，我曾報導了他們，也在個人部落格寫了很多柿餅婆家族的故事，說的是：「與土地連結的殷實農家，我感動，因為我也是來自農村，鄉下小孩深切體會這堅持傳統的可貴。」

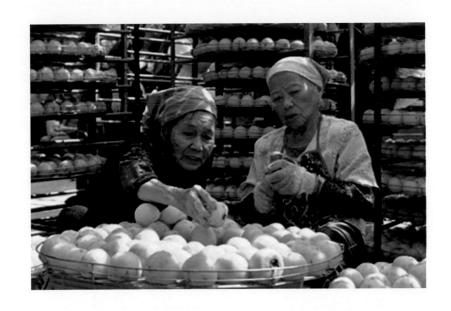

　　慢慢的遊客多了，我還是每年像候鳥般帶著新學員去探訪，沉浸真正可貴的客家真味，讓這裡像自己家的自在，能夠充分感受土地與人間的溫度。

　　柿餅婆知道我們十二月才要到訪，本來半個月前該採的石柿，特別留下兩棵等待大大學堂學員前來，讓學員可以看見果實累累的畫面，雖然剩下不到十分之一果實在樹上，但也豐富了滿樹數百鳥隻，明天就要全部採光，因為我們已經來過。

　　想起一句：為家人留一盞燈……而，為大大留兩棵樹，不也同樣家人的感覺……

　　我想，人們終不能悖離土地，那是一種無法割捨的臍帶關係，連結最深的真心與感情；從新竹新埔劉家的柿餅製作，我看到最直接的人與土地貼切連結，那是一種親密無可挑剔的虔誠與敬仰，人與土地是永不可分離。

公路養護員

在北宜公路危險邊坡鋤草的工人，是幾個來自花東的原住民，他們在陡斜且草長過人、毫無路跡下，如履平地用掃刀劈除雜草，這也是公路養護其中一項。

聊天中，我說：「這工作真的很辛苦又危險！」他說：「還好啊！不然你們平地人可以嗎？……」頓時我語塞。

再怎樣的工作，就算再勞力卑微辛苦，有不可被取代的實力，就有空間可生存；反之亦然，再如何尊崇高貴輕鬆的工作，一旦身陷淪為被取代的可能，前景不也一樣堪虞。

從鋤草工人堅毅表情中，他露出驕傲這一份工作需要的能力與付出，他是不可容易被取代！工作不分貴賤，展現自己該有容顏，都是可佩，具有能力加上願意付出，你不能的，他卻可以，有誰能否認他的專業？

拍下一張照片，只因我又學到了一點……

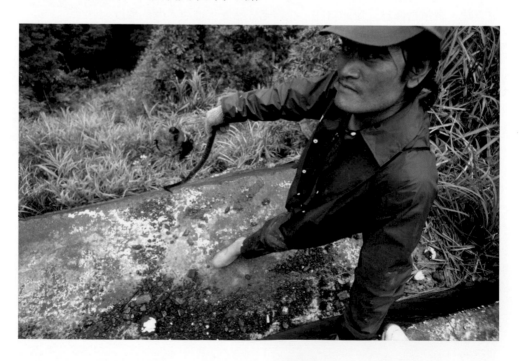

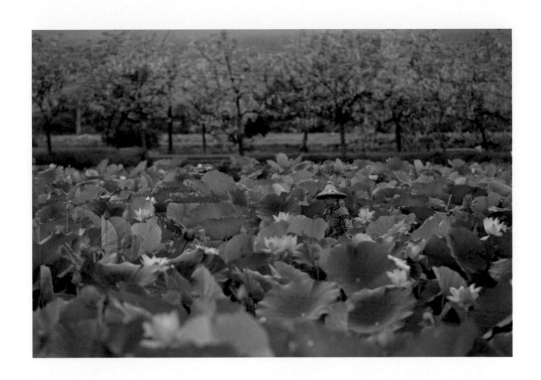

採蓮子阿嬤

　　心在花間還是花在心間？

　　別欣羨阿嬤一大清早就穿梭在花間，彷彿這樣工作真是很愜意，她心裡的花是要長出蓮蓬結子，她得忍受荷梗上尖銳的刺，小心撥開重重荷葉找尋成熟的蓮蓬，然後還有工序繁雜的撥蓮子工作，才能換得微薄收入。

　　而我們花在眼前在心間，阿嬤或正欣羨大家的閒情逸致，大老遠來賞花而不是踩著爛泥的工作，但她似乎或也甘之如飴。

　　有錢的人，住高級豪宅或高高圍牆別墅，所以都會說：羨慕以無邊風景為簾，以蒼苔為幕的鄉下人，風月無邊多棒啊！沒錢的人，草房陋居習慣了，欣羨高樓洋房難免會有，但要永遠以溫室關住他的身心，可能就不太容易了……

　　把心擺在花上，還是將花開在心上，想想，差異是很大的。

蹦火仔：聲光中豐收滿船

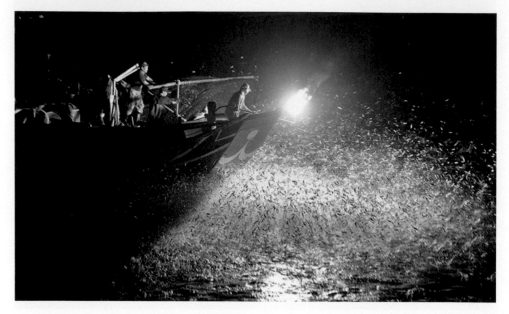

　　說到台灣幾種古老傳統海面捕魚作業方式，一種是拖曳網捕魚俗稱的「牽罟」，漁船先將大型拖曳魚網圍放海面，然後兩端繩索由岸上人員合力拖曳上岸，這需要大批人力，過去說法手碰到罟網就有一份，意思是說幫忙拉罟網就可一起分魚獲；「牽罟」現在只剩少數地方當作休閒玩樂寄情。

　　另一種就是「鏢魚」，在近海專鏢高經濟價值迴游的大型魚類，例如鏢旗魚；鏢魚手站在延伸船頭高高瞭望，用手勢指揮船隻行進方向速度，在顛簸海面上以快、狠、準射鏢叉魚，這需要高技術，危險性特別高，而魚獲量卻少，目前幾乎快失傳了。

　　另一種傳統捕魚方式就是「磺火捕魚」，目前只剩新北市金山磺港「明順」「全勝」「永漁發」「富吉」四艘漁船，每年五至九月在草里、野柳間海岸線，撈捕季節性繁生的青鱗魚，他們利用磺土(電火石、電土)加水後產生乙炔氣體，瞬間點火燃燒發出巨大火光，以吸引趨光性青鱗魚浮出海面，然後抓準時間火把突然往魚靠近，魚被驚嚇紛紛躍出水面，此時手叉網迅速往海面撈捕，這點火、手叉網捕魚

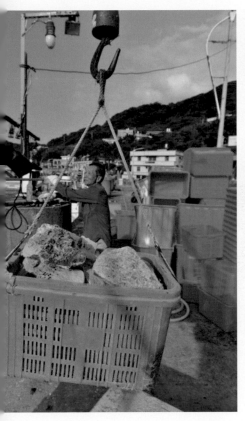

方式又稱「焚寄網」，每次磺火點著時會發出「蹦！」一聲巨響，幾公里外都可以聽得到，所以又俗稱「蹦火仔」。

　　磺火捕魚的「蹦火仔」，也面臨失傳命運，年輕人未必想上船作如此辛苦、危險工作，老漁工（船腳）慢慢會凋零。捕撈的又只是低廉便宜的青鱗魚，大都供應南部養殖龍膽石斑、海鱺作飼料魚，且一年只有四個月捕撈期。

　　這季節北海岸每晚總有上百名攝影愛好者守株待兔或沿海線追船，拍攝磺火捕魚很熱門，你或會想這又會是一個「爛芭樂」的攝影主題了？但我倒是認為不管你喜不喜攝影，一定要去看看磺火捕魚，親身去經歷「光影中的身歷聲」感覺，去感受另一種基層勞苦漁工如何討海，難保幾年後這項傳統漁法就會失傳，這才是生活

在台灣最基本要認識其中之一，沒有做作、無需安排的影像，那叫做真正生活。

　　攝影要貼近土地，一直是我跟攝影班學生所期許的。攝影常犯三個疏失「震動」「貪多」「疏離」，初階班我一定提：震動是初學者最容易疏失，說的是質感相關等等問題，基本攝影會了、開始拍了，卻又被「貪多」泥淖所困，過不了這瓶頸，就很難往前走。「疏離」卻是最大問題，拍些美美照片至少可賞心悅目，至少他親近了這塊土地，但若只拍些似是而非莫名的照片，難道就高深莫測？看不懂、感受不到的影像就是一種非常嚴重疏離，沒有生命、沒有故事、沒有連結人心感情的影像最後都只會徒剩空殼。

　　貼近庶民，看見真正土地與海洋。

　　每次帶學員去金山看磺火捕魚，絕不是夜裡直接拉去海邊開拍，而是傍晚前就先到磺港，去看漁民出海準備情形，貼近庶民生活跟他們聊聊，聽聽他們的心聲，體會討海人的辛苦，欣賞傳統古味的漁船，也看他們如何把大磺石打碎、如何裝卸磺石上船，而這些帶有濃濃硫磺味的磺石，也就是加水後產生乙炔氣體，點火「蹦！」引燃火光，照亮海面以強光聚魚的燃料，也是「蹦火仔！」名字由來，是點火時發出「蹦！」巨響，而非蹦魚。

　　磺火捕魚前，會先去磺港拍磺火……就是大大學堂的攝影班！

捕鰻苗：海中黃金的衰微

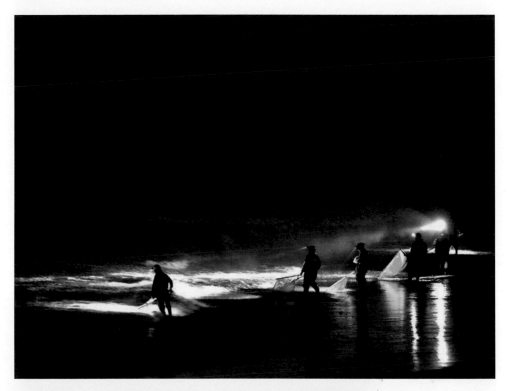

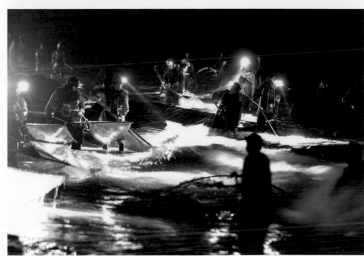

漆夜寒浪淘流金，
起落有時。
我向大海討日子，
問天無處。

　　每到入冬這時節黑夜到黎明，台灣從北到南的溪河出海口附近，總見捕鰻苗的漁民，民間俗稱鰻苗（鰻仔栽、鰻線）為「白金」或「海中黃金」，多因價格節節飆升，從1960年代一尾鰻苗一毛二毛，然後變成一元，到前幾年飆到近兩百元，幾乎跟黃金一樣貴，今年入冬目前也有一百二十元價格，但捕獲量不若過往，捕鰻魚行業也漸漸式微。

　　台灣捕鰻苗地方很多，台北金山萬里、宜蘭蘭陽溪、冬山河、得子溪口（五結、壯圍、竹安沿線海岸），花東木瓜溪、秀姑巒溪、卑南溪口海岸，西部嘉義東石海岸、台中大安溪、大甲溪出海口、桃園一帶海岸線、淡水河口八里都有。概因淡水鰻魚是降海洄游，在這季節從溪河到海邊繁殖，鰻魚苗徘徊在海邊河口伺機準備洄游淡水成長，也就是最好撈捕時機。

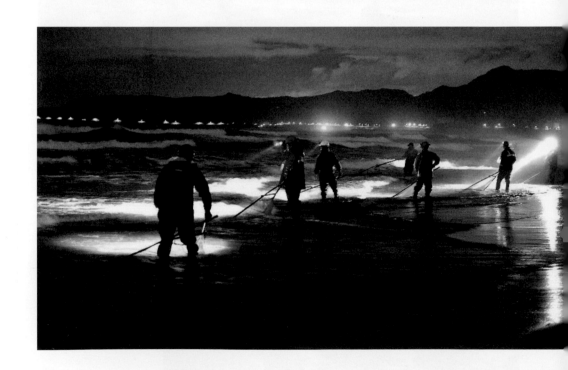

　　台灣養殖鰻魚最興盛在1960至1990年間，記得宜蘭鄉下許多稻田築起水泥養鰻池，農夫都變成養殖戶，養成的鰻魚外銷日本，成為日本最愛的蒲燒鰻。但養殖有風險，鰻魚得病可能一夕之間破產，沒資金的玩家抵不過口袋深的專業養殖。如今鰻魚苗減少，鰻苗太貴，養殖鰻魚不再像過去那麼興盛，鰻魚苗都直接出口日本養殖。

　　鰻魚苗減少是必然，原因：1.河川汙染、種鰻不多。2.水門、攔砂壩、水庫興建，阻斷鰻魚降海繁殖、洄游中斷。3.捕撈過度……等等都是。現在為防範鰻魚消失漁業署訂有禁漁期，除花東地區外，只有每年十一月到隔年三月一日才能撈捕鰻苗，寥做亡羊補牢措施。

　　宜蘭人使用的「鰻扒」較大，鐵管做成弓形開口，後面有長長密網，在桃園稱作「大扒」，金山萬里還有花東這裡常見是小網子撈捕，每一個浪來下網、浪去回撈兩個動作，使用「鰻扒」的較少。

　　小時候冷冷的冬天，我曾經跟著大人去海邊看撈鰻苗，那漆黑海灘上一間接著一間的臨時搭起避風的草寮，而海面上則是黑壓壓的人拉著「鰻扒」，在浪花間來回走著，有些更冒險，海水已深在胸口，賣命向大海討生活，小時候總不時聽到，哪村的誰誰昨晚被大海收了……。

　　看看庶民的生活，當我們在寒冬窩在暖被深睡時，還有一群人賣命向大海討生活……。

萬里牽罟

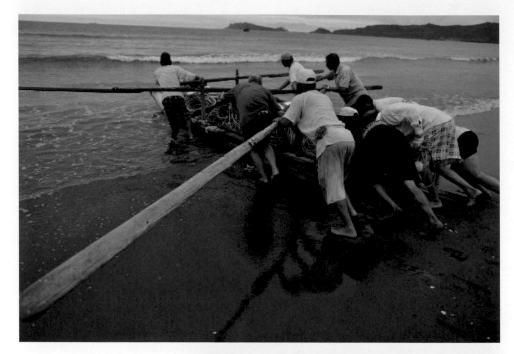

　　萬里牽罟，是北海岸萬里這邊就要消失的老傳統漁法「牽罟」，但牽罟的線、網還真是長又寬。 湊巧萬里僅剩的兩組人馬，今天都在海灘上作業，一組是竹筏的「新合發」，另一組小舢舨船的叫「百凱」，大都是上了年紀的老人、婦人……每一組約二十多人。

　　還是保持傳統人力划槳的小船，把地拖網載往離岸四百公尺處放網，岸上留著一頭拖曳繩，另一頭則由小船帶回岸上，兩頭繩子由人力牽拉將大網拉上岸，一次施放、拉網約需一個多小時。

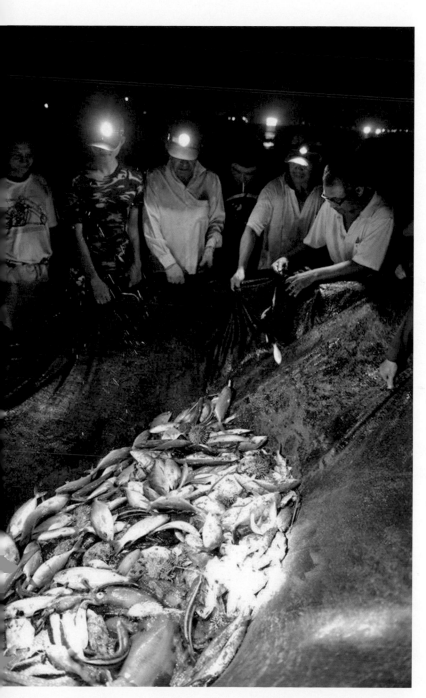

昨晚兩組都豐收，軟絲、紅甘整網……，萬里這已六、七十年歷史的牽罟，從最多八、九組人馬，只剩現在這兩組，且都已是老人工、婦人工，天氣好的時候就會上工，老人說閒著也是閒著，海邊也涼爽，牽罟的魚大家平分魚獲(船長、上船划槳放網的人分多些、魚大些)，晚上作業幾小時，明天大家餐桌都有魚可吃。

南方澳‧食物鏈

　　台灣四面環海，靠海吃海理所當然，但討海人辛酸血淚，還是讓人時有所感。討海，要向大海討吃，也就得有付出代價準備。要與風雨浪濤顛簸搏鬥、粗重勞力又危險、沒暝沒日單調且無聊。

　　現在台灣遠洋、近海漁船，除了船長外已是清一色外來漁工，本勞已不願意上船打漁，勞力辛苦與收入不成比例，生命危險卻加數成。食物鏈中斷連結，總會有其他遞補，外勞漁工或就是台灣漁業延續的產物？

　　在南方澳的黃昏，幾個印尼漁工坐在港邊喝著保力達B加台灣啤酒（不是要加米酒嗎？），問他們這樣混著好喝嗎？他們比著大拇指說好喝，用生硬國語說七十加三十剛好一百塊……入境隨俗？還是另闢喝法？

　　或，一百塊暫時紓解一日辛勞，微醺可暫時忘記思鄉情切……。

　　原來，一百塊很好用！

南方澳當地有句俗諺：「敢應允岸頂一隻豬，不敢答應海底一尾魚」，意思是說在岸上的事情有把握好談，要豬隻說了算，但海裡的漁獲不能掌握，無法保證有。這說明看天吃飯、看海茫茫……。

大家都知道南方澳是鯖魚的故鄉，鯖魚捕獲量最大，但眼尖的人會發現南方澳許多地標圖案是旗魚。南方澳外海的黑潮經過，洄游魚類豐富形成漁場，鬼頭刀（飛烏虎）會在海面追逐飛魚，然後旗魚則追逐鬼頭刀，漁夫則追逐旗魚，食物鏈一環扣一環。

旗魚確實曾經在這裡風光過，在過去捕魚技術還不甚發達，秋冬季節「鏢旗魚」船隻很多，如今這種費勞力、高技術、少魚貨的傳統捕魚已式微，取而代之是各種新式魚網撈捕。

南方澳近海目前還是有旗魚捕撈，「鏢旗魚」的老漁夫沒了、技術沒了，取而代之是外來印尼漁工，以延繩釣鬼頭刀、雨傘旗。

文化傳承

台東炸寒單

　　元宵節，台灣有北天燈、南蜂炮、東寒單節慶活動，前兩者都去了多次，後者今年才帶著攝影班學員遠征台東冒險，去與寒單爺過元宵。

　　元宵節諸多節慶活動也包括苗栗燽龍、內湖炸土地公……各縣市的花燈展等等，都是些很高汙染、高排碳的元宵應景活動，但有時民俗與環保總是會相牴觸，在環保意識抬頭的今天，就像經濟發展總與環保永遠是對立的相抗衡，兩難！但這塊土地上庶民生活文化，很難以環保概念給予全面抹殺或嚴禁，畢竟不管信仰、文化或慶典的方式，都已是根深蒂固生活文化一環，在無限上綱的環保意識與先民文化保留取捨上，雖然我一向很重視環保，但如果只剩這兩項選擇，我會很節制選擇後者……也是心中掙扎的兩難。

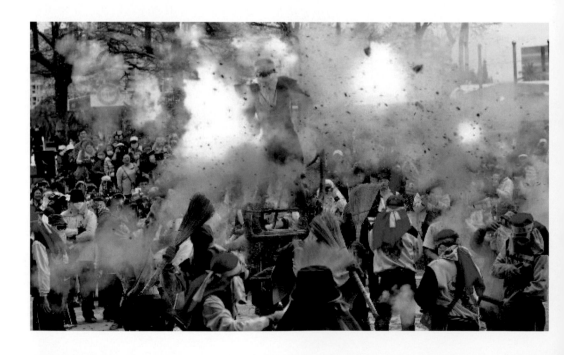

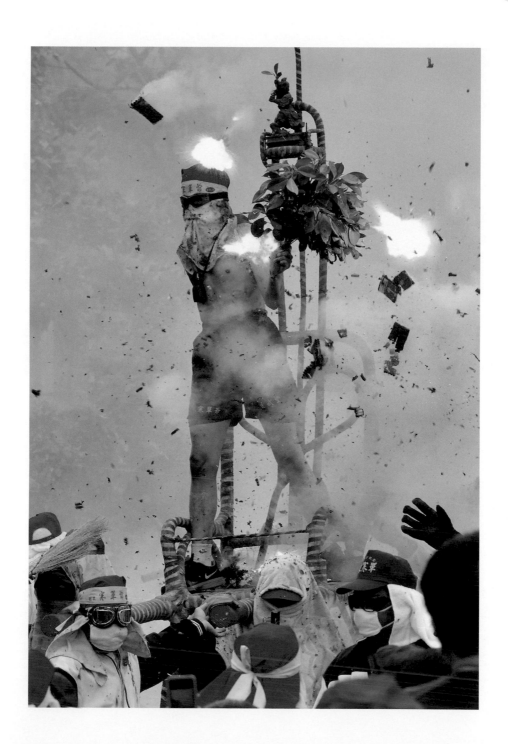

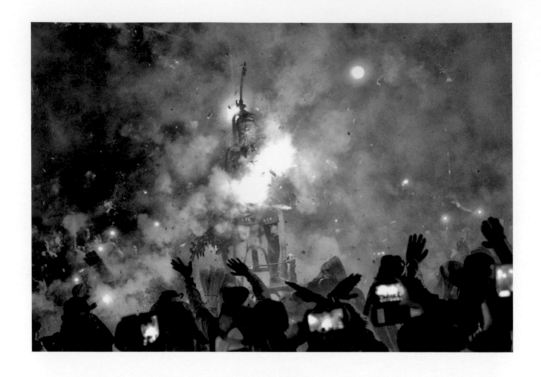

　　但，認識本土、親近土地感受土地的溫度一直是我的初衷，所以總帶著攝影學員上山下海去探訪庶民的生活方式，不遠千百里就是要讓心裡再一次感動。

　　而學習攝影，就是親近腳踏土地最好的方式……

金光戲

　　對於四、五十年代的鄉下小孩來說，黃俊雄布袋戲、楊麗花歌仔戲屬於童年記憶的一部份，尤其1970年開始的電視布袋戲「雲州大儒俠」，更是男生的最愛，史艷文、藏鏡人、怪老子、苦海女神龍……還有一首首膾炙人口的插曲，至今都還可以哼哼唱唱，可見當年腦門被置入之深。

　　那年頭不是家家戶戶都有電視機，要看布袋戲也都像打游擊，誰家開機誰家看，能看一段算一段，漏失的靠想像串連，布袋戲轟動武林驚動萬教，雖沒完全造成學生不上課、工人不上工、農人不下田、主婦不做飯危言聳聽說法，但大家瘋狂迷戲程度也是挺嚇人，那時若有收視率調查可能是歷史最高，但最後還是因影響人民作息太鉅、閩南語等因素還是被禁了(其中原因之一)。

　　孩提時喜歡看布袋戲，雖非入迷難拔，但常在放學路隊中脫逃，偷偷溜進廟埕看酬神的布袋戲，然後才在意猶未足中獨自回家，直到高年級時自己當了糾察隊

長，那時反而要管好路隊抓脫隊者，也就清楚防範哪個點會有人偷溜去廟裡，都因為自己太熟悉路徑。

那時的傳統布袋戲師傅都是硬底子真功夫，玩弄戲偶於掌中，打殺論事文武兼備，出場詩出口成章引經據典，武生身段雄而有力，且角婀娜多姿款款搖擺，主演者口白也都自己要男女變聲渾音；最喜歡跑到舞台邊緣，可看見台上布袋戲搬演，也能瞧見主演師傅是如何操弄、如何迅速換偶，穿著木屐跺腳製造聲效，三兩助手在旁忙亂幫襯，文武場現場鑼鼓音樂等畫面記憶猶新，「掌中又文又武轉乾坤，台上忽男忽女論古今」。

慢慢的電視布袋戲變成了金光戲，霹靂霹靂的金光閃閃、瑞氣千條、震山河爆天地、劍光噴火各種花招特效都來了，我反而就不喜歡了，就再也不看電視布袋戲了，素還真諸人我真的很陌生，總覺得傳統戲曲技藝，都被科技特效剪輯掩蓋而失去真味了。

許多廟會酬神的布袋戲還有些保留傳統真功夫，還能吸引我駐足觀看，例如亦宛然、小西園掌中劇這樣的戲團操偶演出，都讓我讚歎。

二龍競渡

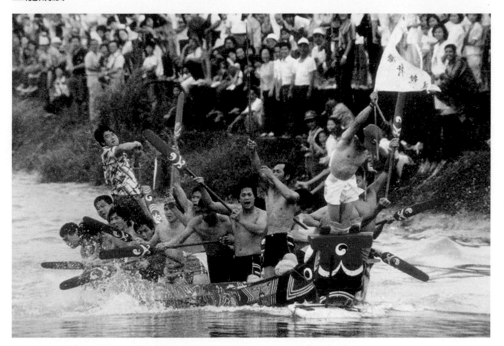

　　掛在台北客廳三十年的四十吋大照片，一直是這張。

　　這是台灣最古老最傳統的端午龍舟競渡，奪標瞬間算不上什麼好照片，而是裡面每個人我都認識，是孩提生長小村裡的鄰居或親戚。這條小河，也是我孩提時候的遊戲場之一，剛學會走路就在河邊玩水，還沒記憶時已學會游泳，然後整個夏天都會泡在水裡；那時沒什污染，河裡魚蝦多，釣魚、摸魚、摸蜆兼洗褲，親切的場景掛在廳堂上，只是要自己不要忘記「我是宜蘭人」，不要忘記生長的地方，不要忘記土地的美好。

　　二龍村，是我出生、孩提的故鄉。在蘭陽平原，礁溪的一個小小村莊。過去除了魚米之豐，就是養鴨有名，但最盛名的卻是保有一個傳統的節慶活動，每到端午那天下午村民自辦的「扒龍船」盛事，當天上村「淇武蘭」、下村「洲仔尾」頓時劍拔弩張起來，因為不能輸去面子的龍舟賽，自古水邊一村兩莊的恩恩怨怨，都曾因這賽事綿延流長。

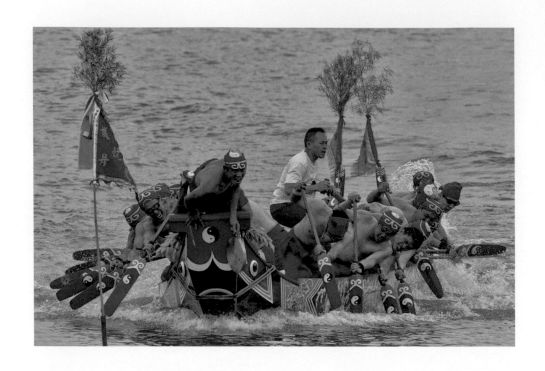

　　二龍村龍舟競渡，是台灣最古老的端午龍舟賽，已兩百多年歷史，一說在漢人入住二龍村時（我祖先）把平埔族舢舨，變成漢平之間船賽，在端午變成龍舟賽，又因二龍河時有人落水成冤魂，每到龍舟賽前就會祭江（類似祭屈原丟肉粽、食物餵魚、撒冥紙等等儀式）、普渡冤魂，就有「二龍龍舟競渡」名稱。

　　二龍競渡曾被列為台灣重要十大民俗活動，不只因為它已有兩百多年的歷史，是台灣最古早的龍舟賽，主要特殊點是「競渡」，含有村民超渡二龍河冤魂祭祀。二龍競渡除了歷史久遠，還有很多特色，例如龍舟是舢舨紅頭船型，紅頭船前方有著唯一太極，游龍戲水就彩繪在船身；選手是採跪姿划槳，因船身較高，跪姿才能夠挺腰扒槳入水，與一般龍舟坐姿完全不同，槳上、尾舵還是都有太極圖案，祭祀、禮節與忌諱也都繁複。

　　最讓人津津樂道的是它延續傳統競渡方式，不設裁判，沒有人發號司令或鳴槍，兩艘龍舟在起點逕自默契，選手就開始起槳，當船身逆浪起步，到一個速度

後，若奪標手認為此一趟龍船可以有勝算，他就當下敲鑼告訴對方，但對方若覺得己船沒有贏面，他放棄、不敲鑼……兩艘船自然會停止比賽，龍舟倒退擼回到起點，然後伺機再起步。若兩方奪標手都敲鑼了，那兩船選手就得拼命划槳到終點奪標。這也是能贏就來、願賭服輸精神。一整個下午可能因兩船沒同時敲鑼，來來回回重新開始比賽……。

現在二龍競渡，鄉公所都會舉辦開放外隊來比賽，「淇武蘭」「洲仔尾」傳統龍舟競渡則列為「表演賽」，以繼續維繫二龍村競渡傳統，雖是表演賽，但「淇武蘭」「洲仔尾」爭面子贏船還是沒放棄。

宜蘭頭城搶孤

宜蘭頭城搶孤，一直是吳沙開蘭以來，農曆七月盛事（頭城舊名頭圍，也是吳沙開蘭時第一個設立的社圍）；小時候在礁溪鄉下長大，老一輩的人罵小孩子「喫飯像搶孤」，還有「吳沙普老大」俗諺，都與中元「普老大公」有關。

但我小時候搶孤早已消失，搶孤這習俗也都是聽老人描述場景與過程，自1949年後因每年搶孤花費甚鉅，對鄉下人來說是負擔，且時有搶孤時摔死人意外，地方人士就想與孤魂野鬼搶食物，卻丟了性命不值得。直到1991年隔了四十三年才又復辦，但二十多年來也常因經費、場地問題一直停停辦辦。

「搶孤」的習俗意義，是古時開蘭過程許多人命喪披荊斬棘中，於是農曆七月底子時關鬼門前，以豐盛祭品祭祀，送各路好兄弟上路，又怕這些兄弟在關鬼門後流連不願離去，於是活人在關鬼門時壯膽與之爭食，一來告訴他們要離開，二來膽大冒險精神毅力也可嚇嚇他們不要停留人間。

讓活人在孤棧搶豐盛祭品，其實也是種佈施習俗胸襟，也就是祭祀鬼魂後的食物讓需要的人去取用，過去都是窮苦人家、羅漢腳（單身漢），才膽敢為食物賣命爬上孤棚去搶孤，獎品就是孤棧上滿滿的食物，所以搶孤的人都穿著草鞋、帶著麻布袋上去裝，那年頭都是些鹽巴醃製的肉類，這樣大熱天才不致腐敗；現在孤棧上食物都改成真空包裝了，選手現只顧得名，爬上孤棧鋸下順風旗拿獎金，對滿滿食物

已沒多大興趣，雖然
主辦單位一直廣播請
選手割下食物，丟給
現場觀眾享用，但大
家只為名次，反而讓
食物孤零零，習俗也
變樣……

　　孤棚旁也會另設
較低矮「飯棧」俗稱
「乞丐棚」，顧名思
義是給乞丐搶的孤
棚，設低一些容易
爬，於是乞丐沒體
力、沒膽識爬孤棚，
就去搶容易上去的
「飯棧」食物；彷彿
有專業組、業餘組之
分。

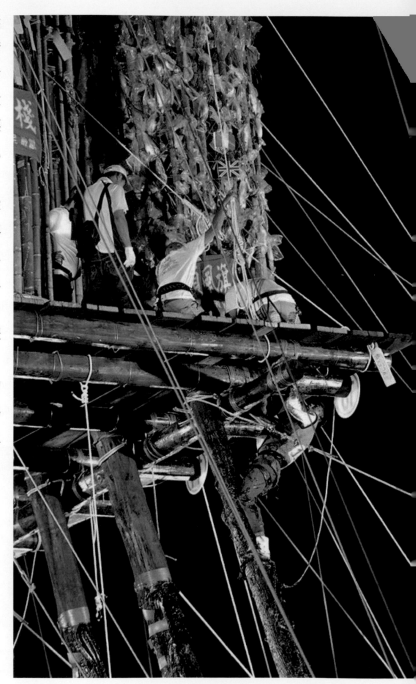

七月鬼門關

我葷食，並非茹素，但每次看到這樣大場景畫面，心還是有些痛痛的不忍……。

鄉下人辦祭祀總是很澎湃，就怕禮數不夠，我可以體會，對神明當然周到，對孤魂野鬼也不吝嗇。

我只是在想，傳統祭典可以延續傳承，這些都是先民留下的文化資產，當然要發揚光大。但，祭祀鬼神的殺生是否可以盡量減少，意思意思到了是不是就好？

我沒有不敬神明、鬼魂的意思，只是一個人看了照片……想著……（P.S.太血腥的就沒PO了）

拔智慧毛

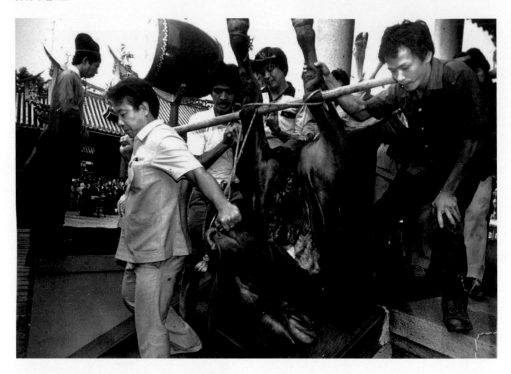

　　好久好久以前，台北孔廟九月二十八日清晨祭孔儀式後，會開放民眾「拔智慧毛」活動，每每爭先恐後搶拔混亂，後來因迷信、安全問題取消；祭孔儀式後三牲（牛羊豬）悄悄孔廟後門撒出，但民眾早已堵在後巷侯著，拔智慧毛從公開變地下。

　　到最後祭孔三牲改為素食的牛羊豬獻祭，已無毛可拔，古早迷信「拔智慧毛」於焉消失……。

　　（P.S.拔得「智慧毛」給讀書的孩子放在身上、書包，可得孔子加持智慧。）

望鄉的平安夜

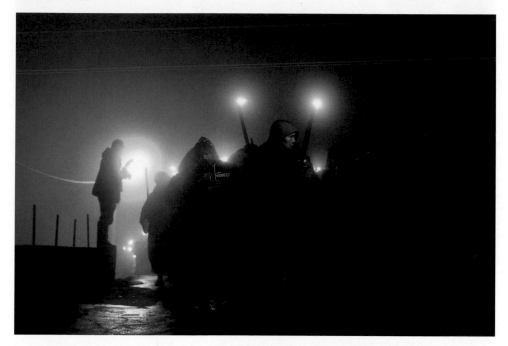

夜霧籠罩，冷雨也下著，直笛吹著耶誕歌曲，在偏鄉山裡迴盪不息，一千多把火炬像一條火龍蜿蜒，在平安夜戶戶敲門報佳音。我看見老老少少一張張質樸又虔誠的臉，真感動……

再度帶著攝影班學員，來到南投信義鄉望鄉部落，與布農族人一起凌晨報佳音。這是很讓人感動的耶誕活動，我說：一生至少要來體驗一次（雖然我不是教友，但每次都看見張張誠摯的臉，讓我感動得雞皮疙瘩全豎起來……）

凌晨三點，禮拜堂牧師與部落頭目點引火把，然後在小朋友簡單直笛、小鼓伴奏下，十幾二十人開始出發，沿著部落住家挨家挨戶敲門報佳音，聖誕快樂聲此起彼落，也將火種引燃族人準備好的火把，一戶一戶的族人火把亮了，大家也加入報佳音遊行行列，人數從幾十人……變成幾百人……像一條火龍蜿蜒在冷冽山區，但每個人的心是熱呼呼的，火把報佳音的行列也越來越長，最後變成一千多人，小小七百多人的部落，因遊客參與也就加倍整條長龍，活動至天將破曉才告一段落。

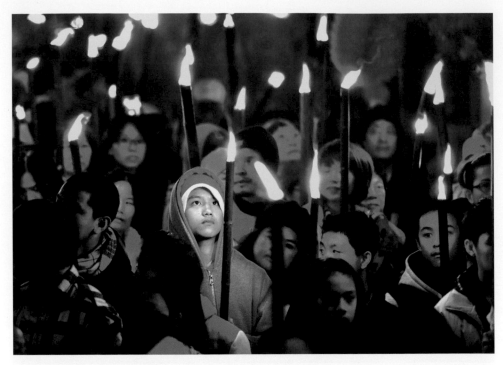

　　這是個冷門的團體攝影行程，唯獨我才會帶著攝影班學員去，我說：攝影要親近腳踏的土地、要親近生長在這塊土地的人們，親近這塊土地的一花一草一木。

　　火把從教堂出發時才幾十枝，然後在教會牧師、部落長老帶領下，在小朋友簡單直笛、小鼓旋律中，挨家挨戶敲門報佳音，然後引燃族人火把……族人加入火把報佳音行列，火龍所到之處佳音喜樂即到，然後隊伍從幾十變成上百，然後一條老老少少上千人隊伍在部落繞行。

　　一條火龍在寒夜裡的山村蜿蜒走著，族人虔誠寫在臉上，火光照遍大家佳節的喜樂，在這樣冷冷的平安夜，火龍隊伍充滿著感恩與知足。

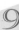

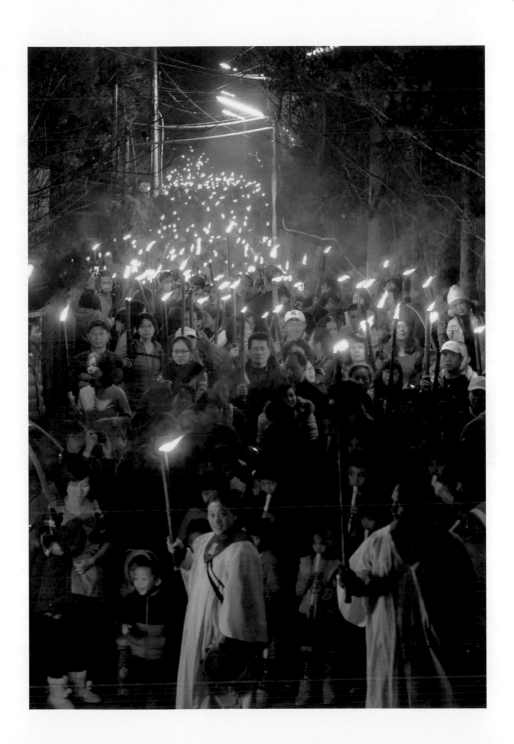

歷史的軌跡

動物園搬遷

1986年8月台北市立圓山動物園搬家到木柵。

在真正8月15日搬家那天大遊行的動物，其實都只是些可愛小動物，真正的猛禽野獸、大型動物，在搬家前半年即開始默默進行，每天搬遷不同動物，那時採訪需要，我也得天天往圓山跑，看他們如何搬遷不同動物？

諸如獅子、老虎、花豹、猩猩……等動物，反正獸醫師麻醉箭一吹，等動物麻醉昏迷，隨即抬出馬上送往木柵新園獸籠內，然後再打一針甦醒針劑……任務就告完成。大型動物唯二無法施打麻醉針的就是大象林旺、馬蘭，還有一群長頸鹿，因為麻醉後根本抬不動，且牠們體重可能讓牠們自己窒息……

　　林旺、馬蘭搬遷前一個月，動物園已先在欄舍中放置兩個大貨櫃，然後每天食物放在裡面，讓牠們習慣進到貨櫃中裡用餐，等到搬遷日大批人員抵達，誰知林旺、馬蘭那天死也不肯進貨櫃裡吃東西，最後還是蠻力用粗繩套象腿，以十數人力半騙半硬拉進去……

　　長頸鹿呢？餵食時引牠們進入ㄈ字型高木箱中，然後關起後門即可。然後把木箱裡長頸鹿吊上拖板車載往木柵……

　　問題是當年圓山到木柵，必須經過多處天橋，長頸鹿長長脖子會被卡到，所以就得在長頸鹿脖子上套一長繩，經過天橋時，數人馬上拉緊繩子，讓長頸鹿低頭彎腰……

圓山兒童樂園熄燈

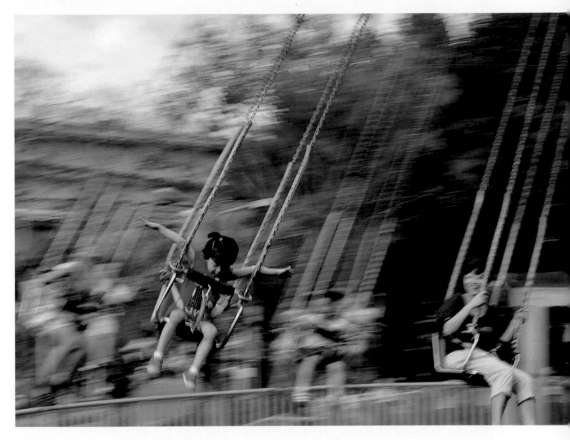

　　已八十年歷史的台北圓山兒童樂園，是許多人的童年回憶，卻要走入永遠的歷史，遊樂機械的嘎嘎聲，依然夾雜著孩子們的歡笑聲，之後，中山橋左岸這邊未來少了孩子們歡樂，勢必會寂寥起來。

　　年輕人或許對兒童樂園不甚情感或懷念，在他們的年代更新奇炫麗的遊樂場到處都有，而老、破、舊遊樂設施的圓山兒童樂園，這些年除了幼幼兒還會來，並無法得到稍長孩童青睞。只有像我們這樣的LKK，在那困苦簡單年代，兒童樂園是歡樂代表所在，對兒童樂園的熄燈號有些感嘆：走過好幾個時代的結束，從日據、國民政府、戒嚴、解嚴到開放的民主……

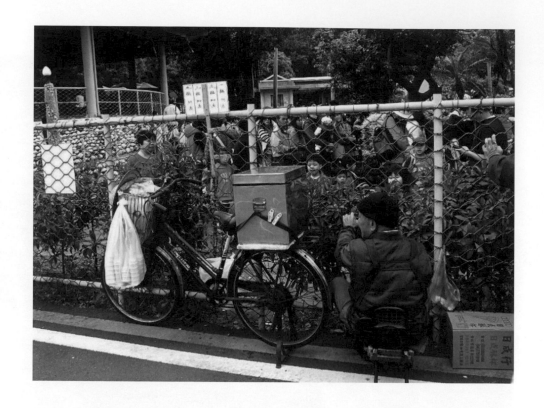

　　圍籬邊，賣著「叭餔」老者拼命按著叭餔叭餔⋯⋯對著園裡孩子放送，天雖還冷，但還是有孩子吵著媽媽買叭餔解饞，我想這老者也將是最後一次兒童節在這裡賣叭餔，新址一定沒有這樣方便的內外供需，隔著鐵網還能做生意。

行天宮的最後一柱香

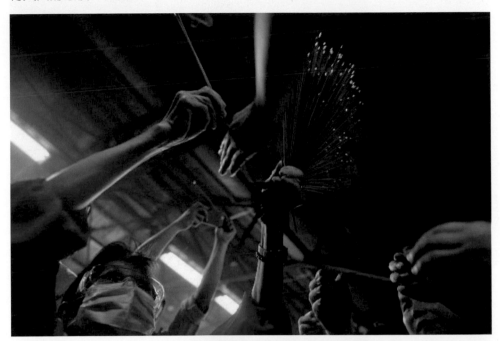

行天宮為了環保考量，2014年8月26日開始，不再讓信徒香客焚香、供果，也就是將撤走廟裡香爐與供桌，自此大家在恩主公面前只能雙手合十、鞠躬，以表虔誠之意，馨香禱祝、供品鮮花都將成為歷史。

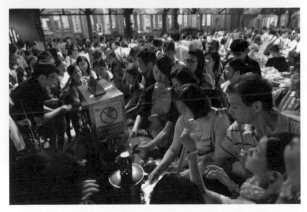

這晚，是行天宮還能一柱馨香的最後一夜，竟湧進上萬名信徒來「搶尾香」，過去只有每年大年初一開廟門搶頭香，少有廟宇不再繼續焚香，有了這樣信徒搶尾香畫面。

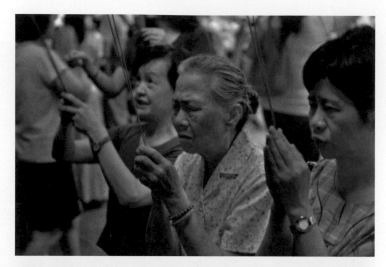

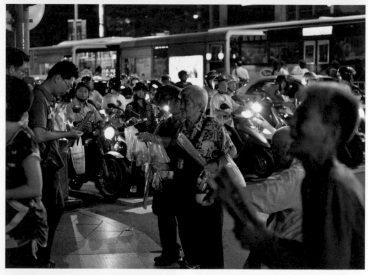

　　在大都市,沒有香煙裊繞多了一些清淨空氣,但信徒沒有手持馨香禱祝祈福與神明溝通的瞬間,一下子可能有些窒礙吧……而天亮後,附近販賣香品、供果的店家與阿公阿嬤的流動攤販,就面臨「失業」了,這可能也是恩主公所不願見到的吧……有得必有失。但願時代進步與友善環境下,雖沒好香可燒,依舊能繼續得老天垂愛。

十、攝影，
是另一種形式的書寫、寫心

攝影，難在哪裡？難在作品是否能吸引人的目光，是否能打動觀賞者的感覺？若只是像文字匠氣那般堆疊組合，不幾下就會形同嚼蠟無味了……

發自內心感覺而按下快門定格瞬間，一如下筆一揮即就，創作自然也可以泉湧不息。

攝影，珍貴就在它的真

　　說到文字書寫，大家都差不多認識那幾千個字，可是有人就能把每個字巧妙組合成好詞好句子，然後一氣呵成連貫成為一篇好文章、一齣好劇情或無窮絕妙的好意境、好詩好詞，我們讚嘆文學家、詩人妙筆生花、用筆之巧，刻劃的故事或情節、意境入木三分。

　　但好文章不是靠美麗詞彙匠氣去堆疊，不做作自然發自內心感覺的文字，往往勝過無病呻吟、無意暢言、無心無由的篇章。

　　攝影，說開來只是ISO感光度、光圈大小、快門速度快慢的一種組合，比起幾千個字組合簡單多多，但能否巧妙運用搭配就是一門小學問，學會它其實並不難，懂得一些簡易光學，懂得相機功能操作，也知道這ISO、光圈、快門這三者高低大小優缺點，還有攝影者欲表現需求、呈現效果，自然在很短時間就能短時間熟悉上手。

攝影，難在哪裡？難在作品是否能吸引人的目光，是否能打動觀賞者的感覺？若只是像文字匠氣那般堆疊組合，不幾下就會形同嚼蠟無味了……「攝影，是另一種形式的書寫！」一樣要發自內心感覺而按下快門定格瞬間，一如下筆一揮即就，創作自然也可以泉湧不息。

同樣道理，如果無感按下的快門，這樣自己都不感動的影像，如何去打動人心？如果就像只是華麗詞藻堆疊的文字，三五行字就會讓人無法續讀下去。

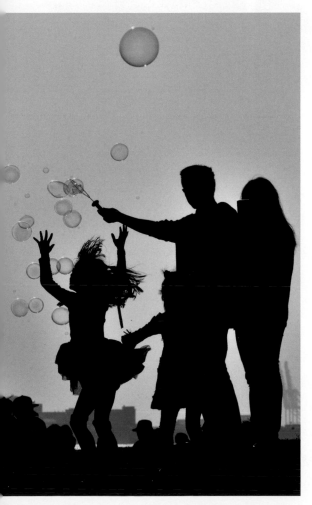

好多年來總有人來問：「老師，除了照片動人，如何還能搭配寫出動人心坎的文章？」對於我來說，文字都只是旁白的配角，把心中的真話與感覺，一句句寫出來就好。

但攝影也一同做事、作學問、做文章或是作人，也都一樣，珍貴的就在它的真、它的誠，說心裡的真話語、作心裡的真事情、作心裡的真人物，那麼自然就會打動人心。

爾虞我詐的世俗遠之、真心誠意的初衷維持，如此那樣這般而已。

萬物有情

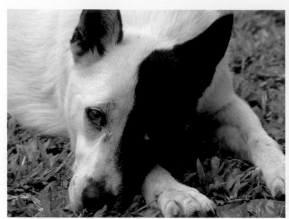 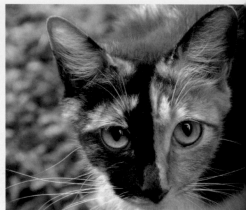

同是天涯淪落……

一半黑一半白，一半花一半無常。

一半日一半夜，一半夢一半惺忪。

一半天一半地，一半吃一半腹空。

一半閃一半躲，一半乞一半撿食。

一半生一半死，一半忍一半飄零。

一半苟活世間，一半在險惡江湖……

靠山吃山、靠海吃海，所以靠田當然吃田、靠河就是吃河……

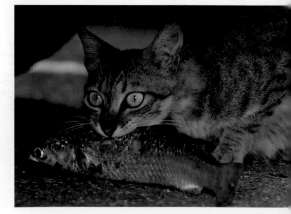

淡水的流浪貓，靠的是源源遊客帶來飼料與罐頭餵食，偶而也靠本能靠河口吃河口。

　　退潮時分，被來往船隻大浪打上岸邊，不及再一波浪花回到水裡的烏魚，就成了流浪貓的獵物，活生生的魚還鼓動腮幫張嘴呼吸，貓兒已急忙咬著奔回到密處饗食，來自天性與自食其力，或就能在困厄競爭環境中生存下去。

時間定格
誰先放棄
你就認輸
敢的拿去
有魚可吃

　　從觀景窗可以看見生命競逐，有激情有無奈，有生老病死、悲歡離合、七情六慾……

　　學習攝影的好處之一，重新看心、審視有情天地。

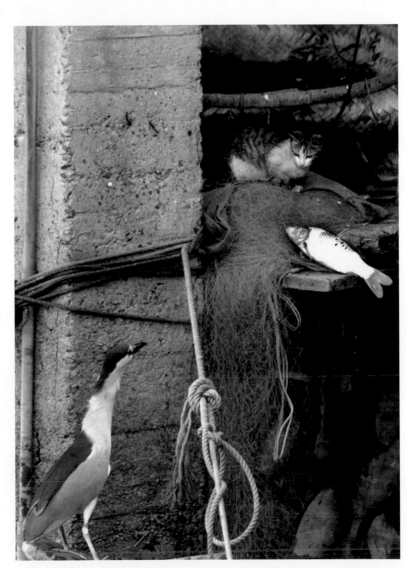

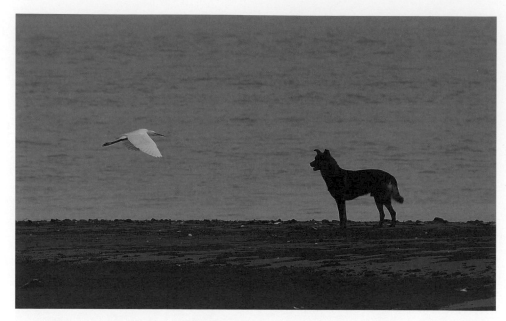

既然，同是天涯淪落人
那麼，相逢何必曾相識

我們一起吃、一起喝
一起走跳天涯
江湖難免險惡
只怕兄弟不在……

春天本來就是這樣，葉子有了新綠、溪水蕩漾著春光，而她身上多了繁殖羽，一季歡愉慶祝著繼續生生不息。

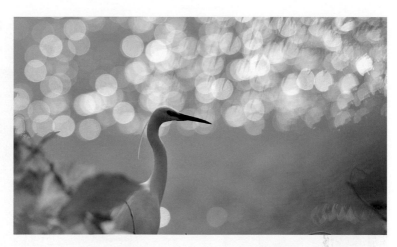

然後，身旁開始有習習的和風，飄逸著淡淡的花香，瀰漫著日子。只是讓人要陶醉⋯⋯

我只是想說：春已深，風開始暖⋯⋯

冷冷的天，颼颼的風，
小小白鷺，靜靜窩著⋯⋯。
濃濃的黑，淡淡的寂，
片片枯荷，斜斜挺著⋯⋯。

寄景惜情

蘭陽平原，我的家鄉。

拍的是彩色，為何影像是黑白？

看的是平原，眼下彷彿是水鄉！

想的是老家，只是物換已星移……

說的是風景，拋不去的是心情……

　　夜裡，偶然看見郵輪載著滿滿遊客離開基隆港，在太平洋、東海交壤的北台灣外海，正穿梭過漁火點點……如航行夜空之美。

　　想起徐志摩描寫的偶然，不就是這樣場景，

「你我相逢在黑夜的海上，

你有你的，我有我的，方向；

你記得也好，

最好你忘掉，

在這交會時互放的光亮！」

人與人交會都是緣分，我一向珍惜……

心與心能契合，我都慶幸修來福分……

事與事願違，不也都是天地人造化……

得與失、捨與得，只求心身靈自在……

風有些微涼，夕陽有些溫暖⋯⋯

放竿海河間，釣了一簍金黃⋯⋯

夏夜之海湄，螢光之抽象……

如飛螢流光，似光筆繪畫……

於是，我陶醉在收放拋撒……

才知，釣得一夜風月無邊……

最短的距離是直線，長驅直去，有人說是意志與勇氣。

最好的距離是弧線，委婉善意，有人說是溫文與美麗。

最遠的距離是原點，天地不動，有人說是執著與堅持。

所以我學會

做事用直線

做人用弧線

原點做自己……

故事發生在1940年，弘一法師俗家弟子少年李芳遠，得知乘船北行的師父，將過他家鄉永春東平，清晨時分他趕抵晉江渡口候著，深秋滄涼的河景，江岸邊白茫茫的蘆花綿延，微雨的霧靄籠罩江面，他鵠望著遠水，我猜想那天清晨的水聲應是很靜，稍一出聲即會壞了寧靜的寂；與其說是要與大師的重逢，其實李芳遠是特來送別的。

等到弘一法師的船到來，佛俗之間互誦一句：「阿彌陀佛！」，依李芳遠回憶「這聲音清冷輕快，使我全身發抖」，他上了船送大師一程，船上師徒並沒多語，只聽到船過淺水處，和河底石子摩擦發著「剎、剎、剎……」的聲音，那船板摩擦河底石頭，透過水的傳導，陣陣傳來是會讓人哽咽的，離情依依的沉重送別聲響，絕不似「輕舟已過萬重山」般暢意，那聲音是沉重的別離。

然後想到弘一法師著名的〈送別〉詩：「……天之涯，地之角，芳草碧連天，知交半零落，一斛濁酒盡餘歡，今宵別夢寒。」少年李芳遠那年十七，弘一法師六十，兩年後弘一法師圓寂，留下最後遺墨：「悲欣交集」。這是一段忘年之交，弘一法師晚年這一段亦師亦友的故事，就在深秋江邊的情景。

好多年來，我一直猜想那天河水除了「剎剎剎……」船底摩擦的聲音，河水又是如何一個發響，逆行晉江的船頭下，那水聲在空氣中應也不疾不徐發著禪意。

想像那畫面是幅水墨畫，筆尖只喞淡墨，半寫實半渲染出一葉扁舟、數點人影其上，其餘畫面都只要留白，上白是茫茫的霧靄，中白是秋水流長，前白是綿延白葦花開，惜景、惜情、惜墨，天成一舟共渡的禪境……。

頭髮白了

歲月老了

說好的那一杯敘舊的酒

誰喝了

日子久了

記憶忘了

美好的那一段年輕的夢

我笑了

那一天

天很藍

風很涼

海浪打著沙灘唰唰響

是你，細數小石子都在嗎

一顆一個想念

潮來又潮往

誰還會記得滄海一粟

我只是不忘桑田千畝……

漂流不再是日子

只剩沒有酒喝的心情……

還有

頭髮白了

歲月老了

日子久了

記憶忘了

關不住春天
關不住夏天
關不住的還有四時縫隙的風
還有碎碎的醉雨
綿綿雲霧盪秋千過圍牆
眼前帶翠的髮絲都亂了
竟也
關不住你臉上的紅嫣

總是，急著趕上車　　　　　　　　飯後

匆忙，又趕著下車　　　　　　　　抽了根菸

路上　　　　　　　　　　　　　　捏息後

眼盯著每個路口紅燈倒數　　　　　才看見裊裊輕煙

時間突然頓了　　　　　　　　　　絕美當作是句點

　　　　　　　　　　　　　　　　還繞了一個問號

一天過後

回家的路上　　　　　　　　　　　嘆息

疲憊的日子　　　　　　　　　　　於是

才驚覺生命怎突然飛快殞逝　　　　懂了

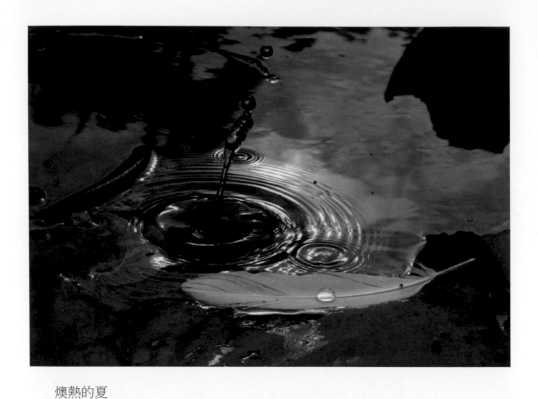

　　燠熱的夏

　　忘了離開

　　零落穐意

　　蹣跚踱來

　　看見伊微颺的裙角

　　耳後飄逸的那根髮

　　起風的午后

　　在陌生街角

　　藏起時間

　　當作思念

其實，我們都曾夢想過有天可以飛翔，

然後，也知道有一條難以割捨的牽引，

於是，就在現實與夢想之間渾渾過日，

最後，不再明白時針與分針間的秒數，

因為累積的就是日子……

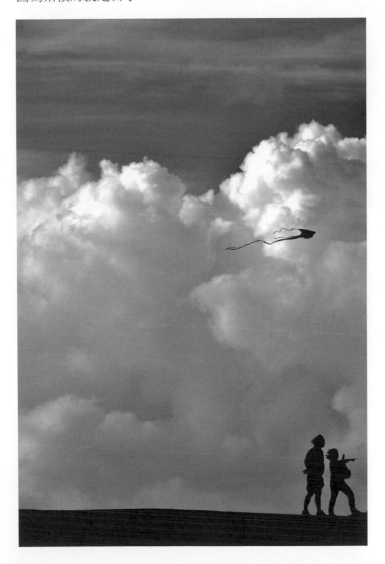

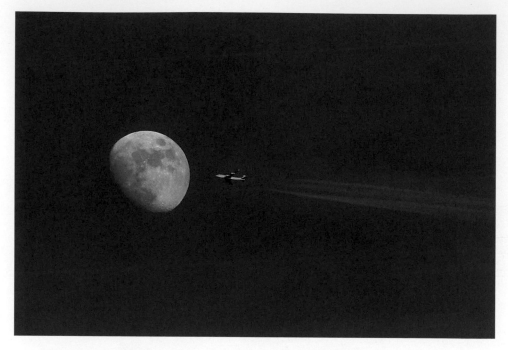

用手爬梳過的長髮

都已褪色成了蒼白

那年說過的話

不是寄給風

不然都已沉入澱澱的心底

還給記憶新的說詞

忙碌的豈只是世俗

時間其實等於忘記

是我

是他

是你

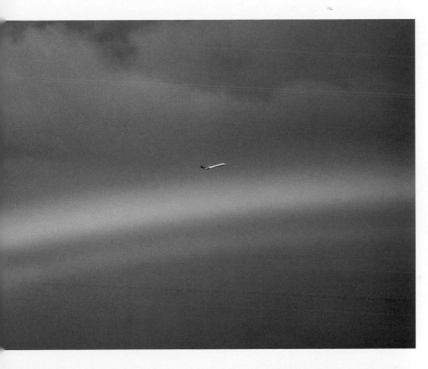

雨過天青常見
彩虹⋯⋯

　　旅途只是一站
到一站的過程⋯⋯

　　人世旅途上，
本就是生老病死、
悲歡離合的總成。

　　旅程中精彩與
獲得、付出，才是
此行至上的享受。

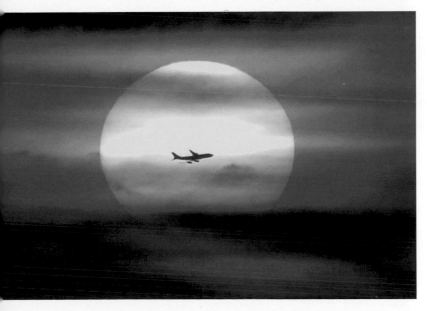

　　飛翔天際的載
具，承載著人世的
諸多悲歡離合，有
人正等著久別的重
逢，但有人方才揮
手淚別⋯⋯

　　只是差別那飛
翔方向，有人逐
漸縮短相距，有人
卻背道正在飛快遠
離⋯⋯

忘了南風的方向

北海的黃昏就多了迷茫

遊客讚嘆說 太陽剛剛西下落海

可是我只會知道

遊子總會記得回家的路

卻忘了曾經掠過的北風

賣力划槳，未必是要到對岸的彼端……
用心競逐，往往只是跟自己的競賽……
自己比賽，或自己贏了或輸掉一切……
輸贏怎算？也要一路風景入荷飽滿……

我想說的是：跟別人的比賽，其實很簡單，總歸不是贏就是輸，隨時都能再來
一次。

跟自己的比賽，往往只有一次，得失全都有、全都要自負！

四季更迭

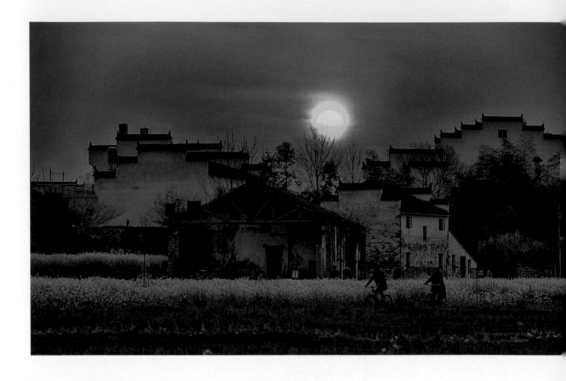

春天本來就該這樣

花開處處

風和軟軟

夕陽美美

情人款款

就是這樣恰巧

在最絕美頂端

以優雅的姿態

紛紛飛翔墜落

褪了季節顏色

然後開始等待

靜候再次花開

再次絕美寫詩

吹雪……落地……睡了

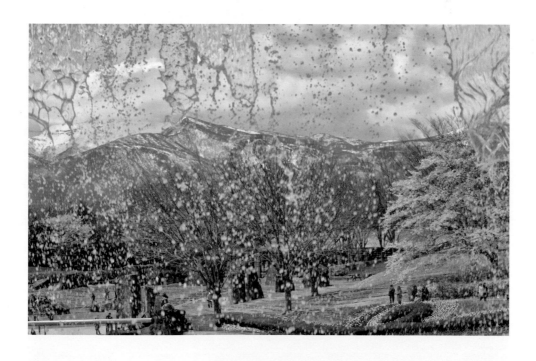

荷塘的新春，紅綠浮萍互相崢嶸爭吵著地盤，看似欣欣向榮的眼前，卻是小小植物的生死之戰，可是卻忘了春天的主角：那將抽出新綠的新荷⋯⋯。

干預的將是人的思維，為新荷，為下一季夏天的荷花盛綻，勢將一池雜物清理，或順其自然，自然會是說：紅與綠都只是過客，早來晚到都是一般同。

當荷葉開開大展，陽光不再披照，該留該去都會是輪迴，有些返照、有些都像是宿命般消失，強壯的留下基因種子，弱弱的不要怨恨被淘汰。

或你的初衷，想想：誰可繼續？誰會留下基因？還是此世斷絕。

晚上，我告訴小兒小非，爸爸很多未盡理想，等你長大要去完成，譬如⋯⋯點點點。

世間本善，莫忘初衷，爭⋯⋯一時，悔⋯⋯無盡，又⋯⋯如何？

寧曾虛度的青春，還留有不悔的老年。

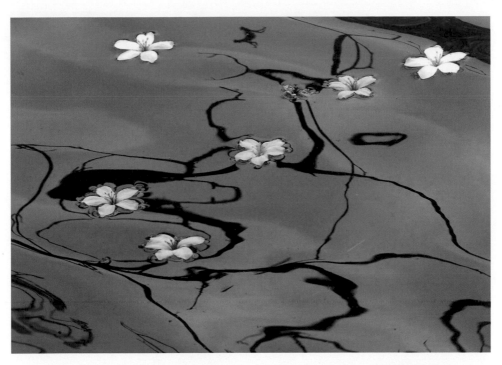

拍這照片當下，想到懷素的狂草：「志在新奇無定則，古瘦灕驪半無墨。

醉來信手兩三行，醒後卻書書不得。」

單調水面落花，有了懷素狂草加值，

多了：「筆下唯看激電流，字成只畏盤龍走。」

大雨開始，季節結束。

春深冷雨，蠢蠢新綠。

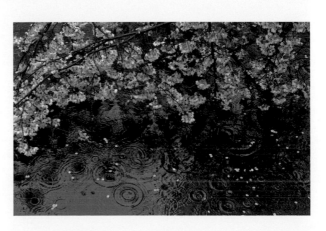

流淌同液汁，
春夏秋冬同；
花葉不相見，
參商偶相逢。

有感：有花無
葉、葉出花落，
動如參商。（花葉
同在時間相同，只嘆晚春偶相逢……時歲太匆匆……）

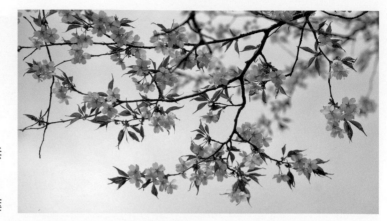

花葉不相見，淒美。今世偶相逢，珍惜。

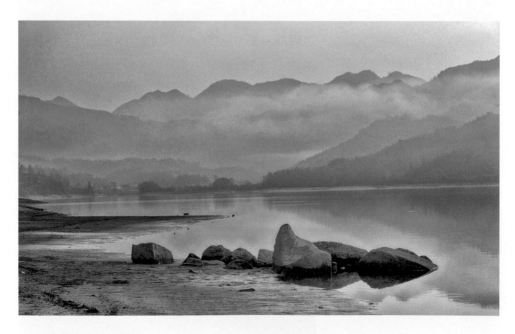

江南徽州的春晨
前生記憶的湖畔

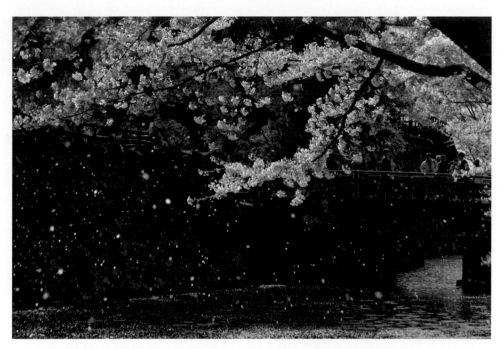

　　我只期望逢上盛開後段的櫻吹雪，那絕美中即時最佳最後姿態的飛翔。

　　雖只是一個季節，可以是一個年歲，可以是一個世俗的歷程，總要有一個絕美姿態作為，為浮華歲月裏上糖衣般，最後還能笑著哭著舔著甜美滋味⋯⋯。

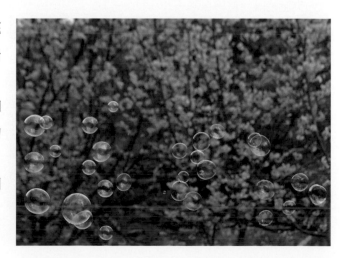

　　一如人世之無常，花開花落可以只在風雨來去之間⋯⋯

　　生命最絕美時刻，翩翩然以最美姿態如雪飛的瀟灑⋯⋯

　　繁花、煙塵與泡沫到底誰最美？

他們說春天很短
所以我們很匆忙
分分秒秒在趕路
笑淚交融的最後
給世俗堪慰交差
春天沒白走一趟

不能倒下
休息只是……
等待死亡

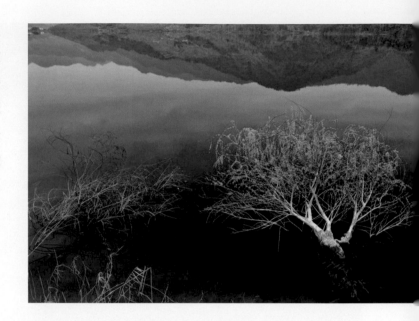

季節更迭。

微暖悶悶的初夏悄悄叩門，深春的繁華落盡，沉入水底不只是五月雪，

還有季節淡淡無聲的嘆息……

風開始轉向東南，葉子和雨絲都偏去那個方向，連太陽和月亮升起或殞落，

也開始既定偏移自轉……

風華總會過去，沒有不謝的鮮花，沒有不散的好運或漣漪，只有不散的風來自

東南西北吹拂不息……

而我們自能自定自在學習看著季節更迭而無憾！

風過有時雨
紅後無情落
季節就這般
顏色自散漫
燦爛非傲慢
一山染衣衫
瀟灑付輕嵐

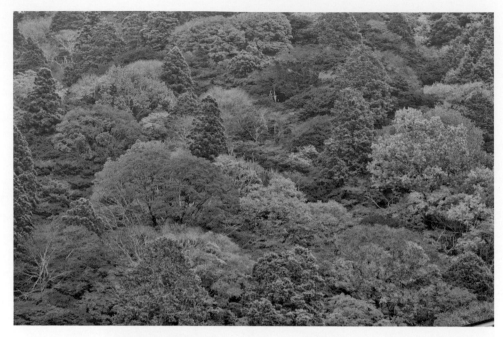

停在燈光處，靜候闌珊時。

秋聲已寂
吹的是北風
飄的是日子
落的是什麼

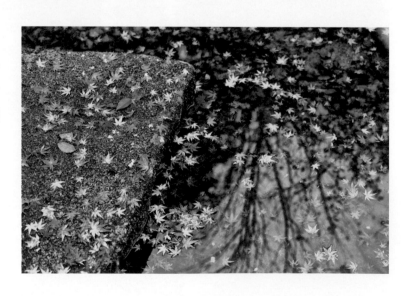

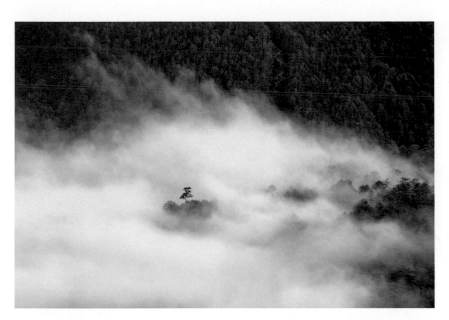

那天清晨說的：

獨樹一格，就是這個樣子⋯⋯

在滄茫中，第一眼就發現⋯⋯

孤高寂涼，這般淡淡身段⋯⋯

不必懷疑，總有人看見了⋯⋯

相信陽光，第一時間照⋯⋯

淚痕的高度就是傷情的溫度

春天的腳步竟是寒雨的漫步

那一場春雨過後，

留下了淡淡淚痕，

聽說時間是良方，

就像喝了孟婆湯。

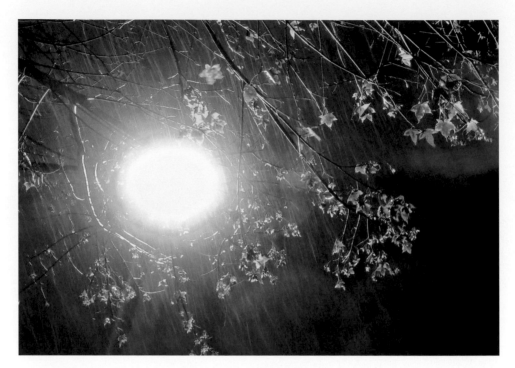

稍遲疑

不忍離枝

就錯過了季節

紅葉是否會遇上新翠

崢嶸歲月是一生，傲骨瀟灑無甲子，倒地仰笑也都不失精采……

想法很簡單，說法就有很多種……

說來很複雜，永遠不知真答案……

既然無解題，人生功課是必然……

見花已無花，但品榮枯一燦爛……

誰都知道位置

就在不願被發現的角落

兀自看著 分秒時日年大方走過

然後 繁華抽綠 蕭瑟變黃

昨日悄悄墜落

歲月繼續成為保護色

詠讚胡楊

關於「胡楊」，第一次見到她時就愛上她。

前世河東、今生河西，生在大漠嚴苛鹽鹼沙漠河畔，或三生五世綿延，當河流改道滄海桑田變遷，良畝變成惡地，生存環境坎坷或延續幾百幾千年。存活的胡楊錯落孤立在無垠大漠，數著似乎只有乾涸的寒暑，還有深秋一次耀眼的金黃，準備褪去歲月洗禮入冬，來年又一次生機。

死亡的就以最美不動姿態，千年笑看星移斗轉，風來不動、雪來添衣。

當活過千年繁華，就是死亡千年也以不變絕美姿態，倒地了……也不願就此腐朽，物換星移的時間被調慢，乾涸鹽鹼物燥濃縮了生命延續。

那「生命」有活躍的生機，還有死亡後的永恆。

就因此，我愛上胡楊！

塔里木胡楊保護區，有幾處較大胡楊殘骸場，在大漠中已死亡百年千年，猶然保持著不朽姿態。既然是在沙漠可以存活？為何又全部死亡於沙漠？當走過沿著塔里木河三百公里河堤公路，一路密密麻麻閃著金黃的胡楊樹，我慢慢懂了；塔里木河意涵「脫韁的野馬」，也就是每到春夏，崑崙山系、天山山脈融化的雪水，讓河道一直處於變動，沙漠是變動的、河水是變動的，一如脫韁野馬難以控制。

曾經是河道周邊沿線生存的胡楊林，在塔里木河道重新改變時，瞬時又開始完全沙漠化，這時間都以百年千年來計，生存千年的胡楊死亡、屹立沙漠中不倒又千年，就算是倒下又是千年不腐朽。

而現在看到殘骸的胡楊林，在歷史久遠的年代是河道周邊，物換星移滄海桑田下，枯榮都在大自然中更迭；不變的是，秋冬接壤的微溫太陽，繼續保持著乾燥，讓這些百千年前老胡楊，留駐可以想像的唐宋元明……。

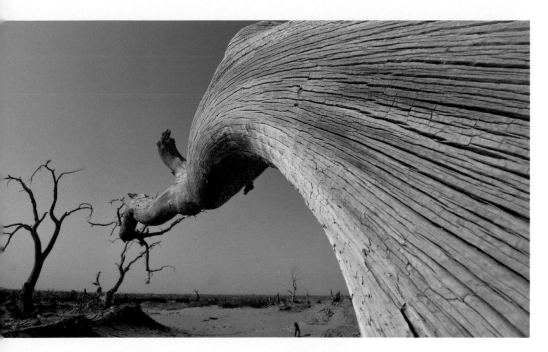

　　生千年，死而千年不倒，倒而千年不朽的胡楊，死亡後還以最絕美的姿態，笑傲漫漫無情荒漠，看盡人世悲歡滄桑。

　　這些都是讀來、聽來有關胡楊木在大漠中的傳說與描述……
　　然後親眼見了這些可能因天災、氣候變遷死亡已百年千年，猶傲骨餐風飲露傲雪的身姿，人類相形脆弱渺小起來……。來看胡楊千年不倒傲骨，此行我心算已圓滿。

　　別人或欣賞眼下燦爛風采，我卻獨憐絕美不低頭不輕易倒下的嘆息，那古老猶然微溫的一口氣。

　　骨氣永遠是讓人注目的敬禮，風華往往只是過眼雲煙而已……

我只是遠遠看著，面著強烈陽光，想要看看你陰暗裡的細節。

我沒有近近仰望，面對無垠大漠，只能靜觀體會生命的輪迴。

弱者有些已結束，或堅韌的生命，是你強者競爭生存的基本。

我看出你的本色了，而茫茫天際也就相形失色⋯⋯

天地為界
枯榮作勢
生死當碑

生時燦爛
死也傲骨
永不低頭

這秋深，楓紅如貴婦，銀杏若秀士，黃楊像村姑，
胡楊彷彿是永不認輸的武士⋯⋯

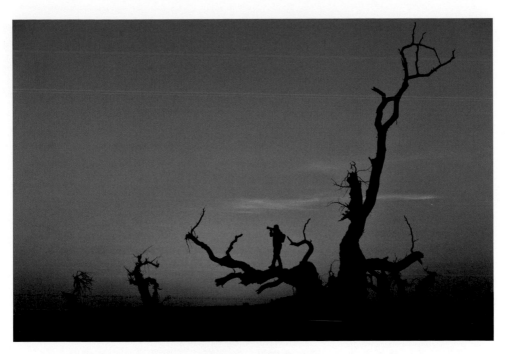

第一眼，我最想看你黝黑的姿態，一種歲月的身段。
再一眼，我還想看你風華的線條，那種轉折的身世。
我只是一直想，胡楊樹彷彿是我前世結緣過的愛人？

對於行程來說，我們追趕的只是時間……
對於我和胡楊，時間早已停止在歷史……
胡楊早來數百年，我只是晚到沒千年……
所有的相逢與交會，並非夢裡的囈語……
迷惘的是滄海桑田，枯榮都在轉瞬間……
留駐可以想像的唐宋元明……。

深入塔里木盆地塔克拉瑪干沙漠尋找胡楊路上⋯⋯想著。

著迷胡楊「生而不死千年，死而不倒千年，倒而不朽千年」。

著迷胡楊隨著沙漠河流變遷而流浪生存，彷彿是植物吉普賽。

當種子落下發芽那地方，若有幸生長，數百年後或也就是死亡的墳場。

當看著同伴一一枯萎死去，這些老樹若有心情，不知如何數著日月星辰？

還是⋯⋯說⋯⋯

「當我死去的時候 親愛

你別為我唱悲傷的歌⋯⋯」

無需誰預告

秋天要離開

冬天自會來

北疆懷想

秋水與伊人是怎樣一個畫面？北疆深秋或可去溫存……
金黃世界，還有微寒的氛圍，恣意編織著那種想像……

春夏秋冬，翠綠黃枯……
看盡繁華，榮枯有時……
晴雨風霜，水來雪去……
不動如山，其介如石……

老去功名意轉疏，
獨騎瘦馬取長途；
荒村到曉猶燈火，
知有人家夜讀書。

我想，耀眼不只是陽光……
如果，歡喜都能在心中……
這趟旅程就值得你珍藏……
那天的晨光，感受很深，很美，很讓人憐惜的淒美。
我想冬天似乎就在下一分鐘……

我燃起暖暖餘暉，向你招手……
你灑著冷冷雪花，對我告別……
說金色季節就要在明天離開……

氤氳喀納斯。
想像，季節與季節接壤時，寒冽的湖水還是沸騰⋯⋯
只因，冰凍的空氣瀰漫著，眼前有情世界很溫暖……
我懂，老夢就像氤氳飄來，攝影與否都已不重要……

微溫的湖水，
成了候鳥南遷中途站⋯⋯
冷冽的空氣，
是迎接我從南方遠來⋯⋯

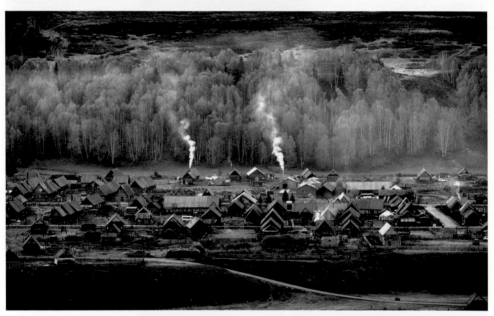

若你只是耽溺你的美麗⋯⋯
我寧願讓我的夢想睡去⋯⋯

一夜醒來，秋天變成冬天。

一線之間，秋天轉身離開。

世俗一般同，轉身轉眼間悲歡離合喜怒哀樂更迭。

璀璨會消失，枯索的風景也還會隨著季節再回來。

只是那年歲，除了記憶還是忘記或只是不曾記得。

虛過了這季，你我又老了一歲雪又下了一回一回。

日子還是日子……。

你把秋霜凍成雪花，我聞不到秋花冷香……

我點起太陽找你時，花落竟然沒有影子……

閃閃爍爍七彩霓虹光，其實只是滿地霜……

快快樂樂日子並不難，每個遇見苦腦忘……

每天清晨喀納斯草地上都披著一層白白薄霜，

陽光升起的第一道光，把它反射成世上最大的珠寶盒……

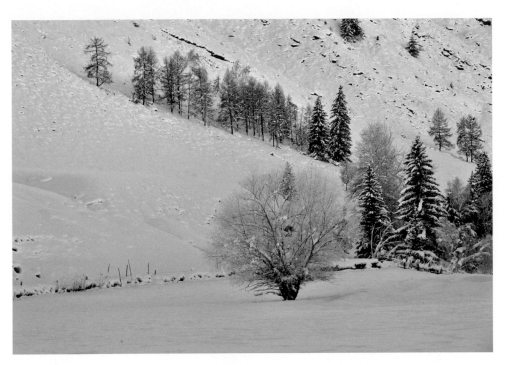

最深的雪總是下在最孤寂的角落……

但總還有人默默在後注視這場景……

於是……

風會最先抵達……

陽光最後離去……

雪可能還最深……

融化時卻滋潤……

那些是深雪給予春天報答的養分……

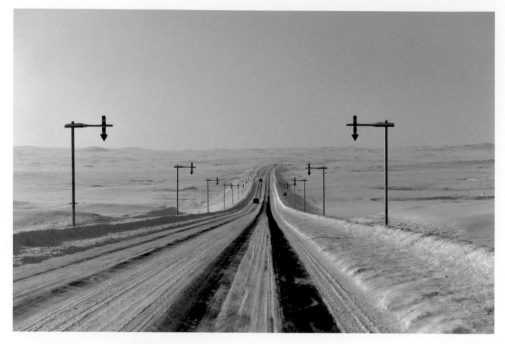

茫茫路上，我們總是欠缺指引。

你我方向，有時只是歧路異途。

於是我知，感覺就是最佳依歸。

筆直或蜿蜒馬路邊往下的箭頭，在春夏秋或許不知所以然⋯⋯

在白雪皚皚的多雪路段，你就知道往下的箭頭代表什意義⋯⋯

箭頭或是方向，或是劍及履及的指引，一種勇往直前激勵⋯⋯

在此時，箭頭往下只是告訴你：道路在這裡，沒有逾越可能⋯⋯

終曲、攝影與人世一樣，
　　隨遇而安，才是真境界

就讓心情隨著風景流浪吧！不要設定要拍攝
的內容，讓腳步挪移、心情走路，開始一個
不設防的攝影，就有不一樣的影像再現。

　　每一趟陪學員外拍，學員剛開始總會問：「老師，今天我們要拍什麼？」我總會說，遇到什麼拍什麼，不去設定要拍到什麼；慢慢的他們不再問，也抱著隨遇而安、隨欲而拍的情緒，然後愜意舒適自然，也讓心情不要設防，一步一驚奇，一轉彎一風景，隨時隨地接收眼前影像。

　　看過很多人設定主題的專程攝影，譬如說要去拍阿里山的日出，卻遇雨敗興而歸，一張照片也沒拍成，我會覺得沒拍到日出不可惜，天有不測風雲本就是常事，但一路上一張照片都沒拍好，我反會感到遺憾，一定錯失很多美麗；我愛登山但未必就得每次攻頂，體力、腳力、時間與天氣，都關乎登頂與否機率，但是我在乎登山途中過程的愉悅享受，大於登頂那幾分鐘的成就歡欣。

　　就像那一次到淡水外拍，再三說明風雨無阻，中午集合時學員都面有難色：「老師，雨很大呢！我們還是外拍嗎？」那一天，我們在大雨中，看了有別於晴日的風景，讓相機恣意在風雨中發出快門聲，到傍晚天暗了要回家，有學員說：「還好今天下雨，讓我有機會第一次雨中拍照，也拍到好多漂亮的雨景……」不設定會發現什麼？也不設防會遇到什麼？每一分鐘每一邂逅都會是驚嘆。

　　這些年來，路過許多大山大水，終究還是走馬看花、浮光掠影般過眼雲煙，巍峨的崇山峻嶺能入鏡，美麗風景不嫌多不嫌雜，磅礡浩瀚的江海也是觀景窗常景，讚嘆總比快門聲音還多還響亮.；但大山大水外，我更耽愛大風景裡小角落的孤美，那些彷彿被氣勢與震撼蓋過，卻好似安穩在一隅的小美，最常被無心略過或被視而未見，依舊不能抹煞巧奪天工的自然傑作。

　　我喜歡隨心隨意剪裁出風景一角，珍惜被忽略掉的美麗；剪裁出主觀感受，剪裁出小方小感動，去蕪存菁應除了視覺經驗，應也是看景、寫景每個人都可以有獨特角度。人間極境，我不懂，但我總試著：讓自身周邊一方超然，脫離俗世。

　　我也告訴學員，很多被忽視的美都在腳邊……，唯有放下身段、安下心情，學著慢走慢拍……，如果有一天也能慢活，得到的將比任何還多。

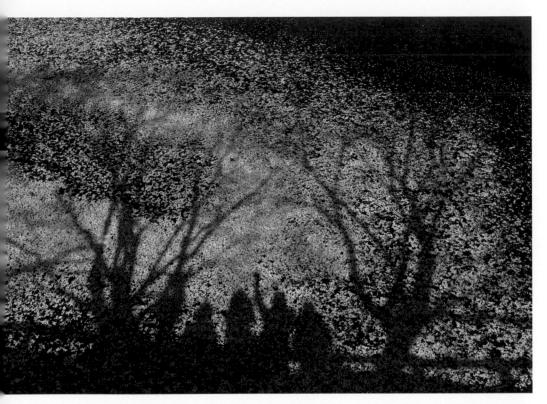

生活中的絕大部分，日日接觸水泥鋼筋屋宇，身陷都市叢林，日積月累不覺中，身體開始只像會移動的柱子，眼睛開始學會了路邊監視器，無感記錄當下無由匆匆影像，過時了就也不存檔，今天所見去覆蓋昨天，明天將會再來覆蓋今天，現代人心情盾牌，逐日築成一道高牆，隔絕人與大地、自然呼吸，忘記感動這兩字。

雖說，日常能觸及的也僅是小山小水，但就是腳下一窪積水、小公園裡的一小潭池水，甚至沾著油漬的污水，都有讓人迷醉讚嘆的風情；四季的雨水，也都能散發不同情境與趣味，聽風、看水是煩悶生活裡出世的短暫享受；水的多樣面貌，靜如處子動如脫兔，止水如鏡濤浪似狂，竟也能讓身體裡的水分子跟著起伏，抑揚頓挫般，時伏地時揚空。

那是一種難以言喻的感受，水影、風聲、美麗分子充塞著生活，我在其中尋找激昂與安寧，接受被激醒也被飽實安眠。

　　到底還是心情決定了影像最後呈現，我想輝煌多彩的夕陽，也會被悒悒心情拍成鬱鬱寡歡般落寞，就是象徵希望的晨光，也會被不佳心情變成「太陽怎麼又上來了？」般無奈。相反，愉悅可以把雪雨化作跳躍的音符，歡心可以將黑夜點綴出快樂影像。

　　就讓心情隨著風景流浪吧！不要設定要拍攝的內容，讓腳步挪移心情走路，開始一個不設防的攝影，應該就有不一樣的影像再現。

　　醲肥辛甘非真味，真味只是淡。卓異非凡非至人，至人只是常……

附錄、攝影技巧

煙火拍攝：三八法

　　煙花很美、很壯觀，每一綻放都引來一陣陣歡呼與驚嘆。

　　拜好天氣之賜，2012年大稻埕煙火節，是近幾年來施放煙火最美最成功的一次，乾燥的空氣讓煙火產生的煙霧最少、火花最燦爛，微微東風吹拂，讓煙霧不滯留隨即散去，淡水河兩岸觀看煙火數以萬計的兩市民眾，應都大飽眼福。

　　但話又說回來，我個人不太喜歡放煙火，第一浪費，把鈔票往空中打去，換得短暫煙花眼福，放煙火也不符環保，製造無謂的都市污染。

　　還好不是三天兩頭放，偶而讓大家煩悶隨風飛去、隨煙花散去，偶有的節慶心情，讓大家共娛同樂，小小放縱一下也就無可厚非，難以太苛責齟齬了。

一定很多人想知道煙火要怎麼拍？就是我平常教的「三八法」—（ISO 80，光圈8，曝光8秒）作基準來變化。因我離現場近，可拍到較細節火光，光圈就改成f11，相機ISO只有100，所以曝光時間加長到16-20秒不等，曝光同時太亮的煙火、太集中點的煙火就避開（用手遮一下、黑卡擋一下即可，我不喜歡玩黑卡攝影，但拍煙火時只用此法擋掉強光，傳統相機拍攝國慶煙火時就都這樣，高招就是作到100%沒痕跡）所以拍了幾十張，張張標準曝光，一次拍成、連後製處理都不必。

看熱鬧 vs. 看門道

我說拍攝煙火，其實有兩種：「看熱鬧」vs.「看門道」。

看熱鬧，就是拍得美美的跨年煙火，利用多重曝光、疊圖合成、或最小光圈最慢快門速度長曝，找尋最佳地點與精準曝光，但只是讓煙花加上煙花的燦爛，成就一張美不勝收的跨年熱鬧。

至於看門道，那就要知道這煙火主題，明白煙火設計師想呈現的效果與目的，這次跨年煙火想呈現美好台灣的四季，那整個兩百二十八秒想呈現的春耕、夏耘、秋收、冬藏……我們是否能去想像：那開始瞬間紅花齊放，綠地出現，然後萬紫千紅，夏天的藍與清新、秋天的收穫與豐盈，及到冬天的寧靜……最後以連續燦爛的快樂心情，完滿爆框的喜慶作收尾。

所以看門道，那就是：每一個敘述的想像不重疊，每一個美麗瞬間不模糊、每一個不同快樂片段不重複、每一個設計者心思不浪費。於是，我拍下煙火設計者每一個敘述故事、心情的橋段。

這是法國團隊設計者給台灣的想像……

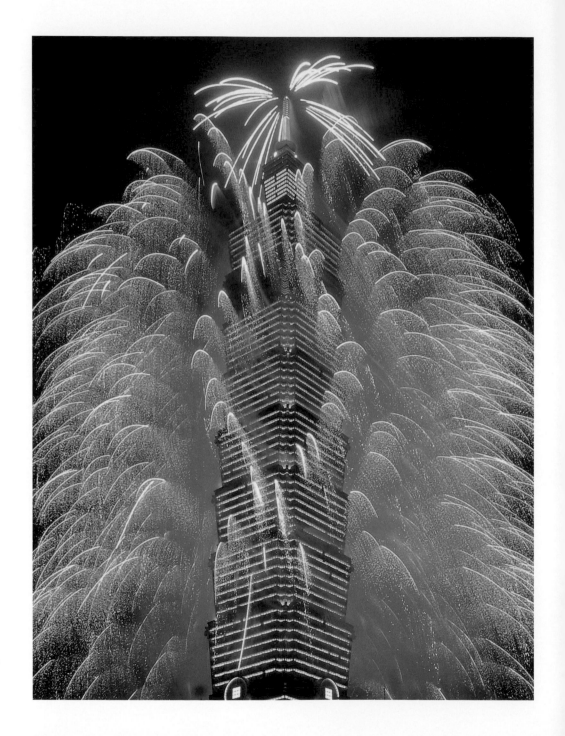

台北101跨年煙火怎麼拍？

1.慎選攝影方位

此季節台北都吹著東北季風、北風，以101大樓為基準，其最佳拍攝方位在101大樓東北角延伸，此角度能拍攝到101大樓兩面外牆煙火，譬如在松仁路附近街頭、停車場……延伸而出，直至虎山登高處，可保證煙火施放時清晰，不為瀰漫煙霧所擾。

象山六巨石、觀景平台或山路，雖在東邊但距離很近又有俯瞰效果，極具震撼性，但此處為兵家必爭之地，沒半個月、一周前卡位，一位難求。倒是建議沒能卡好最佳位置，把前面觀賞煙火市民一起入鏡，也是很佳影像，風景照片不要怕有人。

北邊較遠處的麥帥二橋，有攝影者把河面煙火倒影、橋樑一起入鏡，而劍南路山路則有人讓前方美麗華煙火和遠處101煙火一起入鏡。

最差攝影方位在101大樓西南方、南方或西邊，有可能只看見第一發煙火後，其餘煙霧瀰漫吹來，只聽到迸迸迸聲響，有如看雲中閃電。

2.事前準備功夫

因必事先入夜後就前往現場，強烈建議不要從台北市議會、台北市政府這方向進入，那人潮駭人，會讓你動彈不得。建議從忠孝東路、松仁路方向靠近台北101。防寒衣物、童軍椅、飲水、簡單食物、結伴同行……，若怕飲水得頻頻上洗手間，可輪流就近前往百貨公司，攝影器材由他人代看。

事前準備還包括：A.相機操作正常　B.備用電池充飽電　C.記憶卡容量夠　D.三腳架操作OK　E.快門線帶了沒？快門線若需電池，是否有電？

3.相機拍攝設定

ISO 100（感光度），光圈f11-f16或f22（依你接近程度），以M模式拍攝（手

動拍攝模式，自己設定ISO、光圈、快門時間)。較低的ISO值可以得到較長時間曝光，煙火光的軌跡就會延伸拉長。較小光圈值可以有較細煙火線條，大光圈拍攝時煙火會很粗，較小光圈值也可讓曝光時間增長，一來煙火光軌跡較長，也較能掌控曝光時間長短。快門設定為B快門(BULB)手動快門。

4.對焦白平衡選擇

在煙火施放前，當準備就緒後一定要先試拍，約略知道周邊環境夜景需要多少曝光時間。可預先以AF對焦(自動對焦)確實後，將鏡頭或相機對焦模式改為MF(手動對焦)，以避免煙火施放時每按快門必須重新對焦或對不到焦，就會錯過快門時機。

台北101大樓周邊霓虹、路燈都稍偏黃，加上煙火施放時紅黃顏色偏多，白平衡宜設定K數約為4000，相機若無法設定K數，建議改為鎢絲燈(燈泡，約為3200K)，拍出的煙火不會過紅黃，帶些美麗的藍。

5.快門線的運用

使用較穩固三腳架，因為使用B快門，不宜直接按相機快門釋放按鈕，這樣照片一定會震動，所以必須使用快門線、遙控器。構圖完成後，你可輕鬆欣賞著台北101跨年煙火，而手上快門線的按、放就是你的曝光時間。一般說來，台北101跨年煙火明暗差距甚大，為求震撼效果常巨量噴發，整棟101的煙火又大又猛噴發，這樣的巨量噴發快門時間其實可以很短，大約1-3秒即夠。

6.煙火明暗判斷

跨年煙火施放時都會有所謂節目流程，亦即煙火有特定名稱。建議你的快門線在巨量噴發時，可能只要1-3秒，但中間煙火節目可讓它跑完一次，

這就是你快門閉合時間，約5-6秒至10-12秒不等……盡量不讓煙火節目重疊，不然就非常亂。若煙火氣勢較弱較稀時，曝光時間還可加長。

7.多拍快看快變

煙火施放時間很短，盡力多拍。拍攝過程，可快速瀏覽拍攝效果，以便及時調整快門時間，夜間的螢幕必須比正常曝光稍亮些，若你看到絕佳曝光，進電腦後，影像就會太黑，所以螢幕看起來比正常稍微過度1/3-2/3格。

8.快門照著節奏

看著台北101煙火，以煙火明暗來判斷你曝光時間，無須眼睛盯在觀景窗上，損失現場觀賞跨年煙火樂趣。

9.小DC相機的設定

若是類單眼相機，設定模式與3.相同，但類單眼的最小光圈值，只到f8，所以快門曝光得再減少一些，以免過度。若為更簡單陽春小DC，則可在場景情境模式下選擇「煙火」模式，可得較長時間約3-5秒曝光。

小相機拍攝煙火，還是得利用三腳架，或許你沒有快門線或遙控器，那可設定快門延遲模式(自拍器)2秒來拍攝，因為若調為10秒延遲拍攝耗時較長，使用延遲2秒拍攝時按快門時得更輕巧些。

10.手機怎麼攝影？

用手機拍攝煙火照片品質並不甚佳，我會建議：用手機來錄影，可拍攝整個跨年煙火過程，但也建議手持手機攝影時穩定度，別太晃動或快速轉換場景。

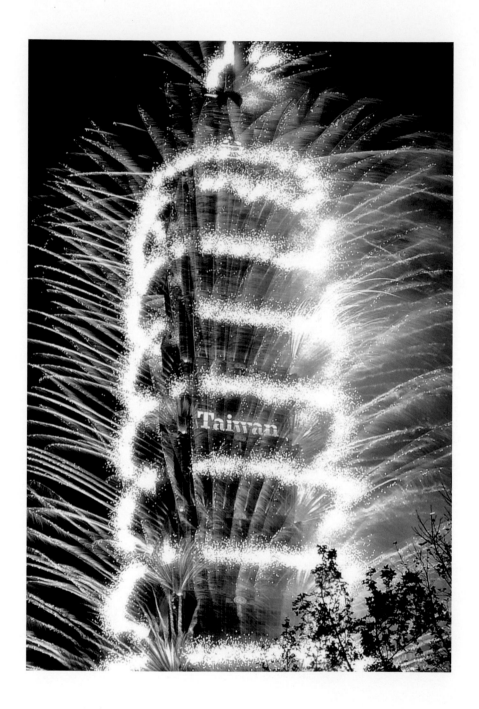

立夏之螢，美好期待

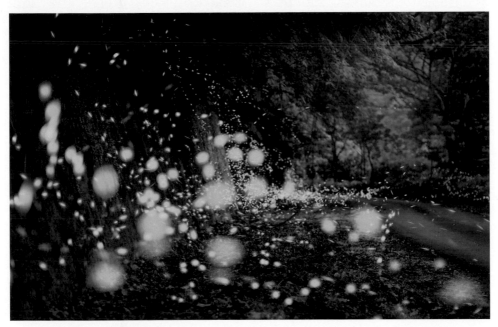

三月就過，四月深春將來，
星河流螢，蒼穹萬物熱血。

　　記憶底，看過最多的螢火蟲應該在七、八歲那夏夜，就在宜蘭老家旁，放眼無
垠的螢光閃爍，比抬頭的天上銀河亮眼十倍，且在眼睛高度綿延耀眼無盡頭。孩提
的夏夜好玩，總是拿著一個塑膠袋，隨手一揮一抓就有螢火蟲入手，然後裝進袋
裡，變成一個閃耀的燈籠。螢火蟲太多，也變成了那貧窮年代，孩子能短暫擁有的
遊戲。老人們也會告誡，玩一玩就要放生……，沒有殘害，只有孩子的玩興。

　　螢火蟲是很脆弱的，有螢火蟲表示該地點環境還保持較原始、較自然乾淨，不
管是陸棲、水棲類螢火蟲，水源乾淨、生態豐富是必然，譬如螢火蟲幼蟲食物，陸
地上的蝸牛、蛞蝓……水裡的螺類，食物鏈上都沒被破壞，也沒人工光源干擾，都
是基本生態指標。

　　過去幾十年，除草劑、農藥被無知過量使用，幾乎嚴重危害原生螢火蟲、小魚蝦生態棲地，水源被污染、土地被毒害，整個最基層生物鏈都遭到空前厄運，但現在大家慢慢少用除草劑、農藥，也了解有機耕作當道，螢火蟲自然又回來了。

　　譬如都市人也少用殺蟲劑、蚊香之類，公園綠地昆蟲也多了，鳥類有了食物來源，所以都市留鳥也跟著多了起來，這些年我們在台北市區可看到燕子每年回來築巢、黑冠麻鷺不再稀有，到處可見五色鳥、台灣藍鵲，更遑論白頭翁、雀鳥如過江之鯽；這些都因人們對土地友善的結果，生物體系得以和平共處。

　　「立夏之夜」在石碇山區看到螢火蟲，也看到這土地的美好希望，美好生態會廣被人們期待，拍攝螢火蟲時……閃閃爍爍的螢光，在草地上、在樹上、在馬路上、在我身旁四周、也在鏡頭前招搖，好像又回到孩提時代記憶裡的光景。

螢火蟲拍攝技巧及注意事項

1.感光度ISO800-1600

2.光圈全開，f2.8-f4

3.B快門曝光，100-200秒不等（視現場光線而定，若完全沒光害還可更長時間曝光）

4.白平衡視現場色溫而定，約3000-4000K

5.對焦必須使用MF手動對焦，以場景清楚即可。※切記：對焦輔助燈必須關閉

6.必須使用腳架、快門線或遙控器

7.以上一次快門即可完成拍攝，無需費神疊圖合成

8.螢火蟲出沒最佳時間約18：30-20：00

9.若使用小DC（傻瓜相機）攝影，有幾款型號是可拍攝星軌模式即可。例如：G16或G7X，可調整SCN-星光模式-ISO（或disp）-星軌（星光軌跡）曝光10-15分鐘即可。

Tips

10. 螢火蟲出入、飛舞的草地、水渠，千萬別進入踩踏，因為不只是會破壞棲息地，也讓繁殖場糟蹋完蛋。

11. 燈光、手電筒別干擾螢火蟲求偶，用紅色塑膠紙套住，最好都盡量減低使用。

12. 觀賞螢火蟲盡量放低身子，最好坐下別太大動作或聲音干擾。

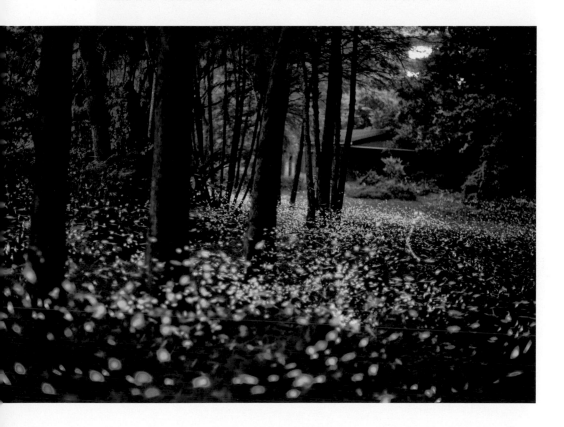

日食拍攝

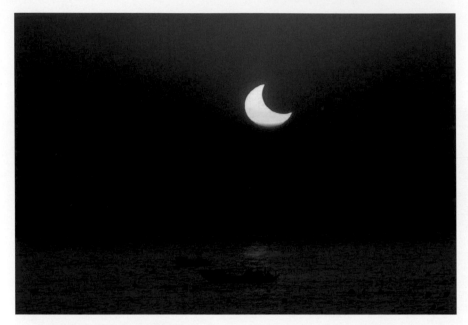

城裡的月色不知誰會點亮？

我只是不小心翻開唐詩，

黃昏就狠狠墜入宋詞；

風裡隱約聽見元曲清唱：

華燈處，

誰來晚餐？

第一次沒有使用濾光鏡的「日食攝影」。2010年1月15日日環食，雖然台灣地區只能看到日偏食，但這是一次難得日沒帶的偏食，肉眼即可清楚觀看；一般日食攝影全程都需專用觀測的太陽濾光鏡、或攝影用減光鏡 ND400+ND8或ND4 來攝影，主要都因太陽光太強烈，現有的攝影器材、CCD無法承受那樣強烈的光線，只得以減少光線進入相機曝光。

　　但這天的日偏食在日沒帶，大氣層、霧靄都會削減光線很多，就如一般日常的黃昏，可以肉眼輕鬆觀看夕陽。雖然日食前許多報導都說，日食都要全程以濾光鏡觀看、攝影，但我說只這一次有一半時間可以肉眼、或無需任何濾鏡即可攝影。

　　至於，這樣日沒帶的日偏食，因為光線減弱就可以與地景結合（非日出帶、日沒帶的日食光線過強，當正確曝光時，地景就漆黑無法辨識），是非常非常難得的天文奇景攝影機會。不想錯過這樣難得奇景，只得央請同事幫忙開會，我則當做去採訪新聞工作，飛車奔去淡水攝影。（日出、日沒帶的日食攝影，因太陽仰角都較低，在都市裡攝影空氣污濁，加上建築物容易遮擋，宜到較高處、空曠處或面陽的海邊進行攝影）

　　這次日食攝影我決定全程不使用任何濾鏡，只把ISO降低到100，快門1/4000sec 光圈f22開始攝影，直到光線減弱再調高ISO，並隨光線變化增加曝光，就如一般黃昏的夕陽攝影（建議使用手調對焦，若使用P/A/Av/S/Tv等自動攝影模

式，曝光補償需適度減光，以求飽和度）。一般消費型傻瓜數位相機，因為光圈最小多在 f8-f11 而已，依這天的日食情況，約在食甚過後到日落這半小時，都可輕鬆攝影。

日食拍攝注意事項

1.對著太陽攝影動作宜快，對焦快、按快門要快，不要長時間一直對著太陽直視攝影，拍完即移開相機或用遮蓋物體遮陽，避免相機CCD燒壞。

2.日食攝影時攝影者須戴太陽眼鏡，避免眼睛灼傷。千萬不得以肉眼直視觀察。

3.一般日食攝影皆需減光鏡、專用太陽濾光鏡，日出、日沒帶的日食偶爾除外。

4.對著太陽的逆光攝影常出現「耀光」的光滲現象，都因鏡頭鏡片組受光折射干擾現象，除非強調抗耀光鏡頭，或多或少會出現，鏡頭遮陽罩、擦拭乾淨鏡頭都是必要。

5.縮小光圈加逆光攝影，照片亮處常出現大小不等黑點，即表示CCD有灰塵、浮粒髒點（或是鏡頭、保護鏡上沾有灰塵髒點），需擦拭乾淨鏡頭或送原廠清理CCD。

月全食拍攝

月全食拍攝方式

1.血月出現時，光線會較暗，需要較高ISO，一般來說ISO400-800（有較佳高ISO的專業級相機，還可微調高些）。有地景可帶入畫面更佳。

2.拍攝血月時，光圈不宜太小（譬如f11-16），免得曝光時間過長，地球自轉、月亮繞轉使得月亮影像變模糊了，一般以快門速度不超過1-2秒為原則，光圈太大（例如f2.8）景深、畫質都會較鬆散，所以約在F5.6-8即可細緻描寫（曝光條件得視實際天候、雲層、霧靄、光線為計做調整）。

3.可用M拍攝模式拍攝，白平衡設定為直射陽光，可得古銅色月亮，不要使用AWB免得把血月色彩校正，反得非實際顏色。

4.對焦方式，要改為MF手動對焦。

5.鏡頭越長越好，有600-800mm當然最佳，一般人有200mm、300mm即可（再裁切或帶地景拍攝），若有1.4x-2x加倍鏡，也可套用試試，但會增加1-2格曝光時間，畫質也會減弱。

6.需要穩固腳架，快門線或遙控器，不然就要使用延遲快門10秒（自拍器）方式來拍攝。

7.小DC或類單相機，有10倍光學以上最佳，拍攝方式同上。

減光4-5格，還給明月本色

攝影條件：ISO400，M模式曝光，光圈f16，快門1/640sec，nikon lens500mm

　　2012年中秋最明亮月色（望）落在23：19，還是走到比較沒光害地方拍了一張，中秋月此時正要過中天，鏡頭幾乎是直直對著天空攝影。

　　天空無雲，鏡頭裡有明亮月色，深深寧靜海（就是太空人阿姆斯壯踏上月球的地方）感覺也很安靜，月表坑坑洞洞地景歷歷可數，只是一直沒找到嫦娥，不知她飛走沒？

　　月亮因太陽照射反光，在漆黑天空中，人的瞳孔張大，所以更見曝光過度至少4-5格以上的月色。這中秋眼見明亮月球，給它正確曝光變得暗淡些了，至少它應該接近這樣，甚至再暗一些才是，這才是明月本色……。亮為高處受光亮強（如高山）、暗處為較低窪、山谷等低地（譬如海）。

　　拍攝月亮參數：ISO400，f8，1/1000-1/2000sec

天燈拍攝

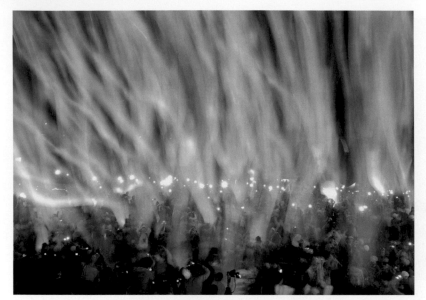

這是元宵節平溪天燈，長時間曝光下，天燈冉冉上升，留下光的軌跡。

有人會疑問，既然長時間曝光，為何群眾都沒震動模糊？

這是幾個因素使然，第一快門時機，要在大家同時放手放出天燈時按下快門，第二取決於放天燈群眾習慣，大家都會靜止不動甚至祈禱，仰望看著自己天燈上升，第三是現場還有部分民眾會以閃燈拍照留念，凍結不少人影所致。看得懂照片，就能看得懂其中拍攝巧妙，也就能充分應用，拍出不一樣的趣味與感覺。

看的功夫，正是我教授攝影時讓學員去練習、找回自己的敏銳……不只是攝影技術養成，看的功夫基礎更勝一切。

看得到就拍得到，看得懂就會拍。

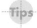

天燈拍攝方式

1.天燈光軌：ISO100，光圈8，快門15-30秒。使用腳架、快門線。

2.凍結天燈：ISO3200，光圈2.8，快門1/125秒

銅梁火龍拍攝

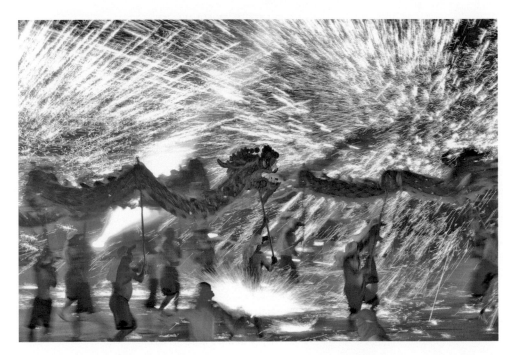

　　帶著學員拍攝列入非物質世界文化遺產的四川重慶傳統龍舞「銅梁火龍」絕美。在一千度高溫「鐵水流星」「鐵水金花」下，台灣氣溫是冷的，觀眾的心卻是澎湃的。

　　拍打飛濺的高溫融化鐵水、高亢的音樂，夜空如流星雨劃過，濺地開花朵朵，是流星？是金花？隋唐以來、宋明發揚，千年的民間元宵節慶，如此延續下來。

銅梁火龍拍攝方式：

有關器材部分，有M拍攝模式的類單、微單、單眼皆可，鏡頭24-70mm拍全景（我用它錄影）、70-200mm拍中景及特寫（我使用此鏡頭拍照）；用手機也可錄影，但拍照效果可能不佳。鋪天蓋地鐵水紛飛中，雙龍若隱若現，要全部清楚又見龍首又見尾，就得眼明手快。

Tips

1.銅梁火龍最大特色是拍打融化的鐵水，產生漫天飛舞的火花，所以拍攝時勿太接近、或在下風處以免燙傷。

2.拍攝時可選擇

　　a.較高快門速度凍結，如1/250-1/500sec(ISO800-1600，f2.8-4，白平衡2500-3200k)，火花成點狀，人與龍凍結。

　　b.較慢快門速度拍攝流感動態(需跟焦、追蹤)，1/8–1/30sec，火花成流質狀，畫面更具動感，但小心人龍模糊，需多拍。

　　c.較慢快門速度加外閃補光(色溫需選擇)，閃光燈需較靠近或遙控同步，可拍攝動感火花加凍結人龍(小心色溫差異)。就是你未使用閃燈，有可能在慢快門速度下，吃到別人的閃燈光線。

3.必須使用三腳架，拍攝時將雲台弄鬆，方便上下左右取景拍攝，至少也能幫忙提高相機穩定。

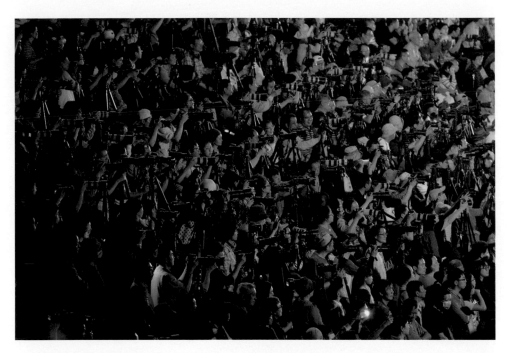

攝影之全民運動？

　　三腳架卡位需十二小時以上起跳，有人睡在現場兩三天，有人花錢五千元雇人顧腳架，為的是六、七分鐘鐵水金花的銅梁火龍。

　　今年知道表演訊息的攝影人更多了，每天蜂擁的上千隻腳架卡位蔚為奇觀，真是讓人乍舌的熱血。

　　我是一向不主張攝影卡位的人，也告訴學員：「最好的照片未必在最佳攝影位置……」，我沒帶他們辛苦去卡位，而是抱著既去之則安之，隨遇而安的自在攝影，享受攝影樂趣過程，而不是被攝影的辛苦而折磨……。

　　當然，辛苦有辛苦的代價，但未必等值。

　　攝影的熱血、投入，可以在更有意義、價值的拍攝主題選擇上投入。

　　若只是閒情逸致、愛好興趣，那就盡力去享受愉悅的過程，如此這般而已。

雪花拍攝

雪花怎麼拍？機會教學。這趟去日本賞櫻，五天碰到下雪三天……

1.拍白色雪花，必須有較深背景來襯。

2.速度1/250-1/1000以上，雪花凍結成白點狀。

3.要有飄雪速度感，1/8-1/30較佳，快門再慢就成流線麵線狀牽絲或糊狀了。

4.逆光拍攝也有不錯效果（譬如微弱夕陽、燈光、人造光源、閃光燈之類逆光……）

5.慢速加閃光燈補光，雪飄成流線狀，閃燈閃到的雪花則成白點狀。

6.至於ISO都要看當時光線環境，一般來說下雪時光線較差，ISO需高些，慢速拍攝需要腳架。

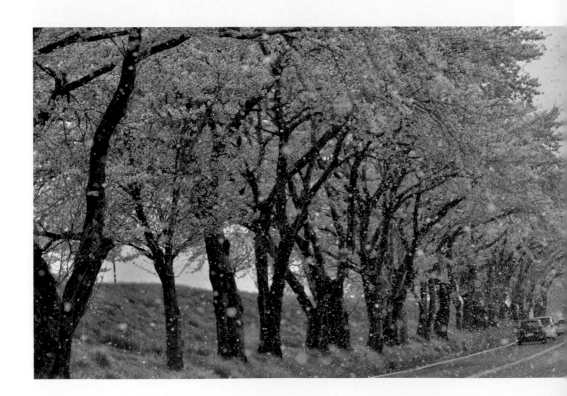

逆光疾雨、落櫻繽紛，採長鏡頭將空間壓縮

手繾綣牽著歲月
日子不需要言語
淡淡走過風
柔柔走過雨
走過白天走過黑夜
走到髮白愛情蒼老
都還記得
那一日我們曾經走
進陽光雨

我最喜歡的光影之一種，陽光軟軟灑下、細雨輕輕飛飄……老伴款款同行……
快門慢慢按下……

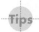

逆光+疾雨拍攝法

1. 快門速度若1/500以上，雨水只會點點雪花狀。快門速度若低於1/60，
 雨絲就成麵線垂掛。要雨絲不長不短，快門就得控制在1/125上下。這雨
 1/15sec幾乎成線狀了。

2. 逆光加較深背景即可。想要雨密些，拉長鏡頭，可將空間壓縮，此張為小
 DC所拍5-6倍光學而已。

安全快門

　　「老師，你手持相機最慢快門能夠多少？」我總會說：「或我可比別人低一檔至兩檔快門速度，但也難保不震動啊⋯⋯」

　　這張照片，手持拍攝，蹲著、手肘撐在膝蓋、閉氣⋯⋯以1/2秒快門攝影，放大看還是能看出微微震動痕跡。所以欲用這樣低速快門以下，使用三腳架是百分百不可避免選項，這已經超過手持相機安全快門速度三檔以下⋯⋯。

　　那手持相機至少的安全快門速度是多少？以下數據給大家參考⋯⋯

　　以你正使用的鏡頭來算，譬如使用200mm鏡頭，全片幅相機就1/200sec上一檔1/250sec以上；若是使用非全片幅相機，200mm鏡頭必須乘上1.5-1.7X，亦即1/300-1/340sec，其上一檔快門速度即為1/500sec以上。

　　但只要手持相機，都會有震動疑慮，都要小心為上，不是安全快門就代表相機不會震動。一般人手持相機，不管長短鏡頭，1/60sec以下可能都會震動了⋯⋯

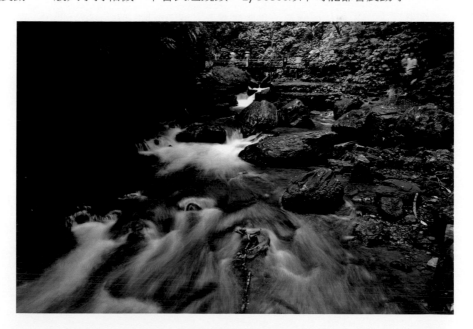

不用濾鏡，留下影像真味

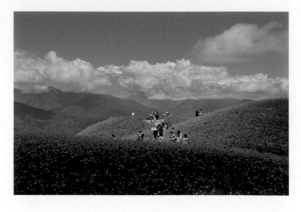

攝影需要濾鏡嗎？每個濾鏡或都有它特殊功用，譬如半面漸層減光鏡，可以讓強光的天、水等，減少一些曝光；CPL偏光鏡在拍攝反射物體、器皿、玻璃時，可以偏折掉反光；但現在都被使用在拍攝風景時，折射天光讓天更藍、雲更白。

ND減光鏡，現在都被使用在大量減光，讓曝光時間可以加長，以方便「搖黑卡」。還有更多更多的彩色濾鏡，本可適度校正色溫，現在或被使用故意改變影像顏色。（很多濾鏡沒有用在本來應有用途，而是被用在製造奇異效果，這是攝影者聰明的開發，還是被過度濫用？值得探討……）

但我，幾乎不用任何濾鏡，攝影時常都拔掉鏡頭前「保護鏡」裸拍。原因不外是留下影像真味。這張照片，看似平常的順光風景照，也是等了二十分鐘才按下快門，也是上課時的說明照片。

事實上當時遠山白雲都在明亮艷陽下，近處的金針山卻在雲影中，若以天光雲影作標準曝光，那前景的花田就會曝光不足變黑，若讓前景曝光正常，遠景就會曝光過度了，我帶著學員等著光慢慢出現（太陽從雲裡探頭），等陽光照遍花田以讓天光地景曝光量相等。

但這張照片，則在陽光灑遍前一秒，最前景還在陰影時按下快門，以讓花田也有層次的色彩，而非順光攝影讓景物變得平板沒有層次。只是讓學員再次知道光影的奧妙，快門時機……還有無需依靠濾鏡也可以很自然攝影，當然半面漸層減光鏡可以幫忙，畢竟有什麼比你準確觀察光影，然後在最佳時機攝影珍貴。拍出心情就有風景，這就是境界。

國家圖書館出版品預行編目CIP資料

浮光掠影‧攝影筆記：
----我以謙卑貼近土地 ／ 林錫銘 著
初版-台北市-華品文創出版股份有限公司 ／ 2022.01
392面 / 17 x 23 cm
ISBN：978-986-5571-54-2（平裝）
1.攝影技巧　2.攝影美學
　952　　　　　　　　　　　　　110021510

華品文創出版股份有限公司
Chinese Creation Publishing Co.,Ltd.

浮光掠影‧攝影筆記——我以謙卑貼近土地

作　　　者　林錫銘
攝　　　影　林錫銘
版 權 人　范小玲

總 經 理　王承惠

執行編輯　游竹君
編　　　輯　李百珣　黃逸雲　邱淑美　劉芳枝　徐元晶
助理編輯　徐幼幼　周俊安　李季靜　許春枝　胡珮淳　李冠毅　郭俊彥

編印統籌　陳國興
設計美編　陳國興　聯合報系印務部印前廠
印　　　務　百馥興國際開發有限公司

出 版 者　華品文創出版股份有限公司
地　　　址：100台北市中正區重慶南路一段57號13樓之一
服務專線：02-2331-7105　傳真：02-2331-6735
E m a i l：service.ccpc@msa.hinet.net

總 經 銷　大和書報圖書股份有限公司
地　　　址：242新北市新莊區五工五路二號
服務專線：02-8990-2588　傳真：02-2799-7900

初版一刷　2022年元月
定　　　價　新台幣800元
I S B N　978-986-5571-54-2（平裝）